KB171126

너무 재밌어서 잠 못 드는 미술 이야기

*The Story of Art*

너무 재밌어서
잠 못 드는
미술 이야기

**초판 1쇄 발행** 2018년 9월 24일
**초판 4쇄 발행** 2019년 12월 13일

**지은이** 안용태

**펴낸이** 이상순  **주간** 서인찬  **편집장** 박윤주  **제작이사** 이상광
**기획편집** 박월, 김한솔, 최은정, 이주미, 이세원  **디자인** 유영준, 이민정
**마케팅홍보** 이병구, 신희용, 김경민  **경영지원** 고은정

**펴낸곳** (주)도서출판 아름다운사람들
**주소** (10881) 경기도 파주시 회동길 103
**대표전화** (031) 8074-0082  **팩스** (031) 955-1083
**이메일** books777@naver.com
**홈페이지** www.books114.net

**생각의길은 (주)도서출판 아름다운사람들의 교양 브랜드입니다.**

ⓒ 안용태, 2018
ISBN 978-89-6513-521-0 03600

이 도서의 국립중앙도서관 출판예정도서목록(CIP)은 서지정보유통지원시스템 홈페이지(http://seoji.nl.go.kr)와
국가자료종합목록구축시스템(http://kolis-net.nl.go.kr)에서 이용하실 수 있습니다. (CIP제어번호 : CIP2018028765)

파본은 구입하신 서점에서 교환해 드립니다.
이 책은 저작권법에 의하여 보호를 받는 저작물이므로 무단 전재와 복제를 금합니다.

# 너무 재밌어서 잠 못 드는 미술 이야기

*The Story of Art*

안용태 지음

**일러두기**

1. 이 책의 맞춤법과 띄어쓰기는 국립국어원을 기준으로 따랐다.
2. 단행본은 겹꺽쇠표(《 》), 작품명과 글은 꺽쇠표(〈 〉)로 표시했다.

# 들어가는 글

어렸을 적, 처음 미술관에 갔던 그날을 잊을 수가 없다.《플랜더스의 개》의 네로처럼 나도 그림을 보고 엄청난 감동을 받을 줄 알았는데, 아무것도 느끼지 못했기 때문이다. 다른 사람들은 작품의 의미에 대해서 이런저런 이야기를 나누는데 난 도대체 이해가 가지 않았다. 도대체 저 중세의 작품이 무슨 의미가 있는지, 무슨 장난처럼 보이는 현대 예술은 또 어떤 의미가 있는지 알 수가 없었다. 그나마 이해가 가고 관심이 가는 것은 인상주의 미술 정도였다. 그러다 보니 나에게 미술관은 재미없는 장소였고 어쩌다 가더라도 작품을 멍하니 쳐다만 보다 오는 경우가 많았다.

그러다 인문학을 통해 그림을 바라보기 시작하였고 그때부터 그림이 재미있게 보이기 시작했다. 생각해 보면 모든 예술은 당대의 역사, 사회, 철학의 맥락 아래에서 만들어질 수밖에 없다. 역사적 맥락에서 바라본 그림은 마치 거대한 서사시를 보는 듯 흥미로웠고, 사회적 측면에서 바

라본 예술은 세상을 이해하는 폭을 넓혀 주었다. 철학을 통해 바라보았을 땐 시대에 갇히지 않는 새로운 시선을 얻을 수 있었다. 그림을 통해 새로운 세상에 눈을 떴다.

그림을 제대로 즐기기 위해선 개별 그림에 대한 설명이나 화가의 생애를 아는 것만큼이나 시대적 배경 아래에서 그 그림을 볼 수 있는 지적 배경이 필요하단 걸 알게 되었다. 거기에 역사·신화·사회·철학을 아우르는 통합된 시선을 가질 수 있다면, 비단 그림뿐만 아니라 예술 전반에 대한 이해를 높일 수 있을 것이다. 하지만 많은 경우, 미술에 관한 지적 배경을 갖추기 위한 책들은 너무 어렵고 심오하다.

그래서 나는 그 누구라도 미술을 제대로 즐기기 위한 가장 중요하고 핵심적인 배경지식을 알기 쉽게 전달할 수 있는 책을 쓰고 싶었다. 이 책은 하나의 미술 작품이 탄생한 시대적 배경, 그 미술 작품이 당대에 어떤 역할을 했으며, 어떤 의미를 가지는지 알기 쉽게 접근할 수 있도록 서술하였다. 특히 한 미술 작품을 둘러싼 철학에 대한 대략적인 이해는 비단 미술뿐만 아니라 예술 전반을 이해하는 데 큰 도움이 될 수 있다. 사람에 따라 예술을 대하는 미적 감각은 서로 다를 수 있지만 그 예술을 이해하기 위한 기초적인 지식은 보편적이고, 공부를 통해 해소할 수 있다.

이 책은 결론적으로 저마다의 미술을 즐기기 위한 가장 기초적인 지식을 갖출 수 있게 하는 데 중점을 두었다. 이 책 한 권으로 심오한 미술의 세계를 전부 담아낼 거라고는 생각지 않는다. 그러나 적어도 시대를

관통하는 미술 작품들을 접했을 때 그 작품이 탄생한 시대적 의미를 짐작해 볼 수 있는 유용한 지적 도구가 될 수는 있을 것이다.

안용태

## 차 례

**들어가는 글** … 005

1

선사 시대 약 3만 년 전~기원전 500년경
— 인간, 예술을 시작하다 … 014

마술적 효과 | 자연주의 양식과 지(知)의 도식 | 농사의 시작 |
추상적 사고와 예술의 변화 | 원시 종교의 시작 | 문명의 발전

2

이집트 기원전 3000년경~기원전 1900년경
— 영원을 갈망하는 인간 … 030

태양은 반드시 떠올라야 한다 | 오시리스의 죽음과 부활 |
영원한 삶에 대한 갈망 | 미라를 만든 이유 | 정면성의 원리

3

이집트 기원전 1386년~기원전 1334년
— 새로운 변화를 꿈꿨던 시절 … 046

아멘호테프 3세 | 아케나톤의 종교개혁 | 최초의 일신교 |
아마르나 예술 | 종교개혁의 실패

4 아르카이크 기원전 3000년경~기원전 400년경
— 신화의 시대에서 인간의 시대로 … 060

살아 움직이는 예술 | 키클라데스 예술 | 다이달로스 양식 |
신화의 시대에서 인간의 시대로 | 아르카이크 예술

5 민주주의 기원전 492년~기원전 430년
— 페르시아 전쟁이 가져온 변화 … 076

페르시아 전쟁 | 페르시아 전쟁이 불러온 두 가지 변화 |
소피스트와 민주주의 | 파르테논 신전의 조각상들

6 그리스 고전주의 기원전 492년~기원전 430년
— 플라톤과 고전주의의 완성 … 088

너 자신을 알라 | 소크라테스의 죽음 | 절대적 아름다움 |
플라톤과 반민주주의 | 이데아와 동굴의 비유 | 고전주의의 완성

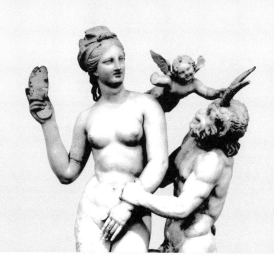

7 아리스토텔레스의 예술 기원전 384년~기원전 322년
— 오이디푸스의 깨달음 … 108

스핑크스의 질문 | 아리스토텔레스 |
아리스토텔레스의 예술 | 오이디푸스의 깨달음

8 헬레니즘 기원전 338년경~기원전 31년
— 알렉산더 대왕의 유산 … 122

알렉산더 대왕의 유산 | 에피쿠로스학파와 스토아학파 |
헬레니즘 예술

9 로마의 황혼 200년경~600년경
— 빛의 예술이 시작되다 … 136

빛을 향해서 | 기독교의 승리 | 교회에 종속된 예술 |
라벤나의 교회 | 빛으로 신을 찬양하다

# 10

## 중세의 가을 700년경~1600년경
## — 로마네스크와 고딕 ⋯ 154

**카롤링거 르네상스 | 로마네스크 |**
**토마스 아퀴나스 | 고딕 자연주의**

# 11

## 르네상스 1450년경~1600년경
## — 피렌체의 선구자들 ⋯ 170

**단테의《신곡》| 피렌체의 선구자들 |**
**건축과 조각**

# 12

## 르네상스 1450년경~1600년경
## — 다시 인간을 향하다 ⋯ 186

**레오나르도 다빈치의 회화론 | 회화의 주인공이 된 인간 |**
**빛의 효과 | 미켈란젤로의 눈의 판단 | 신체의 아름다움**

## 13

바로크 1500년경~1700년경
— 두 개의 교회가 불러온 혼란 … 204

오로지 신의 말씀만이 중요하다 | 르네상스 미술의 형식화 |
매너리즘 미술 | 바로크 예술 | 뵐플린의 분석

## 14

고전적 바로크 1600년경~1800년경
— 알프스 너머의 새로운 변화 … 228

근대 철학의 아버지 데카르트 | 고전적 바로크 |
일상을 돌아보다 | 내면의 세계를 관찰하다 | 로코코

## 15

신고전주의 1750년경~1860년경
— 혁명 시대의 예술 … 252

드니 디드로의 회화론 | 계몽 시대의 예술, 전(前) 낭만주의 |
고귀한 단순함과 고요한 위대함 | 신고전주의 | 신고전주의의 마지막

**16** 낭만주의 1750년경~1900년경
　— 즐거움과 취미로서의 아름다움 … 274

즐거움과 취미로서의 아름다움 | 천재의 예술 | 미적 무관심성과 공통감 |
숭고의 미학 | 독일의 낭만주의 | 프랑스의 낭만주의 | 들라크루아

**17** 인상주의 1860년경~1900년경
　— 직관의 세계를 만나다 … 298

바르비종파 | 새로운 발견 |
직관으로 바라본 세계 | 자연의 빛에 대한 관심

**18** 후기 인상주의 1890년~1905년
　— 현대 예술의 시작 … 316

세잔의 새로운 시도 | 반 고흐, 영혼의 편지 |
고갱, 원시에 매료되다

참고 문헌 … 334
그림 저작권 … 336

# 1 선사 시대

약 3만 년 전~기원전 500년경

# 인간, 예술을 시작하다

1879년 여름, 스페인의 아마추어 고고학자였던 마르셀리노 사우투올라 (Marcelino Sanz de Sautuola)는 여덟 살 난 딸 마리아(Maria de Sautuola)와 함께 알타미라 동굴을 조사하던 도중 동굴 속 깊은 곳에 숨겨져 있던 인류 최초의 예술을 발견한다. 아버지의 영향으로 고고학에 관심이 많았던 마리아는 가끔 램프를 들고 홀로 동굴에 들어갔는데, 그곳에서 천장에 그려진 동물 그림을 본 것이다.

사우투올라는 이것이 구석기 시대의 유적임을 알아내고 곧장 세상에 발표한다. 하지만 다른 고고학자들은 이 그림이 가짜라고 생각한다. 놀라울 만큼 사실적인 묘사 때문에 위작으로 생각한 것이다. 그들은 미개한 구석기인이 이토록 생생한 묘사를 해낼 수 없다고 생각했다. 하지만 이윽고 다른 곳에서 동굴벽화가 발견되자 더는 위작이라고 생각할 수 없었다. 동굴벽화가 위작이 아닌 것으로 판명되자 한 가지 의문이 생긴다. 도대체 그 시절의 사람들은 무엇을 위해 동굴 속 깊은 곳에 그림을 그렸을까? 그리고 저토록 생생한 표현이 어떻게 가능한 것일까?

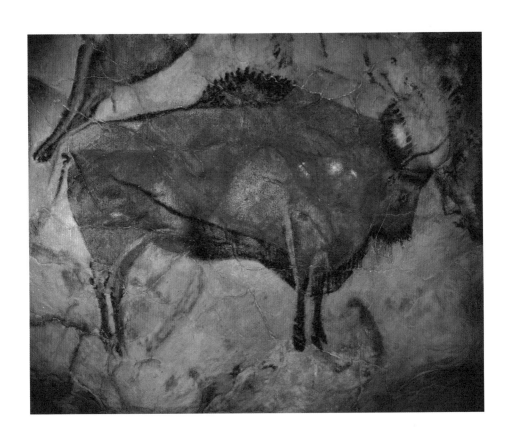

〈알타미라 동굴벽화〉
약 1만 5,000년 전.

# 마술적 효과

구석기인들이 벽화를 그린 이유에 대해서 다양한 의견이 있는데, 그중 가장 많은 지지를 얻는 의견은 마술로서 이해하는 것이다. 마술이라? 언뜻 이해하기 힘들 수도 있겠지만 이건 우리가 수시로 행하는 일 중 하나이다. 피그말리온처럼 불가능에 가까운 소원이 있다고 해 보자. 매일 밤, 잠을 못 이룰 정도로 갈망이 크다면 야밤에 냉수를 떠 놓고 빌기까지 한다. 그렇게라도 하고 싶은 게 사람의 마음이다. 그런데 우연이든 뭐든 정말로 소원이 이루어진다면 어떤 기분일까? 아마 꽤 많은 사람이 냉수 빌기의 효력을 주장하지 않을까?

구석기인들에게 현실과 예술은 차이가 없었다. 무슨 의미일까? 이와 관련하여 재미있는 이야기가 전해진다. 언젠가 어느 탐험가가 수(Sioux)족 인디언 마을에서 지내며 들소를 스케치하였는데 이 모습을 본 인디언이 다음과 같은 말을 한다. "당신이 우리네 들소 여러 마리를 책에 넣어 가는 것을 봤다. 그러면 우리는 들소 구경을 할 수 없게 된다." 인디언은 탐험가가 들소를 그리는 것이 아니라 몰래 훔쳐 간다고 생각한 것이다. 인디언에게 스케치한 들소는 가상의 그림이 아니라 살아 움직이는 실재하는 동물이었다. 그들은 벽화에 들소를 그려 넣으면 실제로 들소가 늘어난다고 믿었으며, 벽화의 들소를 향해 창을 던져 사냥하면 실제로 들소가 죽어 나간다고 믿었다. 동굴 속 벽화에서 죽은 동물의 혈액이 발견되고 그림을 향해 창이나 도끼로 공격한 듯한 흔적까지 보이는데,

이는 현실과 예술을 하나로 바라보았다는 증거이다.

　물론 본질만 따진다면 말도 안 되는 것이지만 강한 믿음은 인과관계를 넘어선 일정한 효과를 전한다. 이것을 마술적 효과라고 부른다. 벽화를 그리고 그림을 향해 창을 던지는 것은 일정한 지식을 전수한다. 아마도 사냥 성공률이 올라갔을 것이다. 벽화를 그리면 들소가 늘어난다는 생각 역시 허무맹랑한 것이 아니다. 만약 들소 떼가 돌아오는 시점에 그림을 그린다면 정말로 소는 늘어난 것이 된다. 이런 기막힌 우연이 반복될수록 예술의 마술적 효과는 더욱 극대화된다. 따라서 벽화는 반드시 진짜처럼 그려져야 한다. 들소가 늘어나길 바라는데 들소와 닮지 않은 그림을 그리는 것은 아무런 의미가 없다. 그래서 그들은 눈에 보이는 대상을 똑같이 벽화에 담아낸다. 이를 두고 자연주의 양식이라고 부른다.

## 자연주의 양식과 지(知)의 도식

구석기 시대 동굴벽화는 자연주의 양식을 따른다. 인류 최초의 예술은 눈에 보이는 것을 똑같이 재현하는 것이었다. 이들의 그림은 사실적이고 역동적이다. 동굴의 벽면은 울퉁불퉁한 요철(凹凸)을 가질 수밖에 없는데, 이를 활용하여 동물이 마치 살아 움직이는 듯이 표현한다. 심지어 다리나 뿔을 여럿 그려 애니메이션같이 달리는 모습을 표현하기도 한다. 굴곡진 벽면 위로 비치는 일렁이는 횃불은 벽화를 마치 살아 움직이

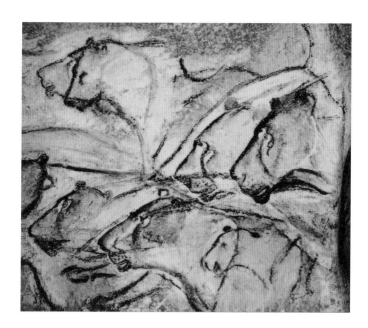

〈쇼베 동굴벽화〉의 동굴사자

약 3만 년 전.

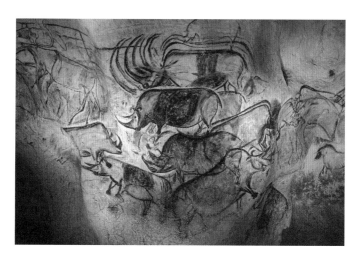

〈쇼베 동굴벽화〉의 코뿔소의 애니메이션 효과

약 3만 년 전.

는 동물처럼 보이게 했을 것이다. 그리고 이토록 놀라운 자연주의 예술이 가능했던 이유는 아직 이성이 발달하지 않았기 때문이다.

　미술사학자 곰브리치(Ernst H. Gombrich)에 따르면 현대인은 '지(知)의 도식'이라는 개념을 통해 사물을 인식한다. 쉽게 말해 우리는 눈으로 보는 것을 그리는 것이 아니라 머리로 알고 있는 것을 그린다. 간단한 예로 동그라미를 그리고 위에 꼭지를 붙인 다음 빨간색이라고 하면 누구나 사과를 떠올린다. 실제 사과와는 전혀 닮지 않았지만, 사과를 개념으로 인식하는 것이다. 하지만 구석기인들은 아직 개념적 사유가 발달하지 않았다. 그래서 눈에 보이는 대로 믿을 수 있었고 그만큼 마술은 효과적이었다. 하지만 구석기인들의 자연주의 양식은 이내 자취를 감추고 기하학 양식이 발전한다. 농사의 시작과 함께 문명이 발달하고 이성이 고도화되면서 다른 시선으로 세상을 바라보기 시작했기 때문이다.

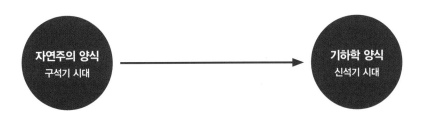

농사의 시작

기원전 3000년경에 만들어진 것으로 추정되는 〈우르의 깃발〉은 초기 수

메르인의 생활상을 담고 있는 아주 오래된 작품 중 하나이다. 대략 48센티미터 정도 되는 직사각형 형태의 작은 상자인데 사방으로 그림이 그려져 있다. 특히 넓은 두 면 중 한쪽은 연회 장면을, 다른 쪽은 전쟁 장면을 담고 있다. 이 작품을 통해 알 수 있는 것은 당대 삶의 모습이다. 소와 양, 그리고 어깨에 짊어지고 있는 곡식더미를 통해 농경과 목축이 발달하였음을 알 수 있으며 전쟁 장면과 포로들을 통해 계급의식이 싹터 있음을 알 수 있다.

바빌로니아 《길가메시 서사시》의 열한 번째 점토판을 보면 대홍수와 관련된 이야기가 나온다. 흔히 히브리인들의 것으로 알려진 홍수 신화의 원형은 바빌로니아를 거쳐 저 멀리 수메르에서 찾을 수 있다. 홍수 신화는 농경문화와 밀접한 관련이 있다. 아무래도 큰 강 주변에서 삶이 이루어지니 홍수는 농사의 성공 여부와 밀접한 연관성을 가질 수밖에 없다.

그렇다면 농사라는 것은 인간의 삶에서 어떤 의미일까? 농사는 미래의 식량을 위해 현재의 노동력을 투입하는 위험 부담이 큰 행위이다. 미래를 위해 일하는 것은 생활에 큰 변화를 가져올 수밖에 없다. 한번 당시 사람들의 처지에서 생각해 보자. 지금 당장 사냥이나 채집을 하지 않고 막연히 농사를 지으러 간다면 불안감이 생기지 않을까? 이게 잘된다는 보장은 있는 것인지, 만약 실패한다면 가족의 삶은 어떻게 되는지 모든 것이 불확실하다. 그럼 불확실성을 해결하기 위해서 어떻게 해야 할까? 방법은 하나뿐이다. 미래를 예측하는 것이다.

## 추상적 사고와 예술의 변화

인간은 시간을 계산하기 시작한다. 1년 동안 자연의 변화를 자세히 관찰하여 미래를 예측한다. 우리나라의 경우는 1년을 정밀히 관찰하여 스물네 개의 절기로 나눈다. 내일, 모레, 1주일 정도의 시간만 가지고도 살아갈 수 있었던 것이 구석기인들의 삶이었다면, 농경 이후의 삶은 반드시 1년을 단위로 살아야 한다. 1년의 시작과 끝을 정해야 하고 그 사이사이에 절기를 집어넣어 계절을 이해해야 한다. 기후가 어떻게 변화할지 예측할 수 있어야 농사를 준비할 수 있기 때문이다. 이는 자연스럽게 문자와 숫자의 발전을 가져오고, 그 결과 인간의 정신은 고도로 추상화된다.

추상화된 인간 의식은 예술 전반에 변화를 가져온다. 〈우르의 깃발〉에 묘사된 사람에서는 자연주의를 전혀 찾아볼 수 없다. 이제 인간은 최대한 단순하게 표현되고 빗살무늬 같은 기하학적인 문양이 사용된다. 아르놀트 하우저(Arnold Hauser)에 따르면 "자연에 충실하며 그때그때 모델의 특징들을 애정과 인내로써 묘사하려는 그림 대신에 사물을 충실히 그려낸다기보다 상형문자처럼 가리키는 데 그치는, 획일적이고 인습화된 기호가 나타난다. 예술은 이제 삶의 구체적이고 생생한 모습보다 사물의 이념이나 개념 내지는 본질을 포착하려 하고, 대상의 묘사보다 상징의 창조에 주력한다".[●] 쉽게 말해 인간은 보이는 대로 그리지 않고 아는 대로 그리기 시작한다. 이것이 바로 신석기 시대의 기하학 양식이다.

예를 들어 동그라미 하나를 그리고 그 밑으로 직선을 그린 후 팔과 다

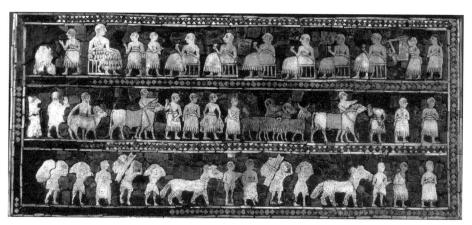

〈우르의 깃발〉에 담긴 연회와 전쟁 장면

기원전 3000년경.

리를 네 개의 선으로만 그렸다고 해 보자. 그런 다음 지나가는 사람에게 이것이 무엇이냐고 물어본다면 100이면 100, 사람이라고 대답할 것이다. 이것이 가능한 이유는 인간에 대한 지식이 있기 때문이다. 100명의 인간을 관찰해 보자. 그럼 그들에게서 동그란 머리, 두 개의 팔과 다리, 중간의 몸통이라는 공통점을 찾을 수 있다. 그렇다면 굳이 사람을 그릴 때 똑같이 그릴 필요가 없다. 그냥 공통점만 그리면 충분하다. 이것이 조금 더 극단적으로 단순화되면 '人'과 같은 그림문자가 나오기에 이른다. 이 모든 것은 인간 의식이 고도로 추상화되었기에 가능한 일이다.

이제 인간의 예술은 구석기의 자연주의 양식에서 신석기의 기하학 양식으로 발전한다. 양극단에 서 있는 두 개의 양식은 예술사 전반을 관통하는 대립 지점을 형성하며 선사 시대 이후 모든 예술은 두 개의 양식 사이를 오가는 형태를 보여 준다.

## 원시 종교의 시작

농사의 시작이 가져온 또 다른 변화는 원시 종교의 시작이다. 인간은 농사를 짓기 시작하면서 이해할 수 없는 자연 현상에 의문을 가지기 시작

● 아르놀트 하우저, 《문학과 예술의 사회사》(개정판) 1권, 백낙청 옮김, 창비, 22쪽.

1 선사 시대

한다. 예컨대 장마가 오는 것은 예측할 수 있지만, 비가 얼마큼 올지는 알 수 없다. 태풍은 왜 오는 것인지, 번개는 왜 내려치는 것인지, 왜 봄과 여름이 지나면 가을과 겨울이 오는 것인지, 햇볕은 왜 존재하는지에 대한 해답은 얻을 수 없다. 그래서일까? 인간은 이해할 수 없는 자연 현상을 설명하기 위해 초월적 존재를 생각하기 시작한다. 신을 통해 자연 현상을 설명하는 것만큼 간단한 방법도 없기 때문이다.

너무 많은 비가 내려 문제가 생긴다면 비의 신을 만들고, 왜 밤이 오는지 의문이 생긴다면 밤의 신을 만드는 식이다. 죽음 이후의 삶을 알고 싶다면 죽음의 신을 만들고 이야기를 상상하면 된다. 아직 체계적인 논리가 형성되지 않았기 때문에 의심스러운 자연 현상의 숫자만큼 많은 수의 신이 필요했다. 수메르 신화를 살펴보면 엄청나게 많은 신이 존재하는 것을 알 수 있다. 어마어마한 신의 숫자에 놀랄 필요는 없다. 인간이 그만큼 많은 자연 현상에 관해서 관심과 의문을 가졌다는 것을 의미하기 때문이다.

## 문명의 발전

수메르의 도시국가들이 멸망하고 기원전 2100년경 바빌론 왕국이 들어선다. 그리고 기원전 1700년경 바빌론은 멸망하고 아시리아가 메소포타미아 지역을 지배하게 된다. 이 시대를 살아가던 인간은 어떤 삶을 살았

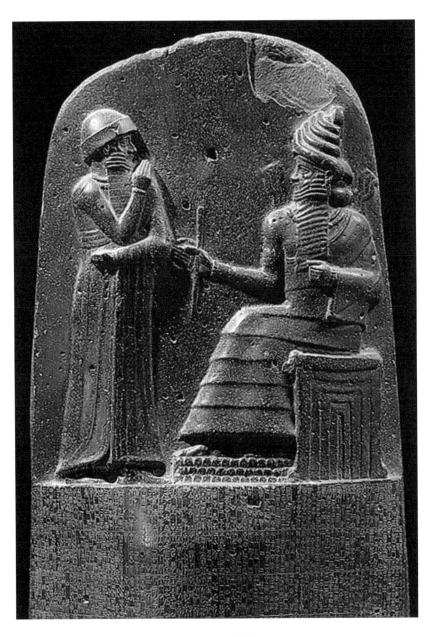

〈함무라비 법전〉
기원전 1728~기원전1686년경.

을까? 이는 그들이 남긴 예술품을 통해서 알 수 있다. 먼저 세상에서 가장 오래된 법전인 바빌로니아의 〈함무라비 법전〉을 살펴보자. 법전에는 국가 체계와 형법에 대한 내용이 담겨 있다. 사적인 복수를 금하고 약탈혼도 인정하지 않으며, 귀족의 권력 남용을 제한하는 내용도 담겨 있다. 이는 법을 통해 국가를 통치하고 있음을 보여 준다.

아시리아의 유물 중 가장 인상 깊은 것은 아슈르바니팔(Ashurbanipal) 왕이 사자를 사냥하는 장면을 담은 부조이다. 이는 기원전 645년경의 작품이다. 기록에 따르면 아슈르바니팔 왕은 아시리아 제국의 위대한 통치자이자 마지막 왕으로서 기원전 669년에서 기원전 627년까지 살았다. 당시는 바빌론에서 반란이 일어나고 이집트의 침공이 빈번했던 시절이다. 이에 왕은 사자를 한 손으로 목 졸라 죽일 수 있는 용맹함과 권위를 표현하고자 한다. 아슈르바니팔 왕은 군사, 외교뿐만 아니라 학문과 문화에도 관심을 기울여 아시리아의 수도 니네베에 인류 최초의 도서관을 만들었다. 이 도서관에서 발견된 2만여 개의 점토판에서 아시리아의 천지창조 신화, 《길가메시 서사시》를 비롯하여 수학, 식물학, 화학 같은 학문적 내용도 발견된다. 비록 마지막 군주이긴 하지만 상당한 문화적 성취를 이룬 왕임을 알 수 있다.

그럼 아슈르바니팔 왕이 남긴 사자 사냥 부조는 어떤 의미를 가질까? 간단한 질문을 해 보자. 인간에게 사자란 어떤 존재일까? 우리가 지배하고 길들일 수 있는 동물일까? 오늘날에는 총을 이용하여 쉽게 제압할 수 있겠지만, 사자와 맨몸으로 맞서면 결코 이길 수 없다. 하지만 아시리아

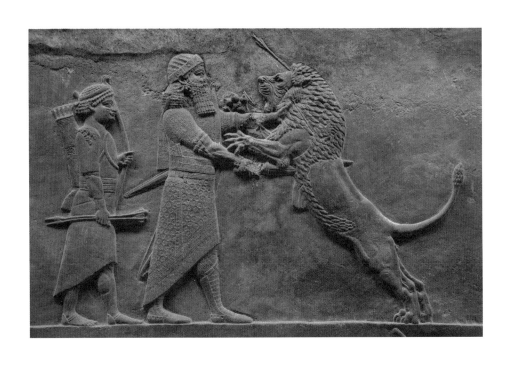

〈아슈르바니팔 왕의 사자 사냥〉
기원전 645년경.

인들은 사자를 두려워하지 않았다. 사자와 당당하게 맞선 채 두 눈을 부릅뜨고 바라볼 수 있었다. 가장 무서운 존재를 지배할 수 있다는 자신감이 〈아슈르바니팔 왕의 사자 사냥〉 부조로 남은 것이다. 이것은 인간을 비롯하여 자연 전체에 맞설 수 있다는 확신이었고, 스스로 삶을 만들어 나갈 수 있다는 자신감이었다.

과거 구석기인들의 삶은 운과 우연의 지배를 받았다. 열매가 많은 곳을 발견하였다면 그건 우연에 불과한 것이고, 큰 동물을 피해 없이 사냥하게 되면 그건 운이 좋은 것이다. 삶의 모습이 이러하다 보니 인간은 마술과 함께 살아갔다. 한마디로 구석기인은 여전히 자연을 지배하진 못한 것이다. 하지만 인간은 이성의 발달과 함께 자연에 대한 승리의 행군을 시작한다. 자연을 지배하고 관리할 수 있다는 자신감을 얻었다. 이에 더는 불안하지 않은 안정된 삶을 살아갈 수 있게 된다. 인간은 운과 우연의 지배에서 벗어나 스스로 만들어 나가는 운명의 지배하에 들어간 것이다. 이것이 아시리아인들이 남긴 부조에 담긴 의미이다.

**함께 보면 좋은 책**

- J. 해리슨, 《**고대 예술과 제의**》, 오병남 김현희 옮김, 예전사(절판)
- 미르치아 엘리아데, 《**세계종교사상사**》 1권, 이용주 옮김, 이학사
- 아르놀트 하우저, 《**문학과 예술의 사회사**》 1권, 백낙청 옮김, 창비
- 에른스트 H. 곰브리치, 《**서양미술사**》, 백승길·이종숭 옮김, 예경
- 조철수, 《**수메르 신화**》, 서해문집(절판)

# 2 이집트

기원전 3000년경~기원전 1900년경

# 영원을 갈망하는 인간

보통 이집트라고 하면 흔하게 떠오르는 문화유산으로 피라미드와 미라를 들 수 있다. 세계 10대 수수께끼 또는 미라의 저주로 널리 알려진 두 작품에는 이집트인들만의 독특한 가치관이 담겨 있다. 그것은 바로 영원한 삶을 누릴 수 있는 사후 세계에 대한 믿음이다. 고대 이집트인들의 신앙에는 영원성에 대한 갈망이 담겨 있으며, 그들의 예술 세계는 영원에 대한 가치관에 따라서 만들어진다. 따라서 이집트인의 예술 세계를 이해하기 위해선 그들의 역사와 신화를 알아야 한다.

# 태양은 반드시 떠올라야 한다

추수를 마친 농부에게 가장 두려운 일은 다가올 겨울이었을 것이다. 온 세상은 하얗게 얼어붙어 버리고 매섭게 부는 차가운 바람을 견뎌야 한다. 짧지 않은 그 시간을 버틸 수 있는 이유는 곧 따뜻해질 것이라는 희망이다. 하지만 마음속 깊은 곳에서 한 가지 불안이 싹터 온다. 혹시라도 겨울이 영원히 계속되면 어찌해야 할까? 이집트의 신화에는 바로 이런 불안에 대한 내용이 가득하다.

최초의 시간, 이집트의 최고신인 라는 세상을 창조한다. 새로운 세상을 창조할 때 가장 중요한 것은 주기적인 순환 리듬이다. 밤이 지나면 해가 떠야 하고, 겨울이 지나면 봄이 와야 한다. 천체의 운행, 사계절의 순환, 나일 강의 범람은 세상의 주기에 따라 순환하는 완전한 질서를 의미하며, 이것이 확립된 시기가 바로 최초의 시간이다. 라의 세계 창조는 흔히 "그는 혼돈 대신에 마아트(ma'at)를 세웠다"라는 말로 요약된다.[*] 여기서 마아트는 좋은 질서, 정의, 진실, 덕 등을 의미한다. 라는 혼돈 대신에 질서를 세운다. 이 말은 질서 이전에 혼돈이 이미 존재하고 있었음을 의미한다.

고대 이집트인들에게 혼돈은 거대한 뱀인 아포피스로 묘사된다. 불멸

---

● 미르치아 엘리아데, 《세계종교사상사》 1권, 이용주 옮김, 이학사, 146쪽.

〈태양신 라〉
네페르타리(Nefertari)의 묘
기원전 1298~기원전 1235년경.

의 존재인 아포피스는 매일같이 라의 세상을 파괴하려 든다. 다행히 라는 매일 아포피스에게 승리한다. 그래서 매일 아침마다 태양이 떠오르는 것이다. 그런데 가끔 라가 아포피스에게 잡아먹힐 때가 있다. 그럼 자연스럽게 태양은 사라진다. 멀쩡하던 태양이 사라져 버리는 현상은 무엇일까? 그렇다. 바로 일식이다. 이집트인들은 일식이 일어날 때마다 아포피스가 라를 잡아먹었다고 생각했다. 파라오는 라의 패배를 두고만 볼 수 없었다. 신에게 힘을 주기 위해 제사라도 올려야 할 것 아닌가? 이집트인들은 라가 아포피스의 배를 찢고 부활하면 일식이 끝난다고 믿었다. 다시 태양이 떠오르면 세상의 순환은 제자리를 찾는다. 이것이 바로 자연의 순환에 대한 믿음이다.

## 오시리스의 죽음과 부활

태초에 대지의 신 게브와 하늘의 여신 누트 사이에서 오시리스, 이시스, 세트, 네프티스가 태어난다. 오시리스는 이시스와, 세트는 네프티스와 혼인한다. 오시리스는 야만적인 삶을 살아가던 인류에게 다양한 지식을 알려 준다. 작물을 재배하는 방법과 신을 숭배하는 방법, 그리고 사람을 다스리는 방법까지 알려 주었다. 이렇게 문명이 싹트고 사람들은 오시리스를 왕으로 숭배한다.

세트는 오시리스의 자리를 빼앗기 위해 그를 죽이고 유해를 나일 강

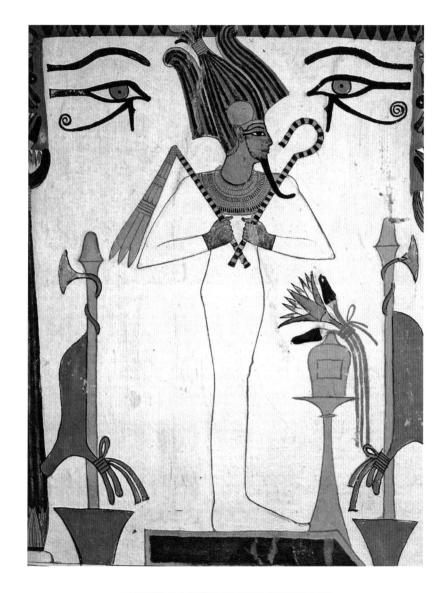

**센네젬(Sennedjem)의 묘에서 나온 〈오시리스〉**
기원전 1320~기원전 1200년경.

오시리스는 한 번 죽었다가 부활한 존재이기에
피부색이 다르게 표현된다.

에 버린다. 이시스는 남편의 죽음이 너무나도 억울하고 슬퍼서 간절한 기도를 올리고 오시리스를 살려 내는 데 성공한다. 하지만 세트는 다시 오시리스를 죽이고 그의 몸을 조각내어 이집트 전역에 뿌려 버린다. 이번에도 이시스는 남편을 위해 조각난 몸들을 전부 모아 남편을 살려 낸다. 하지만 오시리스의 성기는 옥시링쿠스라는 물고기에게 먹혀 잃어버린다.

오시리스와 세트의 싸움이 심각해지자 신들은 중재에 나선다. 지상 세계의 지배권은 세트에 주고 지하 세계의 지배권은 오시리스에게 주자고 제안한 것이다. 하지만 이시스는 이를 거부한다. 오시리스가 지상에 문명을 뿌렸는데 그걸 왜 세트에게 줘야 할까? 자기가 힘들게 일군 것을 남에게 그냥 내줄 바보는 없다. 그래서 이시스는 아들 호루스에게 지상의 지배권을 달라고 요구한다. 이때 한 가지 의문이 생긴다. 성기가 없는 오시리스가 어떻게 자식을 낳을 수 있었을까? 하지만 이 문제는 쉽게 해결된다. 신은 굳이 성행위를 하지 않더라도 아이를 가질 수 있다는 논리에 의해 호루스의 정통성을 보장한다. 이에 호루스는 지상의 신, 오시리스는 지하의 신이 된다.

이 신화에서 가장 눈여겨볼 부분은 오시리스가 인류에게 농사를 가르쳐 준 신이라는 점이다. 가을에 추수를 끝내면 농사에서는 아무것도 남는 것이 없다. 풍족했던 벌판은 다시 황량해지고, 겨울이 다가오면서 불안감은 더욱 커졌을 것이다. 인간은 다시 땅이 풍족해지기를 바란다. 농작물이 부활하기를 바란 것이다. 오시리스의 죽음과 부활에는 다가오는

봄에 다시 꽃이 피기를 바라는 주술이 담겨 있다. 오시리스의 육체가 갈기갈기 찢어져 이집트 전역에 뿌려졌다는 말은 아마도 씨앗을 곳곳에 뿌리는 파종을 설명하기 위한 하나의 상징이었을 것이다. 따라서 그의 부활은 곧 농작물의 부활과 동일시되었다.

## 영원한 삶에 대한 갈망

인간에게 죽음이란 알 수 없는 미지의 세계이다. 어느 누구도 죽음 이후를 말할 수 없기 때문이다. 그래서 인간은 죽음을 두려워한다. 그런데 만약 죽음 이후 어떤 일이 벌어지는지 설명할 수 있다면 죽음을 두려워할 이유가 있을까? 이집트인들은 오시리스 신화를 통해 사후 세계에 대한 두려움을 완화한다. 이집트인들이 사후 세계에 지나치게 집착한 것은 나름의 이유가 있다. 고왕국 붕괴 이후 고대 이집트는 기원전 2181년부터 기원전 2040년까지 엄청난 혼란을 겪는다. 이때를 제1중간기라고 부른다. 모든 전통과 가치관이 무너지고 사람들은 절망과 회의에 빠져든다.

당시의 혼란상은 〈자살에 대한 토론〉이라는 문헌에 자세히 나와 있다. "옛날의 친구는 더 이상 사랑이 없다. 마음은 탐욕스럽고, 사람들은 친구의 재물을 빼앗으려 든다. 더 이상 정의는 없다. 나라는 악한 이들에게 넘어갔다. 지금 나에게 죽음은 마치 환자가 병에서 회복되는 것, 오랜 세월 동안 포로로 잡혀 있던 자가 고향을 그리는 그리움과 같다."[•] 당시

사람들은 삶을 불행으로 여겼다. 사는 게 죽는 것보다 못한 것이다. 그런데 만약 죽음 이후의 세계에 대한 확신이 생긴다면 어떠할까? 당시 오시리스는 별 볼 일 없는 사람도 저세상에서 영원한 삶을 누릴 수 있다고 약속하였고 이는 서민들에게 희망의 등불이 된다. 이를 두고 엘리아데는 "오시리스의 대중화"라고 부른다.

오시리스 신의 대중화는 사회 전반에 새로운 윤리관을 형성한다. 그것은 〈사자의 서〉에 자세히 표현되어 있다. 〈사자의 서〉에는 죽은 자를 심판하는 장면이 묘사되어 있다. 오시리스의 인정을 받기 위해서는 그가 만족할 수 있을 만큼 높은 덕을 쌓아야 한다. 오시리스는 죽은 자의 심장과 깃털을 저울에 올린다. 만약 양심이 깃털보다 무거우면 기쁨과 충만함이 가득한 저승에서 살게 된다. 하지만 양심이 깃털보다 가볍다면 괴물에게 잡아먹힌다. 많은 덕을 행한 자만이 구원받는다는 의미를 가지는 것이다. 더불어 오시리스는 두 번이나 살해당하지만, 가족의 도움으로 부활한다. 여기에는 아무리 세상이 썩어 빠졌더라도 사랑하는 아내와 자식만큼은 나를 위해 줄 것이라는 생각이 담겨 있다. 이렇듯 오시리스 신화에는 영원한 행복을 향한 열망과 올바른 삶에 대한 태도, 정의에 대한 생각이 담겨 있다.

---

● 앞의 책, 163쪽.

2. 이집트

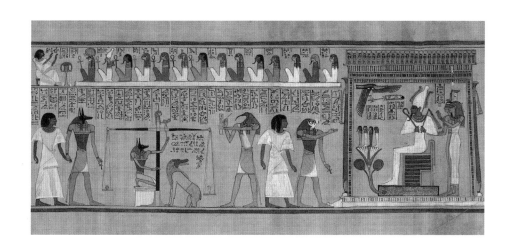

〈사자의 서〉
기원전 1200년경.

# 미라를 만든 이유

고대 이집트인들은 죽음 이후의 영원한 삶을 갈망하였다. 이런 생각은 아주 독특한 예술 양식을 끌어낸다. 그것은 바로 미라와 정면성의 원리이다. 대부분의 미라는 오시리스 숭배가 널리 퍼지던 시기에 제작되었다. 미라를 통해 자신의 육체를 보존하고 영혼의 부활을 꿈꿨던 것인데 약간의 의문도 든다. 어차피 죽고 나서 오시리스의 내세로 가면 그뿐 아닌가? 왜 굳이 미라를 만들어야 했을까? 이를 이해하기 위해선 고대 이집트인들이 가지고 있었던 영혼에 대한 독특한 생각을 알아야 한다.

고대 이집트인들에 따르면 인간은 바(Ba)와 카(Ka), 그리고 아크(Akh)로 이루어져 있다. 바는 영혼, 카는 생령, 아크는 육체를 의미한다. 바와 아크는 이해하기 어려울 것이 없으나 카는 이해하기 어려운 개념이다. 카는 일종의 본질을 상상하면 이해가 쉽다. 만약 변하지 않는 인간의 본질, 개의 본질, 책상의 본질이 있다면 그것이 무엇일까? 이집트인들은 그것을 카라고 생각한다. 눈에 보이지 않는 카에 물질이 달라붙어 책상이 되고 개가 된다. 다만 인간은 좀 특이한 존재이기에 영혼이 추가된다. 인간이 죽으면 오시리스의 심판을 받기 위해 바가 떠나 버린다. 그런데 이 상태에서 만약 육체가 썩어 버린다면 본질인 카만이 세상에 남는다. 카가 갈 곳이 없어지는 것이다. 이에 카가 머물 곳을 마련하기 위해 사람들은 미라를 만들기 시작한다.

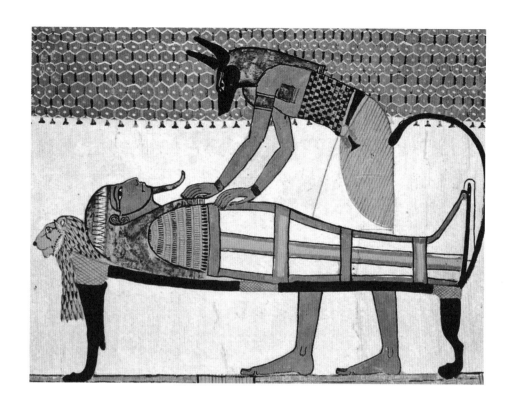

**센네젬의 묘에서 나온 〈아누비스 신과 파라오 미라〉**

기원전 1320〜기원전 1200년경.

# 정면성의 원리

미라는 부서지기 쉽고 제작에 변수가 많았으며 제작비용도 상당히 비쌌다. 그럼 미라 말고 다른 방법은 없었을까? 이집트인들은 영원히 변하지 않는 단단한 화강암에 자신의 모습을 새긴다. 돌에 카를 영원히 담고자 한 것이다. 죽음을 맞이한 영혼은 오시리스의 품에 안겨 영원한 안식을 얻었을 것이다. 하지만 지상에 남은 카는 저 화강암 부조에 남아 역시 영원한 안식을 얻는다. 이러한 이유로 이집트인들에게 생동감 넘치는 현실은 그다지 중요하지 않았다. 도리어 카를 담을 수 있는 완전성이 제일 중요했다. 그래서 그들은 엄격한 규칙에 따라 예술 세계를 전개한다.

이집트 예술에서 가장 뚜렷하게 드러나는 규칙은 바로 정면성의 원리이다. 정면성의 원리란 기하학적 양식에 입각한 굉장히 형식적인 예술 기법이다. 예컨대 사람을 그린다고 해 보자. 사람의 어깨와 가슴은 반드시 정면을 향해야 한다. 그래야 두 팔과 다리가 어떻게 붙어 있는지를 정확히 표현할 수 있기 때문이다. 하지만 머리는 옆모습을 그려 얼굴의 전체적인 형태가 드러날 수 있도록 한다. 그리고 두 발은 항상 안쪽만 나오도록 표현한다. 그래서 항상 엄지발가락만 그려진다.

정면성의 원리는 자연물을 표현할 때도 사용된다. 네바문 무덤 벽화에 나온 〈연못이 있는 정원〉 그림은 하늘에서 정원을 내려다보며 그린 그림이다. 그래야 연못이 정확히 표현되기 때문이다. 그런데 하늘에서 내려다본 나무는 분명 둥그런 형태로만 보일 것이다. 이래서는 나무의

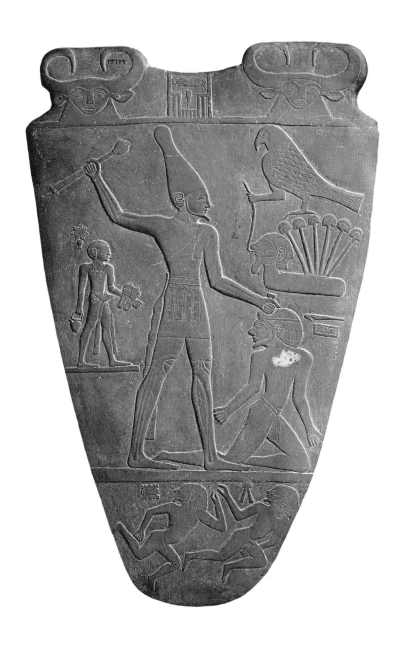

〈나르메르 왕의 팔레트〉
기원전 3000년경.

〈연못이 있는 정원〉

기원전 1400년경.

네바문 무덤에서 발견된 벽화의 일부.

완전성을 담을 수가 없다. 그래서 이집트인들은 나무를 옆으로 눕혀서 표현한다. 연못에 사는 물고기도 마찬가지이다. 만약 눈에 보이는 대로 그림을 그린다면 생략된 부분이 나타날 수밖에 없다. 그러면 카는 불안해진다. 따라서 사람뿐만 아니라 자연물을 표현할 때도 최대한 완전성을 담기 위해 노력한다. 이렇듯 이집트 예술의 핵심을 담고 있는 정면성의 원리는 그들의 종교와 삶에서 드러난 영원을 향한 갈망으로 볼 수 있다. 너무나도 불안한 삶에서 안정을 얻기 위해 변하지 않는 영원성을 추구하게 된 것이다.

**함께 보면 좋은 책**

- 미르치아 엘리아데, 《세계종교사상사》 1권, 이용주 옮김, 이학사
- 아르놀트 하우저, 《문학과 예술의 사회사》 1권, 백낙청 옮김, 창비
- 제임스 조지 프레이저, 《황금가지》 2권, 박규태 옮김, 을유문화사

# 3 이집트

기원전 1386년~기원전 1334년경

# 새로운 변화를 꿈꿨던 시절

카이로와 룩소르의 중간에 있는 텔 알 아마르나에는 아마르나 왕궁의 유적이 남아 있다. 아마르나는 신왕국 제18왕조 파라오인 아케나톤(Akhenaton)이 건설한 거대한 왕궁 도시이다. 아마르나 왕궁은 이집트에서 최초로 시도된 종교개혁의 흔적이다. 그렇다. 놀랍게도 다신교 사회인 이집트에서 유일신 종교로 바꾸려는 시도가 있었고 종교개혁을 이끈 파라오가 아케나톤, 즉 아멘호테프 4세(Amenhotep IV)이다. 그런데 만약 이곳으로 여행을 간다면 조금 당황할지도 모르겠다. 화려한 왕국 유적은커녕 황량한 돌무더기만 잔뜩 있기 때문이다. 수많은 돌무더기를 보고 있자면 한 가지 의문이 생긴다. 도대체 어떤 이유로 왕궁은 자취를 감춰 버린 것일까?

# 아멘호테프 3세

이집트의 종교개혁을 이해하기 위해선 아케나톤의 아버지인 아멘호테프 3세(Amenhotep Ⅲ)의 시절로 거슬러 가야 한다. 이집트 신왕국 제18왕조 당시는 실로 눈부실 만큼 번영한 시기였다. 이집트의 나폴레옹이라고 불리는 투트모세 3세(Thutmose Ⅲ)가 눈부신 업적을 이룩했기 때문이다. 하지만 후대 파라오인 아멘호테프 3세는 38년간 제위에 머무르며 엄청난 낭비와 향락에 빠져든다. 낮에는 궁정 연못에서 뱃놀이하고 밤에는 왕궁 연회장에서 매일같이 먹고 마시며 놀기만 했다고 알려져 있다. 아무리 전대 왕이 눈부신 업적을 쌓았다 하더라도 이런 식으로 탕진하기 시작하면 남는 게 뭐가 있을까? 제18왕조는 조금씩 재정 위기 상태에 빠져들기 시작한다. 심지어 아멘호테프 3세는 수도 테베의 서안에 여가를 즐기기 위해서 거대한 별궁을 짓는다. 이는 상당히 충격적인 사건이었다. 원래 나일 강의 서안은 무덤을 짓기 위한 장소였다. 수많은 파라오와 왕비의 무덤이 있는 곳에 그는 오로지 유흥을 위한 별궁을 지어버린 것이다. 심지어 그는 그곳에 2킬로미터가 넘는 거대한 뱃놀이용 연못까지 만든다.

상황이 이렇다 보니 아멘호테프 3세의 치세 말기에는 신관들과 사이가 극도로 안 좋아진다. 당시 이집트의 최고신은 아멘라(Amen-Ra)였는데, 아멘라의 신관들이 정치에 적극적으로 개입하는 상황에 이른다. 신관들이 정치에 적극적으로 개입하는 것은 심각한 문제를 불러온다. 신

관의 권위가 너무 커져 파라오의 권위를 넘보기에 이르렀기 때문이다. 아멘라 신관들이 과도한 권력을 행사하자 파라오는 나름대로 대응책을 고민하기 시작한다. 제일 좋은 방법은 새로운 신을 내세워 아멘라 신을 없애 버리는 것이다. 그런데 과연 그것이 가능할까?

## 아케나톤의 종교개혁

아멘호테프 4세는 아멘라 신관들이 정치에 적극적으로 개입하던 시기에 성장한다. 그가 종교개혁을 시도한 이유는 지나치게 정치에 개입하는 아멘라의 신관들이 너무 싫었기 때문이다. 아멘라의 권위가 이토록 커진 데는 나름의 이유가 있다. 아멘은 '숨은 자'라는 의미를 가진 상(上) 이집트의 신이고 라는 하(下) 이집트의 신이다. 아멘라는 아멘과 라가 합쳐진 신이다. 그래서 상하 이집트 사람들 모두가 아멘라를 믿었고 그로 인해 엄청난 권위를 가지게 된 것이다. 아멘호테프 4세는 아멘라의 권위를 꺾어야 한다고 생각한다. 가장 확실한 방법은 새로운 신을 내세우고 그 신만을 믿게 하는 것이다. 그래서 그는 아톤을 내세운다. 아톤은 저녁 해를 상징하는 신으로 태양의 원반으로 표시된다. 그런데 당시 아톤은 정말 별 볼 일 없는 지방의 작은 신에 불과했다. 이런 신을 어떻게 해야 최고의 지위에 올릴 수 있을까?

파라오는 나름 머리를 굴린다. 상 이집트 출신인 아멘 신관과 하 이집

트 출신인 라 신관의 갈등을 이용하는 것이다. 먼저 파라오는 라의 신관에게 가서 말한다. 앞으로 아멘라라고 부르지 말고 그냥 라로 깔끔하게 정리해서 부르는 게 어떻겠냐고. 그리고 아멘 신관들이 반발할 수 있으니 잠깐만 같은 태양신인 아톤을 전면에 내세우자고 말한다. 나중에 아멘 신관들을 전부 몰아내는 데 성공하면 다시 라의 이름으로 바꾸면 그뿐이라고 말하면서 말이다. 라 신관들은 이 말을 믿었고, 자신들의 신과 신전의 이름을 전부 아톤으로 바꾼다. 순식간에 아톤이 최고의 지위에 오른 것이다. 물론 아멘호테프 4세는 약속을 지키지 않는다. 도리어 그는 자신의 이름을 버리고 아케나톤으로 개명을 한다. 아케나톤은 '아톤이 만족해하는 자'라는 의미를 가진다. 그리고 파라오는 아톤을 제외한 모든 이집트의 신들을 부정한다.

## 최초의 일신교

아톤 신앙은 유대교보다 더 오래된 일신교이다. 재미있는 건 아톤 신앙을 유대교의 어떤 원형으로 볼 수 있다는 점이다. 《구약성서》의 〈출애굽기〉를 보면 "너는 다른 신을 섬기지 말라"는 문구가 나온다. 이를 통해 당시 야훼 이외에 이미 많은 신이 존재하고 있었다는 사실을 알 수 있다. 그렇다면 다른 신이 있던 장소는 어디이며, 일신교의 원형은 어디에서 나왔을까? 어쩌면 야훼의 원형은 아톤 신이고 다른 신은 이집트의 신

을 의미할지도 모른다. 모세(Mose)의 이집트 탈출이 일어난 시점은 기원전 1230년경인 제19왕조 시대이다. 아케나톤의 종교개혁 이후 대략 150년쯤 이후에 벌어진 일이 모세의 이집트 탈출이다. 시기적으로 그다지 멀지 않다. 더불어 아톤은 투탕카멘(Tutankhamen)의 즉위와 함께 최고신의 지위를 박탈당한다. 다시 아멘라가 최고신이 된 것이다. 그리고 제18왕조 최후의 파라오인 호렘헤브(Horemheb)는 아톤 신자를 학살하기에 이른다. 이 시점에 아톤 신자들은 국외로 도망을 갔을 가능성이 상당히 높고 어쩌면 유대 민족과 만났을지도 모른다. 물론 확실한 건 아무것도 없다. 재미로만 알아두자.

## 아마르나 예술

아케나톤은 종교개혁 이후 새로운 수도의 필요성을 느껴 현재 텔 알 아마르나 지역에 아케타톤이라는 이름의 거대한 도시를 건설한다. 완공까지 3년이 걸렸고 파라오는 그곳으로 이주해 새로운 사회를 꿈꾸기 시작한다. 아케나톤은 새로운 질서를 세우기 위해서 과거부터 내려온 관습을 무시하고 새로운 발상을 시도한다. 특히 예술 분야에서는 과거의 형식주의를 버리고 자연주의 화풍을 새롭게 개척한다. 이집트 예술은 고왕국 이래로 정면성의 원리에 따라 만들어졌지만, 아케나톤은 자연주의 양식을 적극적으로 받아들여 이후 이집트 예술은 좀 더 동적이고 사실

적으로 표현된다. 이를 두고 아마르나(Amarna) 예술이라 부른다.

〈아케나톤 석상〉이나 〈네페르티티 석상〉을 보면 알 수 있듯, 마치 그리스의 고전주의 조각상을 보듯 자연주의적인 면이 많이 엿보인다. 인물의 표현이 아주 생생하고 감정이나 동작을 적극적으로 표현한다. 특히 〈아케나톤의 가족들〉을 살펴보자. 아케나톤이 딸을 안고 키스하는 모습을 담았는데, 이건 과거의 이집트 예술에서는 감히 상상조차 할 수 없는 충격적인 모습이다. 파라오의 키스에는 딸을 사랑하는 마음이 절실하게 담겨 있다. 경직되지 않은 자연스러움이 배어 있는 것이다. 더불어 파라오와 딸의 몸이 겹쳐져 있는데 이것은 대상의 완전성을 해치는 아주 위험한 형태이다. 그만큼 자연스러움을 많이 강조했다고 볼 수 있다.

〈새 사냥〉 그림은 다양한 새를 사냥하는 모습이 담겨 있다. 언뜻 보면 정면성의 원리를 잘 따른 것처럼 보이지만, 일상을 소재로 삼은 점과 색상의 화려함을 통해서 사실성이 많이 가미되었음을 알 수 있다. 〈투탕카멘과 부인〉 역시 자연스럽게 대화하는 모습이 잘 표현되어 있다. 이렇듯 아마르나 예술에서는 자연스러운 감정이 흐른다는 느낌을 받는다. 그렇

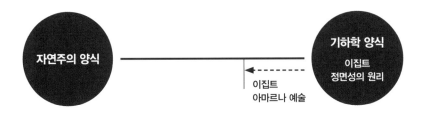

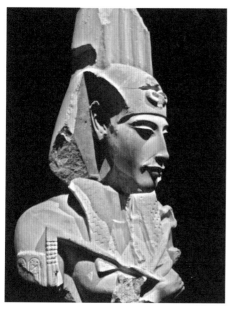

▲ 〈아케나톤 석상〉
기원전 1360년경.

▲ 〈네페르티티 석상〉
기원전 1340년경.

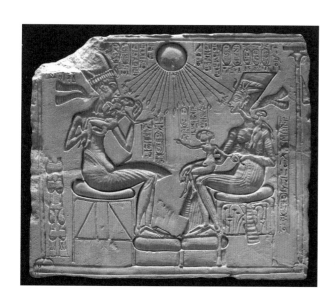

◀ 〈아케나톤의 가족들〉
기원전 1340년경.

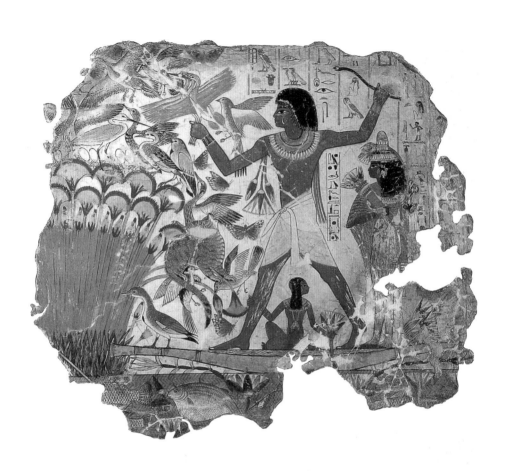

〈새 사냥〉

기원전 1400년경.

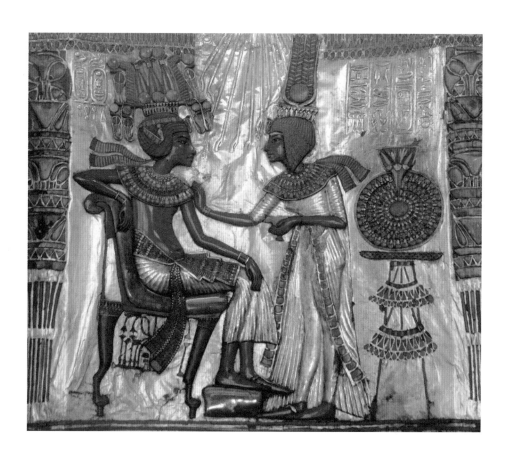

〈투탕카멘과 부인〉

기원전 1350년경.

다고 구석기의 자연주의나 그리스 고전주의 작품과 동일선상에 놓는 것은 무리이다. 정면성의 원리에 기반을 둔 채, 자연주의 요소가 약간 가미된 것으로 보는 것이 옳을 것이다.

## 종교개혁의 실패

아케트아톤에서의 생활은 그리 오래가지 못한다. 수도를 옮기자마자 파라오에게 병이 생겼기 때문이다. 현대 의사들은 아케나톤 석상을 통해 뇌수종에 걸린 것으로 추정하고 있다. 뇌수종 때문인지는 모르지만, 확실히 그는 이해하기 힘든 모습을 자주 보인다. 파라오의 행동이나 사고방식이 점점 과격하고 극단적으로 바뀌고, 지나칠 정도로 이상적이고 비현실적인 면모를 자주 보인 것이다. 아케나톤은 적이 쳐들어와도 그냥 내주면 그뿐이라는 식의 생각까지 내비친다. "갖고 싶다면 그냥 줘버리시오. 그보다도 나일 강을 보세요. 얼마나 아름다운가요?" 현실 정치에 관심을 끊다 보니 이집트의 영토는 점점 축소되기 시작한다. 이집트의 정치인들과 군인들은 불만을 가질 수밖에 없었고, 이 틈을 타 아멘라 신관들이 다시 활동하기 시작한다. 이렇게 아톤을 지키려는 세력과 아멘라를 부활하려는 세력이 충돌하기에 이른다. 결국, 아케나톤의 죽음과 함께 그의 종교개혁은 실패로 돌아간다. 아멘라가 승리한 것이다.

　새로운 파라오로 즉위한 사람은 투탕카멘이었다. 투탕카멘의 부모가

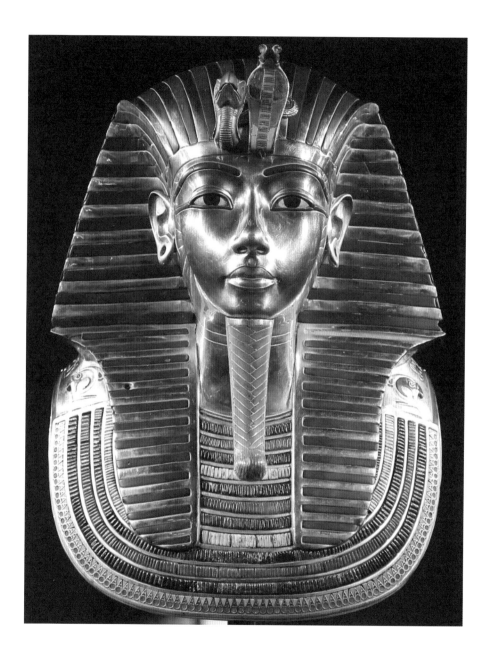

〈투탕카멘 마스크〉

기원전 1320년경.

누구인지는 정확하지 않다. 확실하게 알려진 것은 아케트아톤의 북쪽 궁전에서 어린 시절을 지냈으며 네페르티티(Nefertiti)가 키웠다는 것이다. 그녀는 투탕카멘을 아들처럼 여겨 아케나톤의 사후 곧바로 파라오에 즉위시킨다. 당시 왕위 계승권은 셋째 딸인 안케세나멘(Ankhesenamen)이 갖고 있었다. 첫째와 둘째 딸이 이미 죽었기 때문이다. 네페르티티는 투탕카멘과 안케세나멘을 혼인시켜 왕위에 올리는 데 성공한다. 어쩌면 네페르티티는 투탕카멘을 내세워 실권을 잡고 싶었을지도 모른다. 하지만 투탕카멘 즉위 2년 뒤, 그녀는 사망하고 그와 동시에 아톤의 흔적도 완전히 지워진다.

투탕카멘의 원래 이름은 투트앙크아톤(Tut-Ankh-Aton)이었는데, 즉위 이후 이름을 투트앙크아멘(Tut-Ankh-Amen)으로 바꾸게 된다. 여담으로 투트앙크아멘을 빠르게 발음해 보자. 그럼 왜 투탕카멘으로 불리는지 이유를 알 수 있을 것이다. 새로운 이름은 '아멘 신의 살아 있는 닮은꼴'이라는 뜻이다. 부인도 원래 이름은 안케센파텐(Ankhesenpaaten)이었는데 안케세나멘으로 개명한다. 투탕카멘은 너무 어린 시절에 즉위하였기에 실질적으로 정사를 보지는 않았다. 아마도 재상들이 후견을 보았을 것이며 당시 아멘라 신관들의 세력도 과거 못지않게 커진다. 아멘라 신앙이 국교로 부활하고 과거의 수도인 테베로 돌아간다. 그렇게 아마르나 왕궁은 사라지고 아케나톤이 꿈꿨던 종교개혁은 짧은 시대를 보여 준 채 끝이 난다. 하지만 그 짧은 순간 나타난 새로운 아마르나 예술은 여전히 우리 곁을 지키고 있다.

**함께 보면 좋은 책**

---

- 게이 로빈스 지음, 《**이집트의 예술**》, 강승일 옮김, 민음사
- 베로니카 이온스 지음, 《**이집트 신화**》, 심재훈 옮김, 범우사(절판)

# 4 아르카이크

기원전 3000년경~기원전 400년경

# 신화의 시대에서 인간의 시대로

그리스인들의 삶의 터전은 더할 나위 없이 살기 좋은 곳이다. 지중해성 기후라 아무리 추워도 영하로 내려가지 않고 아무리 더워도 30도를 넘지 않는다. 수많은 과일과 올리브 등 농작물이 많이 생산되었고 해산물도 풍부하다. 이런 축복받은 환경 속에서 사람들은 사랑을 나누고 예술을 즐긴다. 그리스의 신들이 그토록 인간적인 이유는 어쩌면 환경의 영향일지도 모른다. 그리스 신들은 행복했고 인간적이었으며, 빛과 평온으로 가득 차 있었다. 주술이나 미신 같은 것들은 설 자리가 없었다. 인간적이면서 환경에 순응하는 새로운 형태의 문화가 싹텄으며, 이는 그리스 예술 전반을 지배한다.

## 살아 움직이는 예술

경이로움, 그것을 창조한 신은 바로 헤파이스토스이다. 그는 대장간의 신이자 불의 신으로 불과 금속을 자유자재로 다룰 수 있었다. 금, 은, 청동 같은 온갖 금속들을 녹여내 진귀한 세공품이나 경이로운 무기를 만들었다. 위대한 신이 만들어 준 무기를 사용할 수 있는 자는 흔치 않았는데, 그중 한 사람이 바로 트로이 전쟁의 영웅 아킬레우스이다.

트로이 전쟁이 일어난 이유는 신들 사이의 다툼 때문이었다. 어느 날 신들에게 '가장 아름다운 여신에게'라는 문구가 적힌 황금 사과가 던져진다. 이를 보고 아프로디테, 아테네, 헤라가 다툼을 벌인다. 도저히 답이 안 나오자 트로이의 왕자 파리스에게 누가 제일 아름다운지 묻는다. 여신들은 자기를 뽑아 주면 선물을 주겠다면서 파리스를 유혹한다. 아테네는 지혜를, 헤라는 세계의 주권을, 아프로디테는 가장 아름다운 여성을 약속한다. 파리스는 아프로디테의 손을 들어 주고 세상에서 가장 아름다운 여인 헬레나를 얻는다. 문제는 헬레나는 스파르타의 왕 메넬라오스의 아내였다. 그런데도 파리스는 헬레나를 보자마자 사랑에 빠지고 그녀를 납치해 버린다. 아내를 뺏긴 메넬라오스는 치욕감을 못 이겨 미케네의 왕이자 형인 아가멤논에게 복수를 부탁한다. 이것이 트로이 전쟁의 서막이다.

수많은 영웅이 전쟁에 참전하였는데 그중 최고는 미케네의 아킬레우스와 트로이의 왕자 헥토르였다. 하지만 아킬레우스는 큰 흥미를 보이

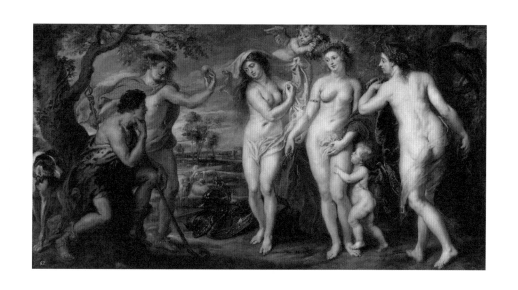

〈파리스의 심판〉

페테르 파울 루벤스, 1638~1639년.

지 않는다. 헬레나가 납치당하든 말든 자기랑은 아무런 상관이 없는 일이기 때문이다. 게다가 전쟁의 지휘자인 아가멤논과 사이도 상당히 안 좋았다. 참전할 이유가 전혀 없었다. 그러다 자신의 절친한 친구이자 사촌인 파트로클로스가 헥토르로 인해 전사하자 복수를 위해 참전을 결심한다. 그때 그의 어머니인 테티스는 아들을 보호하기 위해 세상에서 가장 강한 갑옷과 방패를 구하러 간다. 그리고 그것을 만들 수 있는 자는 오직 헤파이스토스뿐이었다.

《일리아스》를 보면 헤파이스토스가 아킬레우스를 위한 무구를 만들어 주는 장면이 아주 자세히 묘사되어 있는데, 이는 언어로 표현할 수 있는 경이로움의 극치를 보여 준다. 먼저 그는 크고 튼튼한 방패를 만들었다. 방패는 총 다섯 겹으로 이루어져 있는데 사방에 교묘한 장식과 여러 가지 형상들을 새겨 넣었다. 그 속엔 온갖 대지와 하늘과 바다가 있었으며 도시와 대치하고 있는 양군이 존재하였다. 그리고 푸른 벌판과 황금 포도밭도 있었으며 소 떼도 집어넣었다. 헤라클레이토스는 아킬레우스의 방패에 소우주를 집어넣은 것이다. 호메로스(Homeros)는 위대한 불의 신이 펼쳐 놓은 경이로움을 설명하기 위해 자신의 모든 필력을 동원한다. 내 눈앞에 있는 예술 작품을 마치 그리듯이 글로 풀어낸 것이다. 이를 에크프라시스(ekphrasis)라고 말한다. 시각 이미지의 언어적 표현을 말하는 것으로 문자로 풀어낸 회화를 의미한다. 호메로스가 풀어낸 에크프라시스는 마치 살아 움직이는 듯한 사실성을 보여 주며, 이것은 당대 예술 작품을 평가하는 하나의 기준이 된다.

〈헬레나의 납치〉

귀도 레니(Guido Reni), 1626~1629년.

# 키클라데스 예술

그리스 미술이 처음부터 사실성을 강조한 것은 아니다. 그리스 선사 시대 미술은 다른 지역과 마찬가지로 추상적인 예술품이 많이 만들어졌다. 보통 그리스의 에게 문명은 흔히 크레타 문명과 미케네 문명으로 나뉜다. 그리고 크레타 섬 위쪽의 에게 해 중심부를 보면 아주 작은 섬들이 많이 모여 있는 것을 볼 수 있는데 그곳을 키클라데스 군도라고 부르며, 여기서 발전한 문명을 키클라데스 문명이라 한다. 그곳에서 아주 독특하고 독립적인 예술품이 발견되는데 이를 키클라데스 예술(Cycladic art)이라고 부른다. 주로 기원전 3000~기원전 2000년경에 발전한 양식이다.

먼저 〈키클라데스 조각상〉을 살펴보자. 무엇이 떠오르는가? 혹자는 외계인을 떠올릴 수도 있을 것 같다. 실제로 외계인을 보고 만들었을 거라고 주장하는 이들도 많으니까. 당장 페루의 나스카 유적만 보더라도 얼마나 많은 이들이 외계인이 만들었다고 주장하는가? 하지만 키클라데스 예술은 기하학 양식을 따른 조각상으로 보아야 한다. 얼굴엔 코만 표현되어 있을 뿐 눈, 입, 귀가 없다. 두 팔과 다리는 가지런히 모으고 있는데 팔다리를 적극적으로 묘사했다기보다는 그냥 선을 하나 그어 놓은 정도에서 그친다. 당시는 신석기 문화의 영향에서 완전히 벗어나진 못한 상태이다. 따라서 여전히 추상적이며 단순한 형태가 엿보인다. 이러한 기하학적 양식은 점차 사실성을 강조하는 방향으로 변화한다.

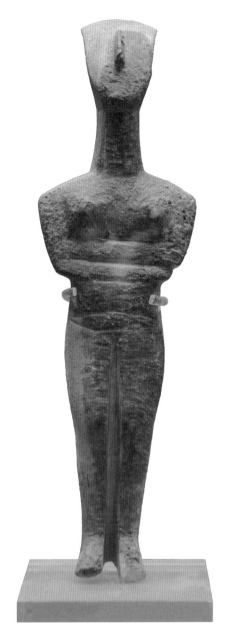

〈키클라데스 조각상〉

기원전 3000~기원전 2000년경.

# 다이달로스 양식

사실성을 강조하는 변화의 중심에 다이달로스가 있었다. 그리스 신화의 인물로, 그는 헤파이스토스의 자손이다. 톱, 도끼, 아교 따위의 온갖 도구와 배, 비행기 같은 운송 수단도 만들어 낸 신적인 인물로서, 특히 살아 있는 듯한 조각상을 만드는 것으로 유명하다. 다이달로스는 자신의 조카를 제자로 삼는다. 그런데 조카가 자신보다 더 뛰어난 모습을 보이자 질투심에 죽여 버리고 크레타 섬의 미노스 왕에게 도망친다.

미노스 왕은 왕위를 이어받는 과정에서 포세이돈의 저주를 받는다. 저주는 미노스의 아내 파시파에에게 내려지는데 그 내용이 엽기적이다. 그녀는 황소에게 욕정을 느끼게 되어 버린 것이다. 파시파에는 욕정을 견디다 못해 다이달로스에게 도움을 청한다. 다이달로스는 왕비를 위해 속이 비어 있는 암소 조각상을 만들어 주고, 파시파에는 암소 조각상 안에 들어가 황소와 관계를 맺는다. 이때 태어난 괴물이 반은 인간이고 반은 소인 미노타우로스이다. 현재 발굴되는 크레타 문명의 예술품을 보면 황소 그림이 상당히 많은데 아마도 신화의 내용과 많은 연관성이 있을 것이다.

다이달로스로 인해 탄생하게 된 괴물은 상당한 골칫거리였다. 이 문제를 해결하기 위해 다이달로스는 엄청난 미궁을 하나 만들어 미노타우로스를 가둔다. 그런데 훗날 테세우스가 나타나 미노타우로스를 죽이고 미노스의 딸인 아리아드네와 함께 도망치는 사건이 발생한다. 너무 화

가 난 미노스는 미궁을 탈출할 수 있도록 도와준 다이달로스를 그의 아들 이카로스와 함께 미궁에 가두어 버린다. 미궁에서 탈출할 방법이 없었던 다이달로스는 밀랍으로 날개를 만들어 하늘로 탈출을 시도한다. 성공적으로 탈출하는가 싶었는데 그만 이카로스가 태양에 너무 가깝게 다가가는 바람에 날개가 녹아서 바닷속으로 추락해 버린다.

다이달로스 신화는 당시 사실성을 중시하는 예술이 발달하였음을 알려 준다. 얼마나 사실적으로 조각상을 만들었으면 황소가 착각까지 했을까? 기원전 7세기 즈음 크레타 섬에서 발전한 다이달로스 예술(Daedalic art)은 키클라데스 예술보다 훨씬 더 살아 있는 것 같은 느낌을 전해 준다. 그럼 이러한 급격한 변화가 가능한 이유는 무엇이었을까? 가장 큰 이유는 이집트의 문화가 적극적으로 유입되었기 때문이다. 키클라데스 조각상 같은 것만 보다가 신왕국 아케나톤 시대에 만들어진 예술적 성취를 본다면 어떤 느낌이 들까? 정말 살아 있는 조각상이 나타났다고 생각하지 않을까? 더불어 기원전 8세기경 호메로스 시대에 이르러 그리스 신화 전체가 체계적으로 정리된다. 특히《일리아스》에 담긴 에크프라시스는 좀 더 사실적인 예술품을 만들고자 하는 욕망을 자극했을 것이다. 도시국가, 즉 폴리스의 발전도 빼놓을 수 없다. 당시 그리스는 식민지를 적극적으로 건설하여 도시국가가 확대되었으며, 폴리스 사이에 무역이 활발하게 이루어지면서 경제를 비롯하여 문화 전반이 발전하게 된다.

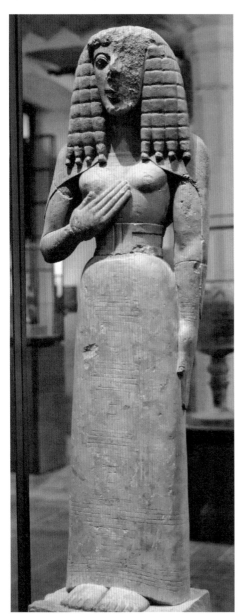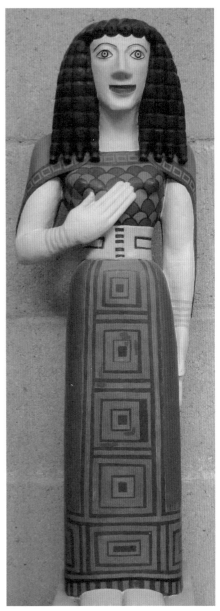

**다이달로스 양식의 조각상**
기원전 7세기경.

# 신화의 시대에서 인간의 시대로

아르놀트 하우저에 따르면 이카로스의 추락은 마술의 시대가 끝났음을 보여 주는 상징적인 이야기이다. 마술이 지배하던 시대였다면 이카로스는 하늘을 날아올라 미궁을 도망치는 데 성공했을 것이다. 하지만 이제는 날개를 달고 하늘 높이 올라가면 추락한다. 그것이 현실이기 때문이다. 이제 사람들은 마술을 믿지 않는다. 현실과 가상을 구분하기 시작한 것이다. 이제 마술의 시대는 끝났다.

그리스인들은 신화의 시대에서 벗어나기 시작한다. 그들은 이해할 수 없는 자연 현상을 신의 이름으로 설명하기보다는 이성과 논리로 설명한다. 이것이 바로 철학의 시작이다. 탈레스(Thales), 피타고라스(Pythagoras), 헤라클레이토스(Herakleitos), 파르메니데스(Parmenides), 데모크리토스(Demokritos) 등 그리스의 자연철학자들은 자연 현상을 올바르게 이해하려 노력하였고, 자연 현상을 두 눈으로 유심히 관찰하였다. 그들은 신비롭게만 보이는 자연의 이면에 어떤 원리나 질서가 존재한다고 믿었으며 그것을 찾기 위해 애썼다.

자연 철학의 발전은 예술에 큰 영향을 주게 된다. 예를 들어 피타고라스학파는 수학적 원리를 만물의 근원으로 생각하였기에 수학적 비례와 조화를 아름다움의 기준으로 삼는다. 이렇듯 자연 철학자들의 등장은 그리스인들을 마술의 세상에서 벗어날 수 있게 해 주었다. 자연 철학자들이야말로 인간 중심적 사고의 시작인 것이다.

## 아르카이크 예술

그리스의 아르카이크 시대는 기원전 750년경부터 페르시아 전쟁이 일어난 기원전 492년까지의 시기를 말하며, 이 시대의 예술을 아르카이크 예술(Archaic art)이라고 부른다. 그리스인들의 예술은 크게 보아 아르카이크 양식, 고전주의 양식, 헬레니즘(Hellenism) 양식으로 나뉜다. 아르카이크는 태고를 뜻하는 아르케(Arche)에서 유래하는 말로서 아리스토텔레스(Aristoteles)는 《형이상학》에서 아르케를 다음과 같이 설명한다. "모든 존재의 바탕이 되고 모든 것이 그것을 원점으로 생성되면서 궁극적으로 그것으로 돌아가는 그것, 이는 언제나 불변하고 단지 그 성질만이 변화한다." 어원에서 알 수 있듯 아르카이크 예술은 그리스 예술 전반의 바탕이자 원형으로 볼 수 있다. 물론 여전히 기하학 양식에서 완전히 벗어나진 못하였지만, 그 속에 조금씩 깃든 자연주의적인 요소가 상당히 중요하다. 그리스 예술의 발전 방향을 보여 주기 때문이다.

가장 유명한 작품은 〈아나비소스의 쿠로스〉이다. 이 작품은 환조의 형태를 보여 준다. 환조란 대상을 3차원으로 구성하여, 그 주위를 돌아가며 만져 볼 수 있도록 만든 조각을 말한다. 따라서 정면뿐만 아니라 뒷면, 측면, 사방을 다 볼 수 있도록 만들어진다. 더불어 완벽한 좌우대칭도 눈에 띈다. 아직 고전주의 양식만큼의 조화를 보여 주진 않지만, 어느 정도의 대칭성을 유지하려는 시도가 엿보인다. 이러한 변화에서 피타고라스의 생각을 엿볼 수 있다.

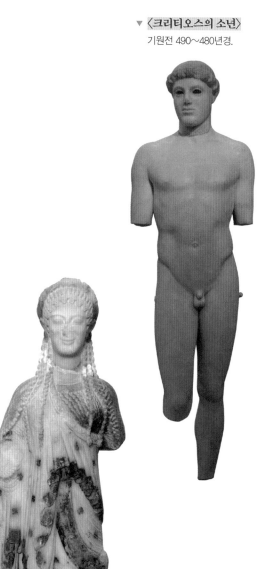

▼ 〈크리티오스의 소년〉
기원전 490~480년경.

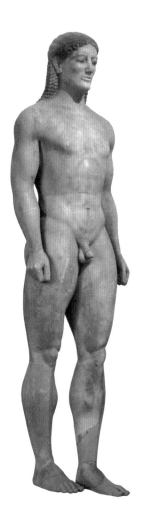

▲ 〈아나비소스의 쿠로스〉
기원전 540~515년경.

◀ 〈코레〉
기원전 525년경.

〈아나비소스의 쿠로스〉 조각상을 자세히 살펴보면 미묘한 운동성이 눈에 띈다. 양발이 나란히 있는 것이 아니라 한 걸음 앞으로 내디딘 형태이기 때문이다. 별거 아닌 것처럼 보일 수도 있지만, 저 한 걸음을 내딛기 위해서 무려 2,000년이라는 시간이 걸린다. 이 조각상이 보여 주는 운동성의 중심에는 변화를 중시하는 철학이 놓여 있다. 기원전 500년경에 활동한 헤라클레이토스는 모든 사물은 운동과 변화로 이루어진다고 말한다. 이를 두고 "우리는 결코 같은 강물에 들어갈 수 없다"고 표현한다. 모든 것은 변화한다는 헤라클레이토스의 생각은 자연 현상을 바라보는 하나의 관점이었고, 그의 생각은 당대 예술에 일정 부분 영향을 준다.

〈코레〉라고 불리는 소녀상에서는 신체 전반에 사실성이 강조되고 얼굴의 표정이 뚜렷해진다. 얼굴 근육을 표현하여 표정을 드러냈다는 점에서 엄청난 발전이다. 특히 인상 깊은 것은 몸 전체를 감싸고 있는 옷의 묘사이다. 아주 세세하게 묘사되어있는 옷의 주름은 그리스의 미술이 점차 자연주의로 흐르고 있음을 잘 보여 준다. 조금 더 후기에 발견

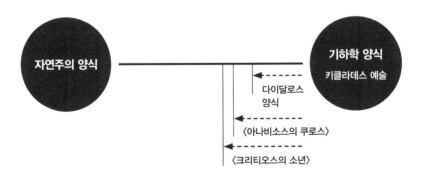

4 아르카이크

되는 조각상 〈크리티오스의 소년〉에서는 훨씬 더 자연스러운 인체의 운동성이 엿보인다. 그렇다고 좌우 대칭성이 사라진 것은 아니다. 초기의 딱딱한 대칭성에서 약간씩 운동성과 사실성을 부여하는 방향으로 발전한 것이다. 이렇게 그리스의 예술은 키클라데스의 기하학 양식에서 시작하여 조금씩 자연주의로 나아간다.

**함께 보면 좋은 책**

- 아르놀트 하우저, 《**문학과 예술의 사회사**》(개정판) 1권, 백낙청 옮김, 창비
- 블라디슬로프 타타르키비츠, 《**타타르키비츠 미학사**》 1권, 손효주 옮김, 미술문화
- 호메로스, 《**일리아스**》, 천병희 옮김, 도서출판 숲

# 5 민주주의

기원전 492년~기원전 430년

# 페르시아 전쟁이 가져온 변화

페르시아 전쟁은 그리스 역사에서 대단히 특별한 의미를 가지는 사건이다. 기원전 491년 다리우스 1세(Darius I)는 모든 그리스 도시국가에 사절을 보내 복종의 증표로 흙과 물을 바치라고 요구한다. 당시 페르시아는 감히 맞선다는 상상조차 하기 힘든 엄청난 제국이었다. 대부분의 도시국가는 곧바로 흙과 물을 바쳤다. 하지만 아테네와 스파르타는 거부한다. 아테네는 사자를 참수하여 구덩이에 던지고 스파르타는 사자를 우물에 던져 버린다. 이렇게 시작된 페르시아 전쟁은 2차에 걸쳐 진행된다. 그중 가장 유명한 전투는 테르모필레의 전투이다.

엄청난 수적 열세에도 불구하고 당시 그리스군은 가히 난공불락이었다. 페르시아군이 고전한 이유는 무엇일까? 신화의 시대라면 아킬레우스 같은 영웅이 자신의 명예를 걸고 싸워 전쟁을 승리로 이끌었을 것이다. 하지만 그 시대에 화려한 영웅은 없었다. 페르시아를 물리친 건 중장보병의 방진 때문이다. 영화 〈300〉은 2차 침공 당시 테르모필레 전투를 잘 묘사한다. 비록 페르시아인들을 괴물처럼 묘사해서 욕도 많이 먹은 작품이지만 그리스인들의 전투 형태에 대한 묘사는 탁월하다. 스파르타의 왕 레오니다스(Leonidas)는 300명의 군사를 이끌고 페르시아군을 막기 위해 좁은 협로인 테르모필레에서 팔랑크스(Phalanx) 밀집 방진을 짠다.

1미터 정도 되는 방패를 든 채 촘촘히 줄을 선다. 멀리서 보면 사각형으로 된 방패의 무리가 보일 뿐이다. 엄청난 수의 적들이 뛰어와 방패에

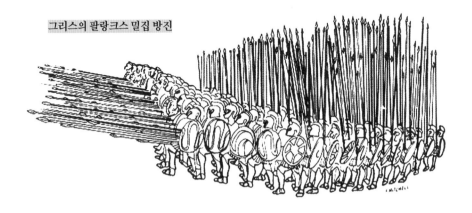

**그리스의 팔랑크스 밀집 방진**

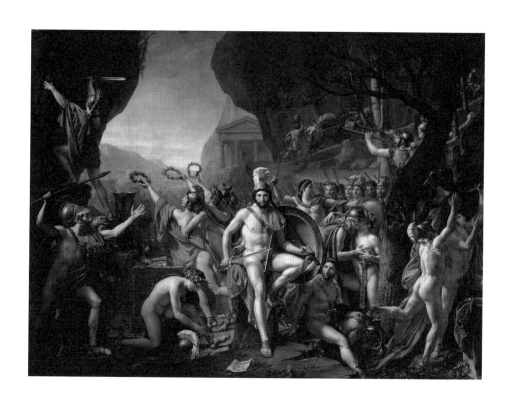

〈테르모필레의 레오니다스〉

자크 루이 다비드, 1814년.

부딪히지만, 진형은 무너지지 않는다. 1열의 방패가 막고 있는 사이 2열의 군인들이 창으로 공격한다. 1열이 힘이 빠지면 2열이 다시 1열로 나아간다. 이렇게 방패로 둘러싸인 완벽한 사각의 진은 조금씩 앞으로 진군한다. 촘촘한 방패로 사방이 막힌 방진에서는 협동심만이 유일한 의미를 가진다.

스파르타가 테르모필레에서 시간을 끄는 동안 아테네는 살라미스 해협에서의 일전을 준비한다. 아테네인들은 도시를 완전히 비워 버린 이후 거짓 정보를 흘려 페르시아군을 살라미스 해협으로 끌어낸다. 아테네는 좁은 해협을 막아서 페르시아 해군을 격파하고 대승을 거둔다. 페르시아 해군은 좁은 해협에서 대군을 전부 사용할 수 없었고 배의 기동성도 크게 떨어졌기 때문이다.

## 페르시아 전쟁이 불러온 두 가지 변화

페르시아 전쟁의 승리는 크게 두 가지 변화를 불러온다. 첫째는 아테네의 전성기이다. 전쟁의 승리에 가장 큰 역할을 한 아테네는 그리스 세계의 주도 세력이 된다. 페르시아 패잔군으로부터 얻어 낸 전리품과 동맹국이 보내오는 공여금으로 엄청난 부가 아테네로 쏟아지기 시작한다. 어느 정도였냐면 현대 기준으로 매년 2억 달러에 가까운 돈이 아테네로 흘러간다. 당시 아테네 시민이 4만 명 정도였음을 감안하면 얼마나 막

대한 부를 쌓았는지 쉽게 알 수 있다. 아테네는 막강한 경제력을 바탕으로 제국으로 나아간다. 파괴된 도시를 재건하고 자신들의 강한 힘을 문화적 우월성으로 과시한다. 그래서 당시 거대한 건축물이나 석상이 많이 만들어지는데 그중 가장 유명한 것은 파르테논 신전이다. 페르시아가 파괴한 옛 신전 자리에 수호여신 아테네를 위해 새롭게 건축한 신전으로 도리스(Doris) 양식 건축의 극치를 보여 준다.●

둘째는 민주주의의 발전이다. 페르시아 전쟁은 그리스 세계가 완전히 지워질 수 있었던 위기였다. 하지만 그리스인들은 오직 자신들의 지혜와 협동심만으로 전쟁을 승리로 이끈다. 이러한 경험으로 인해 인간 중심적 사고방식이 발전하게 된다. 이제 진정 위대한 자는 신이 아니라 인간이기 때문이다. 당시 함대에서 노 젓는 병사로 근무한 사람은 대부분 노동계급 출신이었는데 이들마저도 정치적 영향력이 커지기 시작한다. 이렇듯 전쟁에 참여한 모두의 발언권이 점차 동등해진다. 이는 민주주의의 발전을 불러오고 민주주의 발전은 다시 인간 중심적 생각을 퍼트리는 데 일조한다. 이렇듯 그리스의 문화가 만개하는 시기를 그리스 고전주의 시대라고 부른다.

---

● 도리스 양식은 기둥의 받침이 없고 기둥의 윗부분이 단조롭게 표현되어 웅장함과 강함을 표현한다. 반면 이오니아(Ionia) 양식은 기둥 받침과 윗부분의 장식을 통해 화려함을 강조해 화려하며 우아하다는 특징이 있다.

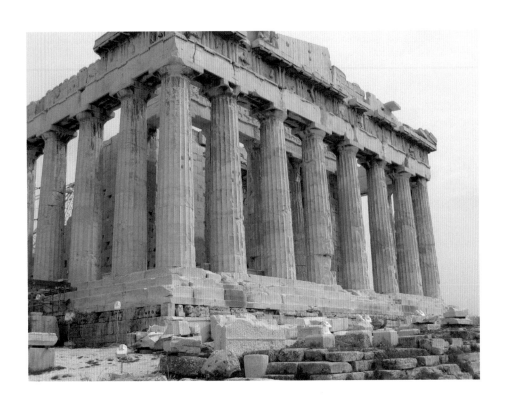

〈파르테논 신전〉
기원전 447~438년.

## 소피스트와 민주주의

그리스 세계는 본격적으로 철학의 시대로 들어간다. 그리스인들의 사유는 한층 더 발전하는데, 이때 가장 큰 역할을 한 이들은 소피스트이다. 우리는 흔히 소피스트를 두고 변론술이나 가르치는 궤변론자로 생각한다. 하지만 소피스트를 빼고 그리스 민주주의 발전을 논한다는 것은 불가능하다. 소피스트의 철학은 인간 중심적인 상대론에 기반을 둔다. 대표적인 소피스트인 프로타고라스(Protagoras)는 이런 말을 남겼다. "음식이나 약이 어떤 것은 사람에게 해롭고 어떤 것은 사람에게 이롭다. 사람에게는 이롭지도 해가 되지도 않지만 소나 개에게만 이로운 것도 있다. 동물에게는 이롭지 않지만, 나무에는 이로운 것도 있다. 이를 통해 알 수 있듯이 선이란 복잡하고도 다양한 것이다." 한마디로 좋고 나쁨은 상황이나 개인적 사정으로 얼마든지 달라질 수 있다는 의미이다. 예컨대 똑같은 바람을 맞더라도 누구는 차갑게 느끼고 누구는 따뜻하게 느낀다. 바람이 차가운지 따뜻한지는 알 수 없다. 누구의 감각이 옳은지 검증할 기준도 없다. 이를 두고 프로타고라스는 "인간은 만물의 척도"라고 말한다.

상대론적인 생각은 사회구성원 모두의 생각을 존중할 수밖에 없는 시민 평등으로 이어진다. 세상에 존재하는 사람의 숫자만큼 다양한 생각이 있기 때문이다. 따라서 토론이 중요해질 수밖에 없다. 내 생각을 설득하는 과정이 필요하기 때문이다. 그리스인들은 아고라에 모여 수많은 토론을 나눈다. 사회의 중요한 결정을 논의하고 대표를 선출하기도 한다. 따

라서 자기 생각을 잘 설명하기 위해서라도 변론술이 중요할 수밖에 없다. 따라서 소피스트들이 팔아먹었다는 변론술은 하찮은 궤변 같은 것이 아니다. 도리어 민주주의의 발전에 아주 중요한 기술이며, 그리스인들은 토론하는 장면을 파르테논 신전 곳곳에 조각으로 새겨 놓는다.

## 파르테논 신전의 조각상들

파르테논 신전의 조각은 크게 페디먼트(Pediment), 메토프(Metope), 프리즈(Frieze)에 만들어진다. 페디먼트는 지붕 바로 아래 위치한 삼각형 부분을 말한다. 페디먼트는 상당히 높은 곳에 있다 보니 잘 보이지 않는다. 따라서 얼굴과 신체를 부각하기 위해 대담하게 조각한다. 메토프는 페디먼트 아래에 위치한 네모난 벽면을 말하며, 프리즈는 파르테논 신전 안쪽의 메인 홀을 둘러싼 띠 모양의 벽면을 말한다.

파르테논 신전 동쪽 벽면에 새겨진 페디먼트는 대영박물관에 전시되어 있다. 왼편에 비스듬히 누워 있는 인물은 당대의 영웅이거나 디오니소스일 것으로 추정되며 그의 오른편에는 뭔가 대화를 나누는 듯한 사람의 모습이 새겨져 있다. 진지한 토론을 통해 상대방을 설득하려는 모습이다. 두 개의 프리즈 역시 무언가 대화를 하는 듯한 모습이다. 첫 번째 프리즈는 두 남자가 고개를 돌려 대화하는 모습을 새긴 것이다. 둘 사이에서 주종 관계를 느끼기는 어렵다. 두 번째 프리즈도 마찬가지이

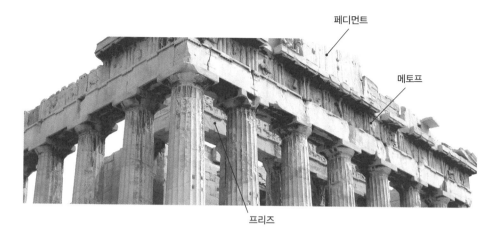

페디먼트

메토프

프리즈

파르테논 신전의 페디먼트, 메토프, 프리즈의 위치

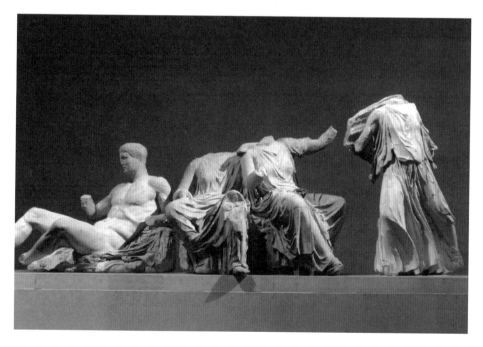

파르테논 신전의 동쪽 페디먼트

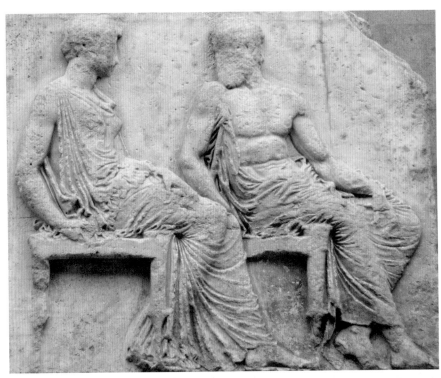

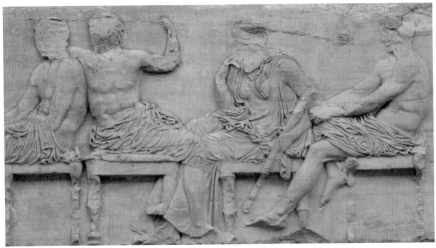

파르테논 신전의 동쪽 프리즈

다. 수많은 사람이 이야기하고 토론하는 모습을 보여 준다. 물론 파르테논 신전의 조각이 전부 대화 장면으로 채워진 것은 아니다. 하지만 이런 장면이 많이 담겨 있다는 것으로 당시의 민주주의가 예술에 많은 영향을 주었음을 알 수 있다. 이렇듯 예술은 조금씩 인간 중심적으로 바뀌어 간다. 상상 속의 동물이나 신보다는 눈에 보이는 그대로의 인간을 표현하기 시작한다. 인간을 중심으로 한 세계관이 성립되었기에 가능한 일이다.

소피스트들이 내세운 상대주의 철학은 모든 인간을 중요시하는 생각으로 나아간다. 모든 인간은 만물의 척도이다. 따라서 각 개인의 판단은 완전한 정당성을 가진다. 그리고 타인은 이를 반드시 존중해야 한다. 소피스트의 입장에서 완전한 인간에 대한 생각은 큰 의미가 없었을 것이다. 세 명의 사람이 있다고 했을 때, 각자의 생각은 모두가 중요하고 나름의 의미가 있다. 독일의 미술사 연구자인 빙켈만(Johann Joachim Winckelmann)은 아테네인들 사이에서 합의된 평등한 시민에 대한 생각이 위대한 미술을 배태했다고 주장한다. 결국, 민주주의는 그리스 예술을 위대하게 만드는 데 큰 역할을 하였으며, 인간을 예술의 중심에 서게 한다.

## 함께 보면 좋은 책

- 임석재, 《한 권으로 읽는 임석재의 서양건축사》, 북하우스
- 헤로도토스, 《역사》, 천병희 옮김, 도서출판 숲

# 6 그리스 고전주의

기원전 492년~기원전 430년

# 플라톤과 고전주의의 완성

델포이의 아폴론 신전 입구에는 "너 자신을 알라"는 아주 유명한 문구가 적혀 있었다고 한다. 흔히 소크라테스(Socrates)가 한 말로 알려졌지만 사실은 고대 그리스의 유명한 격언 중 하나이다. 당시 그리스에는 '델포이 3대 지혜'라고 불리는 격언이 있었다. 그중 첫 번째가 "너 자신을 알라"이고 두 번째는 "지나침이 없게 하라"는 격언이다. 이것은 아리스토텔레스가 끊임없이 강조하였던 중용의 덕과 깊은 연관성을 가진다. 마지막은 "너는 존재한다"는 격언이다.

"너 자신을 알라"는 말을 처음 한 사람이 누구인가에 대해서 의견이 상당히 분분하다. 크게 보아 여섯 명의 후보가 있는데 그중 유명한 사람은 소크라테스와 헤라클레이토스, 피타고라스이다. 하지만 이 말을 누가 먼저 했느냐는 그다지 중요한 문제가 아니다. 중요한 건 문구에 담긴 의미이다. "너 자신을 알라"는 신에게 신탁을 구하기 전에 먼저 너에 대해서 생각해 보라는 뜻을 가진다. 한마디로 모든 문제의 해법은 내 안에 있다는 의미이다. 따라서 사람은 자신을 먼저 알고 더불어 매사에 지나

델포이의 아폴론 신전

침이 없게 행동하면서, 자신이 존재하고 있음을 늘 명심해야 한다. 이것이 바로 고대 그리스인이 전해 준 지혜이다.

## 너 자신을 알라

소크라테스에 따르면 나 자신을 안다는 것은 영혼을 제대로 아는 것이다. 영혼이란 인간의 내적 정신이자 본질 같은 것을 의미한다. 자신의 영혼을 이해할 수 있다면 현명한 것과 어리석은 것, 선한 것과 악한 것을 판별할 수 있다. 따라서 영혼을 잘 이해하고 선하게 만드는 것이 가장 중요한 일이다. 하지만 많은 사람은 옳고 그름을 잘 구별하지 못하는데 그 이유는 무지하기 때문이다. 예컨대 알코올 중독자가 있다고 해 보자. 우리는 흔히 중독자를 보고 의지가 부족한 사람이라고 비난한다. 하지만 소크라테스는 의지가 부족한 것이 아니라 무지한 사람이라고 말한다. 영혼의 선함을 알고 있는 사람이라면 알코올에 의존하는 것이 나쁘다는 것을 알 수밖에 없으므로 중독에 빠질 이유가 없다. 진정으로 아는 자는 반드시 행할 수밖에 없기 때문이다.

소크라테스는 대화를 통해 무지를 깨닫게 하는 방식을 즐겨 사용하였다. 그래서일까? 당시 아테네 사람들은 소크라테스를 끔찍스러울 정도로 짜증나는 사람으로 여겼다. 오죽하면 등에라는 별명까지 생겼을까? 그가 대답하기 힘든 이상한 질문을 자주 했기 때문이다. 그는 상대방에

게 질문을 던져 마땅히 답이 없는 난감한 상황으로 유도한다. 이를 아포리아(Aporia)라고 부른다. 막다른 골목에 부딪혀 어떤 길도 보이지 않는 상황에 빠트리는 것이다. 사실 답이 없는 질문을 좋아하는 사람은 흔치 않을 것이다. 만약 직장에서 부당한 일을 요구받는다면 어찌해야 할까? 그냥 눈을 딱 감자니 양심이 걸리고 그냥 거부하기엔 가족들이 눈에 밟힌다. 막다른 골목에 내몰린 것이다. 이런 상황이 일상에서 다가오는 아포리아이다. 그럼 어떤 선택을 해야 할까? 만약 선택 앞에서 망설이는 자신을 만난다면 이는 내 안에 있는 모순과 무지 때문에 발생한 일이다. 하지만 자신의 무지를 알게 되었기 때문에 인간은 새로운 앎으로 한 발짝 나아갈 수 있게 된다. 따라서 아포리아는 막다른 길이 아니라 새로운 앎의 시작이 된다.

## 소크라테스의 죽음

소크라테스가 왕성히 활동하던 때는 아테네의 국력이 정점에 서 있던 시절이었다. 그래서 그의 행동이나 철학이 크게 문제 되진 않았다. 하지만 펠레폰네소스 전쟁이 터지고 30년 가까운 전쟁 끝에 아테네는 스파르타에 패한다. 국가가 망해 버린 이 시점에서 짜증스러운 질문을 받아 줄 사람이 몇이나 될까? 아니나 다를까, 소크라테스는 젊은이들을 타락시킨다는 죄목과 아테네의 신들을 믿지 않는다는 죄목으로 법정에 서게

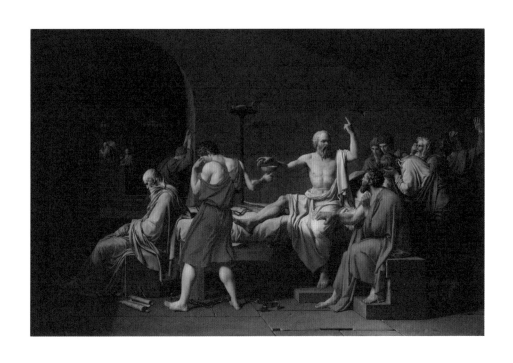

〈소크라테스의 죽음〉
자크 루이 다비드, 1787년.

된다. 소크라테스는 법정에서 자신은 잘못한 것이 없다고 말하며 대화와 설득을 시도하고 배심원들은 화가 나서 그에게 사형을 선고한다.

수많은 제자와 친구들이 소크라테스에게 도망치라고 말하지만, 그는 죽음을 받아들이겠다고 말한다. 그가 죽음을 선택한 이유는 그의 철학적 신념 때문이다. 소크라테스는 영혼과 육체를 분리하여, 오로지 순수한 영혼만이 인간의 본질을 이루며 육체는 껍데기에 불과하다고 말한다. 오죽하면 영혼은 육체의 감옥에 갇혀 있다는 말까지 나왔을까. 더불어 인간의 육체적 감각은 불확실하기 때문에 영혼이 진리를 추구하는 데 방해가 된다고 생각한다. 그래서 그는 육체를 경멸하고 영혼이 육체에서 벗어나기를 원한다. 영혼이 육체에서 해방되는 순간이 죽음이라면 그것을 두려워할 이유가 없는 것이다. 그는 진리 앞에서 갈팡질팡하는 것은 진정한 앎이 없기 때문이라고 생각한다. 따라서 그는 탈옥할 수 없었고 그렇게 손에 든 독배를 마시고 서서히 죽어 갔다.

## 절대적 아름다움

소크라테스의 철학은 절대주의 철학이다. 쉽게 말해 용기, 훌륭함, 아름다움과 같은 가치는 상대적인 것이 아니라 절대적이라는 생각이다. 아름다움도 사람마다 다르게 느끼는 것이 아니라 절대적이고 객관적인 기준이 존재한다. 그리고 소크라테스는 개별 사물이나 사람들은 절대적

완벽성을 가질 수 없다고 생각한다. 따라서 각 사물이 가진 아름다운 부분을 조합해서 전체적으로 아름답게 만든다면 탁월한 예술품을 얻을 수 있다고 믿는다. 쉽게 말하자면 예쁜 눈을 가진 사람에게서 눈을 모방하고 코가 예쁜 사람에게서 코를 모방하는 식으로 아름다운 부분만 모아 놓는다면 그것이야말로 탁월한 예술품이라고 생각했다. 이런 생각이 잘 드러나는 작품이 바로 〈원반 던지는 사람〉이다.

〈원반 던지는 사람〉은 기원전 450년경 미론(Myron)이 만들었다고 알려져 있다. 이 조각상의 원본은 현재 소실되었으며 로마 시대에 만들어진 모방품이 현재까지 전해진다. 이 조각상과 관련해서 상당히 재미있는 이야기가 전해진다. 현대 운동선수들은 미론의 조각상을 모델로 삼아 원반 던지는 자세를 익히려 했었다. 저 자세가 가장 이상적일 것이라 생각했기 때문이다. 그러나 막상 따라해 보니 생각보다 쉽지 않은 자세였고 실용적이지도 않았다. 한마디로 말해 원반을 던지는 데 최악의 자세였다.[*] 이 사건은 무엇을 의미할까? 미론은 실제 운동선수의 동작을 조각으로 옮긴 것이 아니라 그냥 가장 아름다운 모양과 자세를 조합해서 조각상을 만든 것이다. 그리스 고전주의 시대에는 눈에 보이는 것을 그대로 묘사하는 것을 넘어 관념 속에만 존재하는 이상적인 아름다움을 추구하기 시작한다. 쉽게 말해 아름다움은 개인의 주관적 취향의 문제

---

[*] 에른스트 H. 곰브리치, 《서양미술사》, 백승길·이종숭 옮김, 예경, 90쪽.

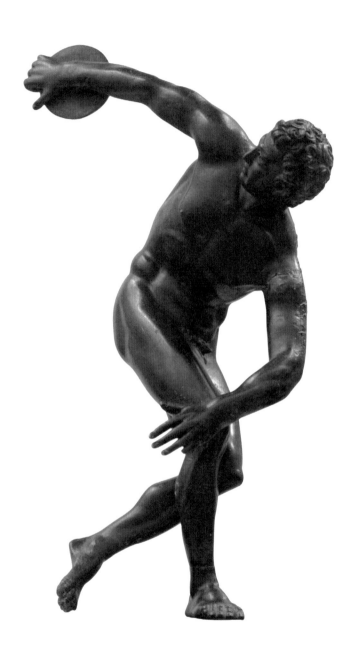

〈원반 던지는 사람〉

미론(Myron), 기원전 450년경.

가 아니라 절대적이고 객관적인 의미를 가지게 된 것이다.

## 플라톤과 반민주주의

"페르시아 전쟁은 얼마 전까지 사상 최대의 전쟁이었다. 그래도 두 차례의 해전과 두 차례의 육상전으로 승부가 정해졌다. 그러나 지금 우리가 치르는 이 전쟁은 기간도 무척 길 뿐 아니라, 달리 유례를 찾아볼 수 없을 정도의 막대한 피해를 헬라스 전체에 가져왔다. 일찍이 그 어떤 야만족의 침입도, 또는 헬라스인끼리의 다툼도, 폴리스들을 이토록 황폐하게 한 적은 없었다." _**투키디데스**(Thukydides)

　플라톤(Platon)의 어린 시절은 전쟁과 함께였다. 그가 태어나기 전에 이미 펠레폰네소스 전쟁이 발발하였고 그의 나이 23세가 되었을 때 전쟁이 끝난다. 플라톤은 20세에 소크라테스를 처음 만나고 8년 가까운 시기를 함께 보낸다. 그 이후 소크라테스는 독배를 마시고 죽는다. 플라톤의 인생에서 전쟁과 스승의 죽음은 가장 중요한 사건이었으며 이는 그의 철학에 큰 영향을 끼친다.

　당시 전쟁에서 패한 아테네는 경제와 정치의 모든 영향력을 잃는다. 성벽은 파괴되고 무역로는 무너진다. 역병까지 돌아 많은 사람이 죽었다. 필립 폰 폴츠(Philipp von Foltz)는 펠레폰네소스 전쟁에서 전사한 사람

〈페리클레스의 추도 연설〉
필립 폰 폴츠, 1852년.

"우리가 살고 있는 아테네라는 도시는 모든 헬라인들의 학교입니다.
우리는 우리의 도시를 세상에 활짝 열었습니다.
우리는 어떤 외국인도 배움의 기회에서 배제하지 않습니다."
_〈추도 연설〉의 일부분

들을 위해 추도 연설을 하는 페리클레스(Perikles)의 모습을 화폭에 담는다. 페리클레스는 아테네 최전성기를 이끌었던 사람으로 지상의 제우스라고 불릴 만큼 강력한 권력을 가지고 있었다. 하지만 펠레폰네소스 전쟁이 시작되자 그를 추방하려는 음모가 일어나고 역병에 걸려 병사한다.

플라톤은 아테네의 패배와 소크라테스 죽음의 원인으로 소피스트의 상대주의 철학을 지목한다. 먼저 아테네가 스파르타에 패한 이유는 불안정한 정치 때문이라고 말한다. 스파르타는 엄격한 법률에 따라 안정적인 정치 질서를 유지하였지만, 아테네는 민주주의 때문에 전쟁 중에도 의사결정이 항상 늦었다. 각자의 이익만을 생각하다 보니 제대로 된 결정이 내려질 수 없었다. 플라톤은 바로 이런 차이 때문에 전쟁의 결과가 바뀌었다고 생각한다. 그래서 그는 민주주의를 부정하고 철인 정치를 주장한다. 더불어 소크라테스의 죽음을 바라보며, 민주주의는 절대로 위대한 지도자를 낳을 수 없다고 생각한다. 플라톤은 스승의 죽음을 보자마자 아테네를 떠나 이집트, 페니키아 등을 여행하며 자신의 철학을 가다듬는다. 이데아론을 완성한 그는 기원전 386년경 다시 아테네로 돌아와 플라톤 아카데미를 설립하고 강의를 하며 여생을 보낸다.

# 이데아와 동굴의 비유

플라톤은 정치와 철학의 불안정성에서 벗어나기 위해선 절대적인 진리가 필요하다고 생각하였고 이데아론은 그 정점에 서 있는 이론이다. 이데아는 감각 세계 너머에 있는 실재이자 모든 사물의 원형이다. 그는 이데아를 설명하기 위해 동굴의 우화를 든다. 동굴 속에서 입구를 등진 상태로 안쪽만을 보고 있는 사람들이 있다고 해 보자. 그들은 동굴 바깥으로 나가 본 적도 없고 고개를 돌릴 수도 없다. 가끔 동굴 입구에서 사슴이 지나가더라도 동굴 속 사람은 사슴의 그림자만 볼 수 있다. 동굴 속 사람들은 바깥세상에 대해 상상조차 해 본 적이 없기에 그림자가 진실이라고 굳게 믿는다.

그러던 어느 날 동굴 속 사람 중 한 명이 난생 처음 동굴 밖으로 나가게 된다. 진짜 세상은 너무나 눈부시고 찬란한 곳이었다. 진짜 세상을 본 그는 너무 큰 충격을 받는다. 그는 다시 동굴로 돌아가 바깥세상에 진짜가 있고 우리가 본 것은 그림자에 불과하다고 말하지만 다른 사람들은 믿지 않는다. 여기서 동굴은 우리가 살아가는 현실 세계를 의미하며, 동굴 밖의 세계는 이데아의 세계를 의미한다. 쉽게 말해 우리가 매일같이 경험하는 현실이 동굴 속 사람들이 보는 그림자인 것이다.

세상에 존재하는 모든 것들에는 원형으로서의 이데아가 존재한다. 개의 이데아, 책상의 이데아, 자동차의 이데아까지. 이데아의 세계에는 세상 모든 것들의 원형이 존재한다. 그럼 이데아의 세계를 알기 위해선 어

〈동굴의 우화〉

피터르 산레담(Pieter Jansz Saenredam), 1604년.

떻게 해야 할까? 플라톤에 따르면 이데아는 오로지 지성을 통해서만 알 수 있으며, 이를 위해서 육체적 감각에서 벗어나야 한다고 말한다. 사실 인간은 수많은 육체적 감각에 휩싸인 채 살아간다. 맛있는 것을 먹고 쾌락을 즐기고 멋진 옷을 입고 싶어 한다. 이러한 감각적 쾌락은 이데아를 직관하는 데 방해밖에 안 된다. 오직 감각적 쾌락에서 벗어난 순수한 영혼만이 이데아를 직관할 수 있다. 물론 이는 아무나 할 수 있는 것은 아니다. 오직 극소수의 뛰어난 사람만이 가능하다.

## 고전주의의 완성

소피스트의 대표적인 학자인 프로타고라스는 "인간은 만물의 척도"라는 말을 남긴다. 아름다운 꽃을 보더라도 누군가에겐 정말 예쁘지만 다른 누군가에겐 정말 별거 아닌 것으로 보일 수 있다. 모두가 각자 다르게 생각한다면 누구의 생각이 맞는 것일까? 소피스트들에 따르면 사람마다 생각이 다르기 때문에 아름다움의 기준은 항상 달라질 수밖에 없다. 반면 플라톤에 따르면 모든 아름다운 현상 이면에는 아름다움의 이데아가 존재한다. 아름다움의 이데아야말로 아름다움의 본질이며, 우리가 일상에서 경험하는 아름다운 것들은 이데아의 그림자에 불과하다.

플라톤은 수학적 비례와 조화야말로 현실에서 볼 수 있는 진정한 아름다움이라고 생각한다. 플라톤이 이런 주장을 한 이유는 피타고라스의

〈아르테미시온의 포세이돈〉
기원전 460년경.

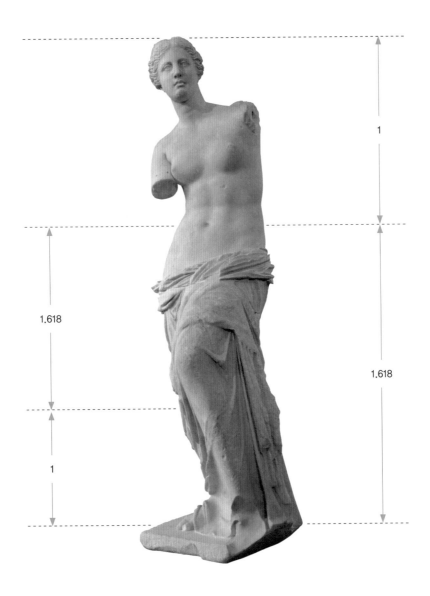

1

1.618

1.618

1

〈밀로의 비너스〉

기원전 200년경.

영향을 많이 받았기 때문이다. 수학적 비례는 육체적 감각과는 무관하며 오로지 이성 아래에 있기 때문에 절대적 아름다움에 가까울 수밖에 없다. 수학적 비례와 조화로서의 아름다움은 그리스 예술에 큰 영향을 주다 못해 하나의 규범이 되어 예술 전반을 지배한다. 쉽게 말해 당대 아름다움의 기준이 된 것이다. 그리스인들은 유연한 움직임을 강조함과 동시에 적절한 비례를 가진 예술품을 선호하였다. 〈아르테미시온의 포세이돈〉을 보면 운동성을 강조함과 동시에 완벽한 대칭성을 추구했음을 알 수 있다. 이것이 바로 그리스인들이 보여 준 조화와 비례의 원칙이다. 그리스의 건축물 역시 수학적 비례에 충실하였다. 파르테논 신전 같은 경우는 엄격한 황금비(1:1.618)에 입각한 건축물로 널리 알려져 있으며 〈밀로의 비너스〉 역시 인체의 완벽한 황금비에 따라 만들어진 조각상이다.

그리스 고전주의란 절반의 자연주의와 나머지 절반의 기하학이 절묘하게 융합된 균형 잡힌 예술로 볼 수 있다. 하지만 분명히 알아야 할 것이 있다. 플라톤의 철학이 고전주의의 완성에 많은 영향을 주었을지언

자연주의 양식 ———————— 기하학 양식

그리스 고전주의

정 플라톤은 예술을 안 좋게 바라보았다는 점이다. 우리가 살아가는 일상의 현실은 이데아의 그림자에 불과하다. 그런데 현실을 한 번 더 모방한 예술은 모방의 모방이기에 결코 좋은 평가를 할 수 없다. 따라서 플라톤은 젊은이들에게 예술을 가르치는 것은 너무나도 비교육적이고 무가치하다고 말한다.

**함께 보면 좋은 책**

- 에른스트 H. 곰브리치, 《서양미술사》, 백승길·이종숭 옮김, 예경
- 투퀴디데스, 《펠로폰네소스 전쟁》 상·하권, 박광순 옮김, 범우사
- 플라톤, 《에우티프론, 소크라테스의 변론, 크리톤, 파이돈》, 백종현 옮김, 서광사

# 7 아리스토텔레스의 예술

기원전 384년~기원전 322년

# 오이디푸스의 깨달음

어느 날 테베의 왕 라이오스와 부인 이오카스테에게 아폴론의 신탁이 내려진다. 곧 태어날 아들이 아버지를 죽이고 어머니와 혼인하여 아이를 낳는다는 것이다. 부부는 엄청난 두려움에 휩싸인다. 무시하기에는 신탁의 내용이 너무나 엽기적이기 때문이다. 부부는 고심 끝에 아이가 태어나자마자 산속에 버린다. 하지만 운 좋게도 목동에게 발견되어 살아남게 되고 코린토스의 왕인 폴리보스의 양자로 길러진다. 그 아이가 오이디푸스다. 오이디푸스가 청년이 되었을 때 똑같은 신탁이 다시 내려진다. 자신이 입양된 사실을 몰랐던 오이디푸스는 신탁을 듣자마자 코린토스를 떠난다. 그리고 그는 세상을 유람하며 자신의 영웅적 면모를 알리고자 한다.

여행을 하던 오이디푸스는 이상한 소문을 듣는다. 스핑크스가 바위 위에 앉아 지나가는 사람에게 수수께끼를 내고 풀지 못하면 잡아먹는다는 이야기이다. 오이디푸스는 자신의 지혜를 시험해 보기 위해 스핑크스가 있는 테베로 향한다. 한편 테베의 왕 라이오스는 스핑크스로 고통받는

백성들을 위해 신탁을 얻으려고 델포이로 향하던 중이었다. 그러다 둘은 우연히 만나게 되고 시비가 붙어 오이디푸스는 라이오스와 수행원들 전원을 죽여 버린다. 신탁의 내용대로 아들이 아버지를 죽인 것이다.

## 스핑크스의 질문

"건방진 인간이여. 죽음을 자초하다니. 아침에는 네 발, 낮에는 두 발, 저녁에는 세 발로 걷는 동물은 무엇인가?" 오이디푸스는 너무 쉬운 문제라고 말하며 답은 인간이라고 답한다. 그가 정답을 맞히자 스핑크스는 모멸감을 느껴 절벽에서 뛰어내려 죽어 버린다. 테베 사람들은 오이디푸스에게 감사를 표하며 왕으로 모시고 과부가 된 여왕 이오카스테와 결혼한다.

먼 훗날 진실을 알게 된 오이디푸스는 아폴론을 원망하며 자신의 눈을 찌른다. "친구들이여, 내게 이 쓰라리고 쓰라린 일이 일어나게 하신 분은 아폴론, 아폴론, 바로 그분이시오. 하지만 내 이 두 눈은 다른 사람이 아닌 가련한 내가 손수 찔렀소이다. 보아도 즐거운 것은 아무것도 보지 못할진대, 무엇 때문에 보아야 한단 말이오!"• 아폴론은 빛나는 태양의 신이자 이성의 신이다. 태양은 온 세상과 사물을 비추고 인간은 이성

---

• 소포클레스, 〈오이디푸스 왕〉, 《소포클레스 비극전집》, 천병희 옮김, 도서출판 숲, 82쪽.

〈아티카 적색상 도기〉의 오이디푸스와 스핑크스

기원전 470년경.

을 통해 세상을 명료하게 바라본다. 그런데 가장 위대한 신을 믿고 신뢰한 결과가 이런 것이라니? 오이디푸스가 자신의 눈을 찌른 것은 아폴론에 대한 저주이자, 오만했던 자신에 대한 저주이다.

스핑크스의 질문은 한마디로 말해 "너는 누구냐?"이다. 이 질문은 오이디푸스에게 상당한 당혹스러움을 선사할 것 같다. 그는 자신이 어린 아이에서 노인에 이르기까지, 인간의 삶을 가장 잘 이해하고 있다고 생각했다. 하지만 지금은 어떠한가? 그는 어머니의 아들이자 남편이며, 자식의 아버지이자 형제자매이다. 말 그대로 그의 삶은 엉망진창이며, 자신이 누구인지 알 수 없게 되어 버렸다. 그렇다면 오이디푸스는 스핑크스와의 수수께끼 대결에서 승리했다고 말할 수 있을까? 그에게 남은 건 자신이 누구인지에 대한 의문뿐이다.

오이디푸스 신화는 아무리 많은 지식을 가지고 있더라도 절대적 진리에 닿을 수 없는 인간의 한계를 보여 준다. 오이디푸스는 이데아의 세계를 직관한 채, 모든 진리를 알고 있다고 믿었겠지만 그건 심각한 착각이었다. 이제 오이디푸스는 영웅의 삶을 포기한 채, 진정한 인간의 의미를 고민한다. 내가 누구인지 알기 위한 삶의 여정이 시작된 것이다. 이 모든 건 스핑크스의 질문에서 시작되었고 아리스토텔레스와 함께 완성된다.

# 아리스토텔레스

라파엘로의 〈아테네 학당〉을 보면 중앙에 플라톤과 아리스토텔레스가 대화하는 장면이 그려져 있다. 재미있는 건 플라톤은 손가락을 하늘로 향하고 아리스토텔레스는 손바닥을 땅으로 향한다. 두 사람의 철학적 견해 차이를 보여 주는 장면이다.

아리스토텔레스 역시 기본적으로는 절대론 철학에 기반을 둔다. 다만 그는 좀 더 구체적이었고 실천적이었다. 먼저 아리스토텔레스는 이데아의 세계를 비판한다. 플라톤은 이데아의 세계와 현실 세계를 완전히 구분한 채, 실재하는 것은 전부 이데아의 세계에 있으며 현실 세계는 이데아의 그림자에 불과하다고 주장한다. 반면 아리스토텔레스는 이데아의 세계와 같은 초월적인 세상은 존재하지 않으며 오직 존재하는 것은 지금 내가 살아가고 있는 현실 세계뿐이라고 말한다.

이데아의 세계란 없다. 존재하는 것은 현실 세계에 있는 수많은 개별적인 사물들뿐이다. 사물은 질료와 형상으로 이루어진다. 예를 들어 찰흙으로 말을 만든다고 해 보자. 이때 찰흙은 아무런 형태도 없는 질료이다. 질료로 말을 만들려면 수많은 말을 유심히 관찰해야 한다. 말은 긴 코와 두 개의 귀, 길쭉한 다리가 특징인 동물이다. 이런 특징을 잘 이해하여 찰흙으로 조각상을 만들면 말 조각상이라는 개별 사물이 나타난다. 파르테논 신전의 말 조각상을 보자. 조각상의 돌은 질료이고 말 머리의 모양은 바로 형상이 되며 이것이 합쳐지자 말 머리 조각상이라는 개

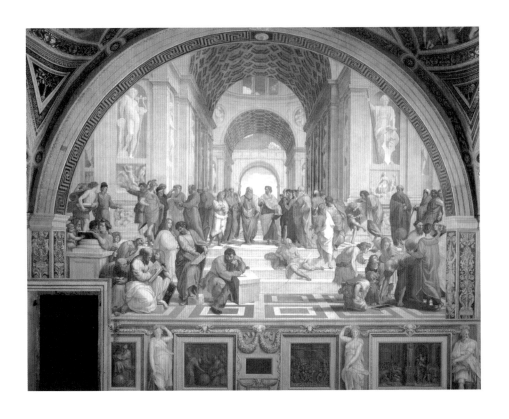

〈아테네 학당〉

라파엘로 산치오, 1510~1511년.

플라톤과 아리스토텔레스가 토론 중이다.

파르테논 신전의 말 머리 조각상

별 사물이 나타난다. 세상의 사물에는 질료와 형상이 동시에 존재한다. 이것은 분리할 수 있는 것이 아니다. 따라서 이데아는 저쪽 세상에 있는 것이 아니라 이미 현실 세계에 형상으로 질료와 함께 존재한다.

아리스토텔레스는 분명 절대주의를 추구한 사람이지만 세부적으로 살펴보면 개별적이고 실천적인 면모가 많이 엿보인다. 플라톤은 오직 형상만을 중요시하여 현실의 질료를 완전히 무시한 반면 아리스토텔레스는 현실의 사물에 관심을 가진 채 질료의 중요성을 주장한다. 따라서 감각적으로 인식하는 현실이 중요할 수밖에 없다.

## 아리스토텔레스의 예술

"모방한다는 것은 어렸을 적부터 인간 본성에 내재한 것으로서 인간이 다른 동물과 다른 점도 인간이 가장 모방을 잘하며, 처음에는 모방에 의하여 지식을 습득한다는 점에 있다. 또한 모든 인간은 날 때부터 모방된 것에 대하여 쾌감을 느낀다. 이러한 사실은 경험이 증명하고 있다. 아주 보기 흉한 동물이나 시신의 모습처럼 실물을 볼 때면 불쾌감만 주는 대상이라도 매우 정확하게 그려놓았을 때에는 우리는 그것을 보고 쾌감을 느낀다. 그림을 보고 쾌감을 느끼는 것은 봄으로써 배우기 때문이다. 말하자면 '이건 그 사람을 그린 것이로구나' 하는 식으로 각 사물이 무엇인가를 추지하기 때문이다."※ _아리스토텔레스

아리스토텔레스는 예술에 대해서도 플라톤과 견해가 달랐다. 그는 예술이란 자연을 모방하는 것이고 모방을 통해 본질에 더 가까워질 수 있다고 생각한다. 여기서 모방은 있는 그대로 똑같이 재현하는 것만을 의미하는 게 아니다. 더 아름답게 또는 더 추하게, 약간의 변화를 주는 것도 가능하다. 인간은 모방을 할 때마다 경험을 얻고 그 경험이 쌓일수록 개별 사물을 더 잘 이해할 수 있다. 대상을 유심히 관찰하면서 새로운 지식을 배울 수 있기 때문이다. 그것은 단편적인 지식에 머물지 않는다. 모방은 더 큰 보편으로 조금씩 다가설 수 있도록 도와준다. 예술의 즐거움을 최고로 느낄 수 있는 순간은 지극히 똑같이 묘사했을 때이다. 이제 그리스 예술은 자연주의 양식으로 많이 치우치게 된다. 모방에 기초를 두었기에 가능한 것이었다.

〈사모트라케의 니케〉는 1863년 에게 해 북서부의 사모트라케 섬에서 발굴된 니케 여신상이다. 니케는 그리스 신화에서 승리의 여신이며 로마 신화에서는 빅토리아라는 이름으로 불린다. 니케는 제우스가 티탄 신족과 전쟁을 치를 때 제우스의 전차를 몰았다고 한다. 니케 여신상은 대리석 뱃머리 위에 놓여 있던 것으로 추정된다. 따라서 바람을 마주한 채 옷자락이 펄럭이는 모습을 잘 묘사하였다. 너무나도 사실적으로 재현한 이 조각상은 당시 헬레니즘 문화의 절정을 보여 주는 작품이자 아리스토텔

---

● 아리스토텔레스, 《시학》(1판), 천병희 옮김, 문예출판사, 37~38쪽.

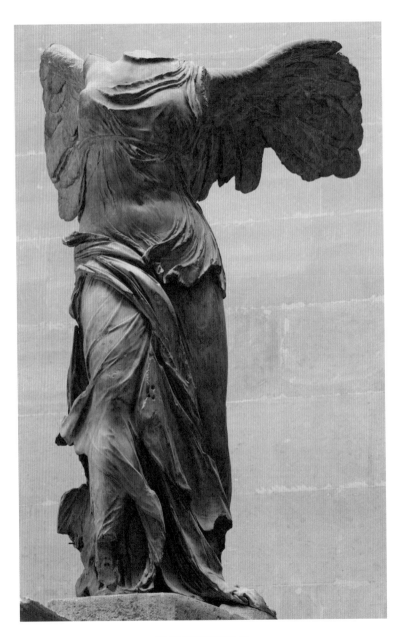

〈사모트라케의 니케〉

기원전 331~기원전 323년경.

레스의 모방에 입각한 재현적 예술을 잘 보여 주는 작품이다.

## 오이디푸스의 깨달음

21세기는 아폴론의 태양이 극에 달한 세상이다. 과학 기술 덕분에 세상 만사를 깊게 이해하고 세상의 모든 원리를 완전히 알게 된 듯하다. 아마 오이디푸스가 느낀 확신이 이와 비슷했을 것이다. 아폴론의 태양은 플라톤의 이데아에서 정점을 찍는다. 〈벨베데레의 아폴론〉 조각상을 보면 이성을 통해 세상의 모든 진리를 다 알고 있는 듯한 자신감이 엿보인다. 아폴론이 말하는 인간은 오직 두 발로 서 있는 젊은 시절의 인간만을 가리킨다. 따라서 아폴론의 세계에선 그 어떤 불안도 존재할 수 없다. 불변하는 진리를 통해 모든 것이 설명되기 때문이다. 반면 스핑크스는 네 발로 기는 인간과 세 발로 서는 인간에 대해서 이야기한다. 스핑크스의 수수께끼에는 변화하는 인간의 모습이 담겨 있다. 사실 존재하는 모든 것들은 변화할 수밖에 없다. 저 단단해 보이는 바위조차도 시간이 지나면 조금씩 변화하기 마련이고, 영원할 것 같은 젊음이지만 매일 조금씩 늙어 간다.

오이디푸스 신화는 변화하는 현실을 마주하라는 중요한 가르침을 전한다. 오이디푸스는 자신이 마치 절대적인 진리를 아는 사람처럼 살았지만 비참한 결말을 맞이한다. 하지만 그는 무서운 진실 앞에서 도망가지

**〈벨베데레의 아폴론〉**

기원전 4세기경.

두 발로 우뚝 서 있는 아폴론은
진리에 대한 자신감을 상징한다.

않았다. 이오카스테는 무서운 진실 앞에서 자살하였지만, 오이디푸스는 스스로 자신의 눈을 찌른 채 삶을 이어 간다. 그런 면에서 오이디푸스야 말로 진정으로 위대한 자일지도 모르겠다. 오이디푸스는 엄청난 고통을 통해서 진정한 지혜에 도달한다. 진리는 이성을 통해서만 직관적으로 알 수 있는 것이 아니다. 도리어 오랜 시간 쌓여 가는 경험을 통해서 조금씩 깨달아 갈 수 있는 것이며, 경험 끝에 진정한 보편을 만날 수 있다.

아폴론의 태양은 초월적 세계에 머무는 것이 아니라 현실을 살아가는 과정에서 조금씩 깨닫고 발견해 나가는 것이다. 그래서 아리스토텔레스는 안다고 해서 곧바로 그것을 행하는 것은 아니라고 말한다. 어떤 면에서 보면 아리스토텔레스는 아폴론적인 것과 디오니소스적인 것이 조화를 이루고 있는 인간으로 볼 수 있을 것 같다. 디오니소스는 포도주의 신이자 풍요의 신이며 황홀경의 신이다. 아폴론과 정반대의 성격을 가지고 있는 신으로 이성에 의해 억눌려 있는 감정적인 충동을 상상하면 될 것이다. 아리스토텔레스는 아폴론적 형식의 아래에서 디오니소스적 충동을 옹호하며, 아폴론적 금욕과 디오니소스적 방종 사이에서 중용을 추구한다.

### 함께 보면 좋은 책

- 소포클레스, 《소포클레스 비극 전집》, 천병희 옮김, 도서출판 숲
- 아리스토텔레스, 《시학》, 천병희 옮김, 문예출판사
- 아리스토텔레스, 《니코마코스 윤리학》, 이창우·김재홍·강상진 옮김, 길
- 블라디스로프 타타르키비츠, 《타타르키비츠 미학사》 1권, 손효주 옮김, 미술문화

# 8 헬레니즘

기원전 338년경~기원전 31년

# 알렉산더 대왕의 유산

펠로폰네소스 전쟁 이후 그리스의 새로운 패자가 된 스파르타의 패권은 오래가지 못한다. 기원전 371년 스파르타는 테베와의 전쟁에 패하면서 병력의 대부분을 잃어버린다. 이때부터 스파르타는 그리스 전역에 행사하던 영향력을 상실한다. 다시 분열된 그리스 세계의 빈자리는 마케도니아가 차지한다. 기원전 338년경 마케도니아의 왕인 필리포스 2세(Philippos II)는 스파르타를 제외한 그리스 전체를 지배하게 된다. 기원전 337년 필리포스는 코린토스 동맹을 만들어 페르시아와의 전쟁을 시작한다. 하지만 그는 개전 초에 암살당하고 그의 아들인 알렉산더(Alexander)가 왕권을 이어받는다.

알렉산더는 20세의 젊은 나이로 대왕의 자리에 오르고 2년 후 기원전 334년 4월 페르시아 원정을 떠난다.• 기원전 333년 이소스에서 페르시아의 다리우스 3세(Darius III)와 맞서 승리를 거두고 곧바로 이집트를 정복한다. 한편 다리우스 3세는 부하의 손에 죽고, 알렉산더는 페르시아를 점령하는 데 성공한다. 그는 천재적인 전략으로 인더스 강 유역까지 진

출하였다가 말머리를 돌리고 회군하는 도중 바빌론에서 사망한다. 그때 그의 나이 33세였다. 알렉산더는 갑작스러운 죽음으로 인해 후계자를 남기지 못했다. 그래서 그의 제국은 부하들에 의해 네 개의 왕국으로 분할된다.

## 알렉산더 대왕의 유산

알렉산더의 등장으로 그리스 세계는 크게 변화한다. 정치, 문화, 경제 등 모든 방면에서 세계를 압도할 만한 영향력을 보여 준 것이다. 그는 오늘날의 터키, 이집트, 이라크, 이란, 아프가니스탄 지역까지 점령한다. 그리고 그리스의 문화와 각국의 문화를 융합시킨다. 그것이 바로 동서양의 융합, 헬레니즘이다. 하지만 오해를 해선 안 된다. 분명 주를 이루는 것은 그리스의 문화이다. 헬레니즘 시대는 보통 기원전 323년 알렉산더 대왕의 죽음에서 기원전 31년 악티움 해전에 이르는 대략 300년 정도의

---

● 아리스토텔레스는 필리포스의 초청을 받아 알렉산더를 3년간 가르친다. 아리스토텔레스는 스파르타가 쇠망한 이후 주로 활동하였기 때문에 플라톤과 달리 스파르타에 비판적이었다. 스파르타의 지나치게 엄격한 법률이 시민들을 너무 힘들게 하였고, 일사불란한 군대식 정치 체제는 너무 무리한 방식이었기 때문에 스파르타가 패망하였다고 생각한다. 아리스토텔레스에게 스파르타는 정답이 아니었다. 그는 도시국가의 한계를 넘어서기 위해 그리스의 통일을 주장한다. 마케도니아를 주축으로 그리스 도시국가의 통일할 수 있다면 페르시아에 적극적으로 대항할 수 있다. 이런 생각은 알렉산더를 가르치던 시절에 더욱더 심화된다. 아마도 알렉산더의 정복 전쟁은 아리스토텔레스와 아버지 필리포스의 영향을 많이 받았을 것이다.

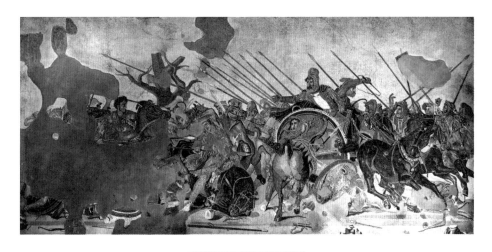

〈알렉산더의 이소스 전투〉

기원전 300년경, 폼페이 모자이크.

이소스 전투는 페르시아의 왕 다리우스 3세가 직접 지휘한 전투이다.
거의 네 배에 가까운 수적 우위에도 불구하고 다리우스는 패한다.
그 이후 페르시아는 순식간에 멸망에 이른다.

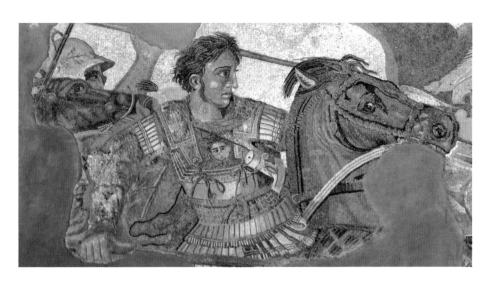

〈알렉산더의 이소스 전투〉의 알렉산더 대왕을 확대한 모습

시기를 말한다. 이집트의 프톨레마이오스 왕조가 로마에 의해 정복당하는 순간을 헬레니즘의 마지막으로 본다.

헬레니즘 시대의 가장 큰 변화는 민주주의의 몰락이다. 대제국을 관리하기 위해선 엄격한 전제 정치가 필요했고 알렉산더 자신도 전제 군주와 같이 행동하였다. 알렉산더의 죽음 이후 그의 후계자들도 대왕과 마찬가지로 엄격한 전제 정치를 펼친다. 이렇게 그리스 민주주의는 점차 자취를 감춘다. 알렉산더는 모든 인간은 같은 형제자매라고 생각했다. 대왕은 다른 문화를 존중하였고 차별을 금지하였다. 원한다면 출생지에 상관없이 어디로든 이사를 할 수 있었고 능력만 있다면 무엇이든 할 수 있었다. 탁월한 시민은 오직 능력으로만 평가된다. 신분이나 인종은 전혀 중요치 않다. 뛰어난 재능을 가진 자가 제국에 도움이 되기 때문이다. 이렇게 세계시민 사상이 퍼져 나가기 시작한다.

헬레니즘 시대에는 상공업도 크게 발전한다. 화폐경제가 발달하였고 알렉산드리아 같은 대도시가 성장한다. 투기, 사재기, 심지어 현대의 대기업과 유사한 형태의 조직이 등장한다. 실로 엄청난 번영의 시대였다. 사회는 사치스럽게 변한다. 성공한 이들은 육체적 쾌락을 즐겼고, 자신을 표현하기 위한 예술품을 소비한다. 나만의 취향에 솔직해진 것이다. 그래서일까? 헬레니즘 시대의 예술은 특정한 양식으로 규정짓기가 어렵다. 예술 소비자의 취향에 따라 다양한 양식이 동시다발적으로 등장하기 때문이다. 그럼에도 불구하고 헬레니즘 시대를 대표하는 예술품을 딱 한 가지만 말해 보라면 간다라(Gandhara) 미술을 들 수 있다. 간다라는

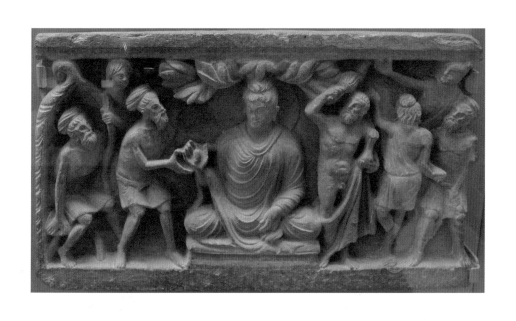

부처를 지키는 헤라클레스를 묘사한
간다라 미술 작품
2세기경.

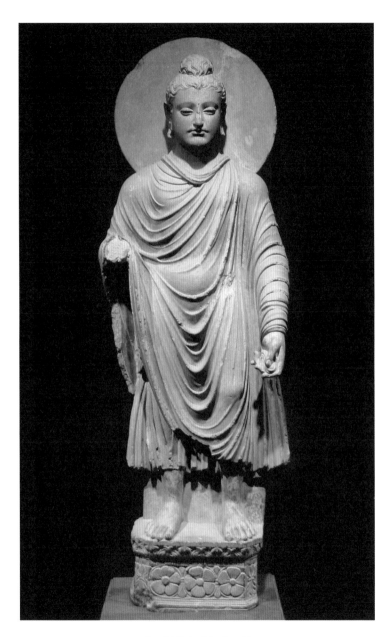

**간다라 미술의 부처 입상**
1~2세기경.

동서양이 만나 등장한 독특한 형태의 석상이다. 분명히 부처 조각상을 보는데 그리스 조각상을 보는 듯한 느낌을 준다. 그 이유는 복장이나 인물의 생김새가 많은 부분에서 서구적이기 때문이다.

## 에피쿠로스학파와 스토아학파

새로운 제국이 열리면서 과거의 도시국가들은 더는 독립적인 정치적 영향을 가지지 못한다. 따라서 도시국가를 위주로 발전했던 과거의 철학도 더는 영향을 끼치기 어려워진다. 새로운 세계 시대가 열렸기 때문이다. 이제 철학은 거창한 진리보다는 무엇이 나를 행복하게 만들어 줄 수 있는지를 묻는다. 개인의 행복한 삶이라는 굉장히 주관적인 영역에 관심을 가지기 시작한 것이다. 이때 등장하는 대표적인 학파로 에피쿠로스학파와 스토아학파를 들 수 있다. 각 학파는 나름의 주장을 펼치지만, 공통점은 '어떻게 해야 행복하게 살 수 있는가?'를 찾는 것이다. 이것이 바로 헬레니즘이 가져온 가장 큰 변화이다.

먼저 에피쿠로스학파는 행복하기 위해선 쾌락을 추구해야 한다고 주장한다. 하지만 오해는 하지 말자. 에피쿠로스가 말한 쾌락은 무차별적인 방종을 의미하지 않는다. 예컨대 식욕을 억제하지 못해 맛있는 음식을 끝도 없이 먹는다고 해 보자. 그럼 행복해질까? 그 순간만큼은 행복할지도 모르겠다. 하지만 이내 속이 더부룩해지면서 불쾌감이 닥쳐온

다. 좀 더 지나면 살도 많이 쪄서 다이어트를 걱정해야 할지도 모른다. 에피쿠로스는 사치와 향락에 빠진 당대의 현실을 비판한다. 그런 식으로는 잠깐의 만족만 얻을 수 있을 뿐, 나중에 더 큰 불행만을 불러온다. 그에 따르면 최고의 쾌락은 어떠한 욕망도 없는 고요함 속에서 얻을 수 있다. 이런 상태를 아타락시아(ataraxia)라고 부른다. 욕망에서 벗어나 삶을 간소하게 했을 때 마음의 고요함을 느낄 수 있다. 그것이야말로 진정한 쾌락인 것이다.

스토아학파는 물 흐르는 대로 자연의 질서에 따라 살아갈 때 행복하다고 말한다. 세상은 자연의 질서에 따라 조화롭게 흘러간다. 그 질서를 로고스(logos)라고 부른다. 해가 지고 달이 뜨고 항상 같은 자리에 별이 있는 이유는 바로 로고스 때문이다. 인간은 이성에 순응하며 살아갈 때 가장 자연스럽고 행복한 삶을 살아갈 수 있다. 욕망이나 욕구에 휘둘리지 않은 채, 이성의 명령에 완전히 복종해야 한다. 이를 위해서 철저한 금욕이 필요하다. 금욕적 생활을 통해 충동과 욕망을 억누를 수 있으며, 그때 인간은 아파테이아(apatheia), 즉 마음의 안정을 얻을 수 있다.

〈아내를 죽이고 자결하는 갈리아인〉 조각상을 살펴보자. 이 작품에는 전쟁에서 패한 갈리아인이 아내를 죽이고 자결하는 모습이 담겨 있다. 아내를 죽이고 자살을 선택한 남자의 심경은 어떤 것일까? 아마도 말로 설명할 수 없는 참담한 기분만이 가득할 것이다. 죽어 가는 아내의 얼굴에선 깊은 비애감이 느껴진다. 저 갈리아인의 삶은 너무나도 고통스럽다. 만약 스토아학파가 갈리아인의 고통을 본다면 질서에 순응하지 않

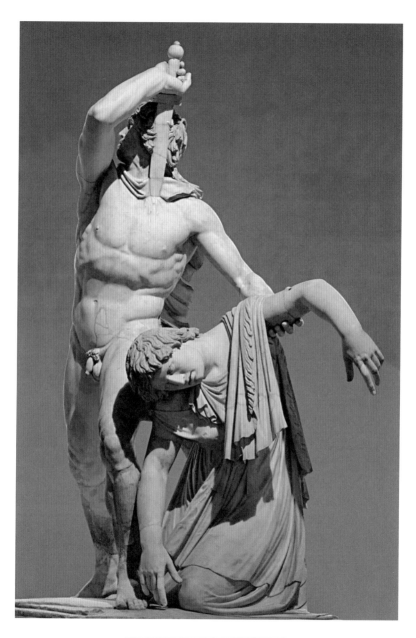

〈아내를 죽이고 자결하는 갈리아인〉

기원전 230~기원전 220년경.

았기 때문이라고 말할 것이다. 만약 갈리아인이 전쟁을 하지 않았다면 어땠을까? 사실 모든 전쟁의 중심에는 욕망이 도사리고 있다. 국가가 등장하면서 이기심, 소유욕, 명예심 따위의 욕망으로 인해 전쟁을 일으킨다. 결국, 저 남자의 불행은 욕망에 지나치게 휘둘린 결과인 것이다.

## 헬레니즘 예술

헬레니즘 예술은 사실성을 강조하여 자연주의 양식으로 많이 치우친 모습을 보인다. 특히 인간만이 가지는 감정을 섬세하게 표현하기 위해 노력한다. 〈비너스를 유혹하는 판과 에로스〉 조각상을 살펴보자. 이 작품은 판이 비너스를 유혹하는 장면을 담고 있는 조각상이다. 비너스의 가슴이나 허리, 골반의 표현이 육감적이다. 〈밀로의 비너스〉(6장 참조)와 비교해 보면 차이가 극명히 드러난다. 〈밀로의 비너스〉는 마치 손댈 수 없는 이상적 인간을 묘사한 느낌이라면, 이 작품은 관능적이다.

헬레니즘의 사실주의가 절정에 달한 작품은 〈라오콘 군상〉이다. 트로

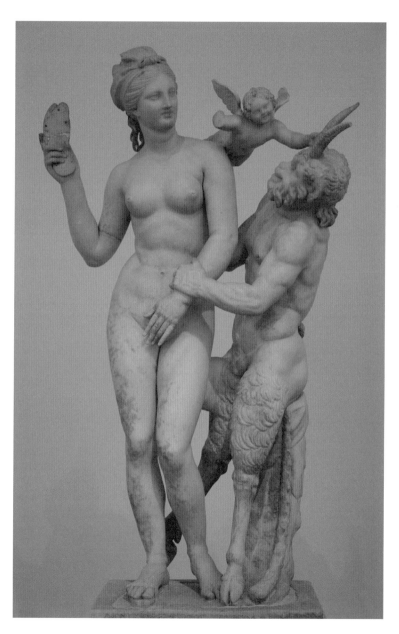

〈비너스를 유혹하는 판과 에로스〉

기원전 100년경.

〈라오콘 군상〉
기원전 150～기원전 50년경.

이 전쟁 당시 그리스군은 군을 철수하는 척하면서 거대한 목마에 병사들을 숨겨 바닷가에 내버려 둔다. 트로이군이 목마를 성벽 안으로 끌고 들어가면 목마 안의 병사들이 나와 성문을 열어 함락시킨다는 전략이었다. 당시 트로이의 제사장이었던 라오콘은 목마의 비밀을 깨닫고 트로이 사람들에게 경고한다. 그러자 포세이돈이 뱀을 보내 그와 두 아들을 죽여 버린다. 이 작품은 라오콘과 두 아들이 죽어가는 순간을 담고 있다. 죽음의 공포에 빠져 버린 표정과 살기 위해 몸부림치는 신체의 묘사는 당시의 예술이 경이로운 수준에 이르렀음을 보여 준다. 특히 얼굴 표정의 묘사는 실로 놀랍다. 죽음을 직면한 순간의 감정은 과연 어떤 것일까? 단순한 고통을 넘어 두려움, 공포 그리고 죽어 가는 자식을 바라보는 슬픔까지. 이 모든 감정이 담겨 있어야 한다. 그것을 위해 얼굴의 주름 하나까지도 세심하게 표현한다.

헬레니즘 시대의 예술가는 단순히 격정적인 순간을 담으려고 애썼다기보다는 그 순간에 담길 수 있는 다양한 감정을 복합적으로 표현하려고 노력했다. 살아있는 생명력을 느끼고 그것을 표하는 것, 이것이야말로 헬레니즘이 보여 준 사실주의의 위대함이다.

### 함께 보면 좋은 책

- 아르놀트 하우저, 《문학과 예술의 사회사》 1권, 백낙청 옮김, 창비
- 요한네스 힐쉬베르거, 《서양 철학사》 상권, 강성위 옮김, 이문출판사
- 프리드리히 니체, 《비극의 탄생》, 박찬국 옮김, 아카넷

# 9 로마의 황혼

200년경~600년경

# 빛의 예술이 시작되다

로마의 콜론나 광장에 가면 로마의 5현제 중 한 사람인 마르쿠스 아우렐리우스(Marcus Aurelius Antoninus)를 기념한 탑이 서 있다. 이는 게르만과의 전쟁을 승리로 이끈 것을 기념하는 전승기념탑으로 위대한 황제의 업적을 잘 표현한다. 하지만 누가 알았을까? 위대한 황제의 죽음과 함께 로마는 심각한 위기에 빠지고 만다. 5현제 시대가 성공한 이유는 자식이 아닌 뛰어난 젊은이에게 제위를 물려주었기 때문이다. 그런데 아우렐리우스는 관행을 깨트리고 아들 코모두스(Lucius Aelius Aurelius Commodus)에게 물려준다. 그는 아들이 얼마나 심각한 패륜아인지 미처 깨닫지 못했다. 어찌나 잔인하게 통치했던지 코모두스는 12년 만에 교살당하고 로마는 내전으로 들어간다.

내전은 235년부터 284년까지 이어졌으며 무려 스물여섯 명의 황제가 등장하고 목숨을 잃는다. 약 50년 가까운 내전에 이어 페스트가 창궐하여 엄청난 사람들이 죽는다. 로마는 노예를 통해 경제가 유지되는 형태이다. 그런데 노예 수급이 안 되는 상태에서 너무 많은 사람이 죽어 인

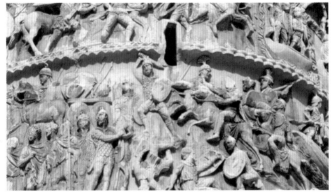

**마르쿠스 아우렐리우스 원주**
176년.

력 부족으로 경제가 무너져 버린다. 실로 대혼란의 시대였다. 하지만 언제나 그렇듯, 변화는 대혼란의 시대에 시작되기 마련이다. 새로운 변화는 기독교의 공인에서 시작된다.

## 빛을 향해서

태초에 빛이 있었다. 그것은 모든 것을 초월해 있고 변화하지 않는 근원적 일자(一者)이자 신이다. 온 세상은 빛으로부터 유출되었다. 먼저 빛에서 누스(Nous)가 유출된다. 그것은 우주를 지배하는 질서이다. 곧 세계정신(The World Soul)이 누스에서 유출된다. 세계정신 아래에 온 세상이 펼쳐진다. 인간의 영혼은 세계정신에서 유출되고 마지막으로 물질이 나온다. 질료는 빛으로부터 가장 먼 곳에 있는 어둠 그 자체이다.

신플라톤학파의 플로티노스(Plotinos)는 태초의 빛으로부터 세상 만물이 단계적으로 유출되었다고 주장한다. 이를 유출론이라 부른다. 유출의 단계는 빛─누스─세계정신─인간 영혼─물질의 순서이다. 이는 바다를 상상하면 이해하기 쉽다. 바다 표면일수록 빛에 가깝기 때문에 밝지만 바닷속 깊이 들어갈수록 빛은 희미해지고 이윽고 완전한 어둠만이 남는다. 바닷속 깊은 어둠에는 물질만이 있을 뿐이다. 어둠 속에 머문 인간은 저 멀리 보이는 희미한 빛을 향해 상승해야 한다. 누구든 그 빛에 이끌릴 수밖에 없다. 아스라한 저곳은 너무나 아름다워 보이기 때문이

다. 빛은 진정한 아름다움이자 진리 그 자체이다. 저 아름다운 빛을 만나기 위해선 어둠으로 가득 찬 물질적인 것에서 벗어나야 한다. 인간은 영혼을 정화해서 근원적인 아름다움을 향해 나아가야 한다. 그리고 빛과 하나가 되는 그 순간, 우리는 영원히 구원받을 수 있다.

## 기독교의 승리

로마의 역사에서 3세기는 정말로 힘든 시기였다. 정치적으로 혼란스러웠고 경제는 무너졌다. 너무 힘들다 보니 삶을 저주하는 사람들이 늘어난다. 차라리 죽고 나서 내세에 모든 희망을 거는 것이다. 이런 상황에서 구원을 약속하는 수많은 종교가 생겨난다. 기독교는 그중 하나였다.

처음에 로마는 기독교를 박해한다. 그 이유는 무엇일까? 로마는 다신교 사회였다. 그런데 기독교는 오직 하나의 신만을 믿을 것을 요구하니 충돌이 생길 수밖에 없었다. 박해가 심했던 시절, 교인들은 주로 지하무덤(카타콤)에서 숨어 지냈다. 거기에서 구원을 꿈꾸며 벽화를 그린다. 이를 카타콤 벽화라 부른다. 초기 기독교 미술 중 하나로서 벽이나 천정에 회반죽을 발라 상징성과 추상성이 가미된 그림을 주로 그렸다. 그림의 주제는 주로 신을 향한 찬양과 구원에 대한 믿음으로 채워졌다. 따라서 기독교 예술에서 사실성은 거의 무시될 수밖에 없었다. 더불어 카타콤 벽화는 화려함보다는 소탈한 서민적 요소가 많이 느껴진다. 아무래

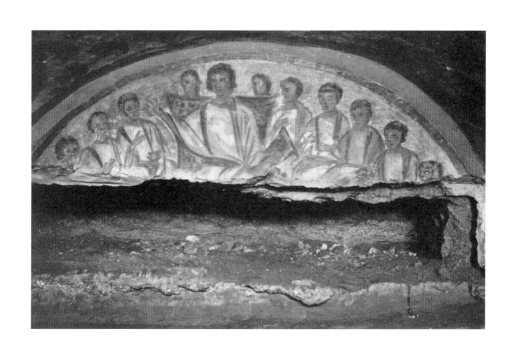

**카타콤 벽화의 〈예수와 그의 열두 사도들〉**
도미틸라 카타콤, 3세기경.

도 가난한 사람들이 신자로 활동하다 보니 저런 형태가 될 수밖에 없었을 것이다.

콘스탄티누스 1세(Constantinus I)는 313년 밀라노 칙령으로 기독교를 승인한다. 여기에는 한 가지 재미있는 이야기가 전해진다. 황제가 312년 막센티우스(Marcus Aurelius Valerius Maxentius)와 싸우기 위해 진군하던 중 꿈을 꾸게 된다. 콘스탄티누스의 꿈속에서 천사가 나타나 그에게 위를 보라고 말한다. 고개를 들어 올려다보니 밤하늘에 십자가가 밝은 빛을 뿜으면서 걸려 있었다. 그리고 그 위에 황금 글씨로 "이것을 가지고 가면 너는 승리할 것이다"라고 쓰여 있었다. 용기를 얻은 황제는 잠에서 깨어나 당장 군단 깃발에 예수를 상징하는 P와 X를 교차시킨 표식을 그리게 하였고, 다음날 대승을 거둔다. 이 승리를 기반으로 하여 콘스탄티누스는 기독교를 공인하였다고 전해진다.

물론 이것은 신화 속 이야기에 불과하다. 그럼 황제가 기독교를 공인한 진짜 이유는 무엇이었을까? 당시 로마의 혼란은 도덕적 타락과 심각한 분열 때문이었다. 따라서 타락한 로마에 정신적 통일성을 부여해야 했고 더불어 분열된 로마에 강력한 상징성을 부여하여 통합을 끌어내야 했었다. 아무래도 유일신 종교가 제국을 통합시키는 데 더 유리했을 것이다. 따라서 기독교의 공인은 정치적 목적에 의해서 이루어진 사건으로 이해해야 한다. 피에로 델라 프란체스카(Piero della Francesc)는 콘스탄티누스의 꿈을 그림으로 묘사한다. 하늘에서 천사가 내려와 황제에게 계시를 내리는 장면이 인상 깊다.

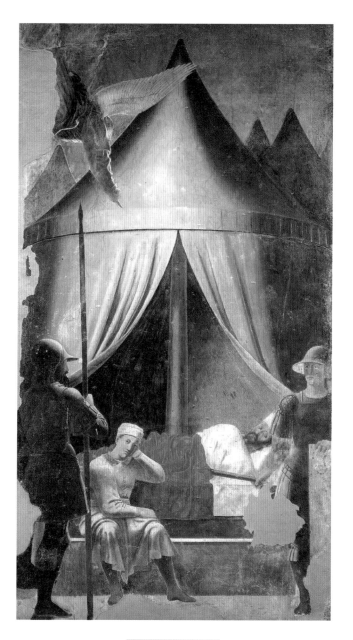

〈콘스탄티누스의 꿈〉
피에로 델라 프란체스카, 1455년.

이제 기독교는 원시적 종교를 넘어서야 한다. 체계적인 교리를 갖추어 국가 통치 이념으로 작동해야 하기 때문이다. 이 시기에 교리를 체계화시켰던 사람들을 교부라고 부른다. 아우구스티누스(Aurelius Augustinus)는 교부 철학을 대표하는 인물로서 신플라톤학파의 철학을 이용하여 기독교 교리를 체계화시킨다. 플로티노스의 신플라톤주의는 종교와 너무나도 쉽게 융합될 수 있었다. 빛은 신으로, 유출은 창조로, 영혼의 정화는 구원으로 바꾸면 기독교의 모든 것이 설명되기 때문이다. 아우구스티누스는 신의 아름다움이야말로 미의 원천이기에 아름다움은 객관적이라고 생각한다. 우리가 살아가는 현실 세계는 마치 깊은 바닷속의 빛과 같이 신의 빛이 닿지 못하는 부분이 너무나 많다. 따라서 신의 빛이 닿지 않는 현실을 모방하는 것은 예술의 본질이 될 수 없다. 감각에서 벗어나 초월적 진리를 표현하는 것만이 중요하다.

## 교회에 종속된 예술

기독교가 공인된 이후 대규모의 교회가 건립된다. 예전엔 지하 묘지에서 예배를 드렸다면 이젠 지상에서 당당히 예배를 드릴 수 있게 되었기 때문이다. 고대 그리스의 신전은 예배 장소로 적합하지 않았다. 신전의 중앙엔 신상을 모셔 놓고 제사나 의식은 신전 바깥에서 행해졌기 때문이다. 하지만 교회는 미사를 올리고 설교를 해야 하므로 많은 사람을 수

용할 수 있는 공간이 필요하다. 그래서 로마의 바실리카(basilica)라는 거대한 집회소 형태를 본떠서 교회를 만든다. 아직은 기술이 부족한 시점이라 지붕은 목재로 만들어졌고 천정은 평평하게 제작되었다. 다소 밋밋한 형태의 교회이다. 현재 현존하는 바실리카 교회는 없다. 다만 성 아폴리나레 누오보 성당 정도가 바실리카 교회의 원형에 가까운 구성을 가지고 있을 뿐이다.

건물을 만들었으면 다음은 무엇을 할까? 교회 내부를 장식해야 할 것이다. 신의 권위를 장엄하게 표현해야 할 것이고 글을 못 읽는 사람들에게 성경의 내용을 설명할 수 있다면 더 좋을 것이다. 따라서 교회 예술에 민중을 위한 교육적 측면이 가미된다. 사실 천국을 100번 설명하는 것보다 그림으로 한 번 보여 주는 것이 훨씬 나을 것이다. 이보다 더 교육적인 방식이 어디에 있을까? 더불어 교회 예술은 대부분 형식적이고 상징적으로 바뀐다. 예컨대 예수의 기적을 보여 주는 사건을 그린다고 해 보자. 이때 예수에게 감정을 부여할 수 있을까? 웃으면서 기적을 행하는 모습보단 엄숙하고 근엄한 모습으로 기적을 행하는 것이 더 경이로워 보일 것이다. 이러한 상황에서 그리스의 사실주의는 자연스럽게 쇠퇴한다. 대상을 사실적으로 모방하는 것은 신을 찬양하는 데 적합하지 않기 때문이다. 이제는 상징성을 통해서 신의 권위를 표현하기 시작한다. 공간적 깊이나 원근법을 활용하는 기법은 완전히 포기된다.

혹자는 기독교 예술이 과거의 사실주의 예술 기법을 다 잃어버린 저급한 방식이라고 말하기도 한다. 하지만 그건 잘못된 생각이다. 당시의

철학과 예술은 오로지 신적인 정신세계를 표현하는 데 더 큰 관심이 있었다. 따라서 저급하다기보다는 다른 방식으로 세상을 이해했다고 보는 것이 더 옳을 것이다. 할 줄 모른다기보다는 일부러 하지 않았다는 것이 정확한 답이다. 그리고 이 시대의 예술만큼 정신세계의 아름다움과 깊이를 잘 표현하는 것도 없지 않은가? 단순히 저급하다고 말하는 것은 잘못된 생각이다. 아무튼, 이제 기독교 예술은 교회 안에 완전히 갇히게 된다. 오직 신을 찬양하기 위한 예술로 거듭난 것이다.

## 라벤나의 교회

초기 기독교 예술을 잘 이해하기 위해선 이탈리아의 라벤나로 향해야 한다. 로마의 황제 호노리우스(Flavius Honorius)는 게르만의 침입 때문에 수도를 라벤나로 옮기게 된다. 호노리우스에게는 갈라 플라치디아(Galla Placidia)라는 누이가 있었다. 훗날 그녀의 아들인 발렌티니아누스 3세(Valentinian III)가 여섯 살의 나이로 황제에 오르고 그때 25년간 섭정을 맡는다. 그녀는 라벤나에 자신과 아들을 위한 종묘를 건립하고 그곳을 갈라 플라치디아 묘당이라고 부른다.

소박해 보이는 건물의 외관과는 달리 내부는 화려한 모자이크와 영롱한 빛으로 가득 차 있다. 실로 그곳은 작은 무덤 안에 만들어진 천국이라고 말할 수 있다. 예수는 어떤 감정도 드러나지 않는 의연하고 엄숙한

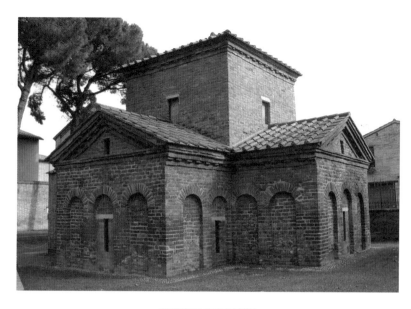

**갈라 플라치디아 묘당**
425년경.

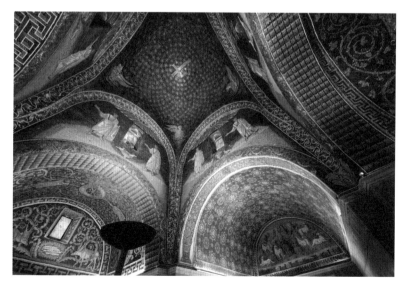

**갈라 플라치디아 묘당 천장**

모습으로 절대자의 위엄을 갖추기 시작한다. 이것은 교부 철학 시대 회화의 공통된 특징이다. 작은 돔 천장은 파란 하늘에 노란색 별들이 원을 그리며 빛나고 있다. 그 중심에는 십자가가 신의 빛을 뿜어낸다. 돔의 귀퉁이에는 천사와 날개 달린 사자, 날개 달린 소와 독수리로 상징되는 복음서의 저자가 그려져 있다. 그 아래로는 십자가를 경배하는 사도들이 표현되어 있다.

라벤나에는 성 아폴리나레 누오보 성당이 있다. 476년 서로마 제국이 멸망한 이후, 동고트 왕국의 왕 테오도리쿠스(Theodoricus)에 의해 505년에 바실리카 방식으로 지어졌다. 교회 내부는 모자이크로 장식되어 있다. 벽면 장식은 총 3단계로 나뉘어 있다. 창문 윗부분에는 작은 모자이크 장식이 있는데 주로 예수의 일생이 담겨 있다. 창문 사이에는 예언자나 예수의 열두 제자를 그려 넣었다. 창문 하단에는 이야기를 각각 담았는데, 한쪽 벽면에는 동방 박사들이 스물두 명의 여성 순교자를 인도하여 성모 마리아와 아기 예수를 향해 가는 내용, 반대편 벽면에는 스물여섯 명의 남성 순교자들이 테오도리쿠스 왕의 궁전에서 시작하여 예수에게로 향하는 내용이 담겨 있다.

## 빛으로 신을 찬양하다

중세 예술은 플로티노스의 빛으로 설명할 수 있다. 빛은 초월적 존재이

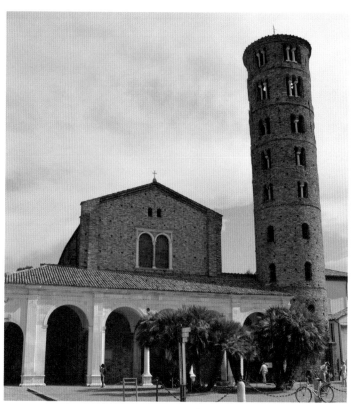

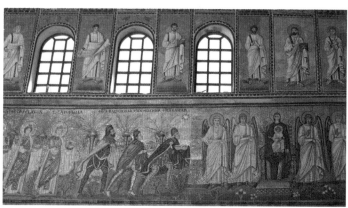

성 아폴리나레 누오보 성당(위)과 내부 벽면 모자이크(아래)

505년.

자 아름다움 그 자체이다. 진정한 아름다움이란 감각에 좌우되어선 안 된다. 따라서 눈에 보이는 대로 표현하는 것은 진정한 예술이 될 수 없다. 그럼 어떻게 신의 영광을 표현할 수 있을까? 기독교 미술은 빛과 색을 적극적으로 활용한다. 아무래도 빛은 형태가 없다 보니 우상숭배에서 벗어나기 쉽고 화려한 효과를 극적으로 꾸미기 좋기 때문이다. 정확히 말하자면 빛을 통해 신을 표현한다고 봐도 무방하다.

교회 예술은 먼저 모자이크를 적극적으로 활용한다. 창문으로 빛이 비치면 성스러운 이야기를 담고 있는 모자이크가 빛을 반사하며 아름답고 영롱한 느낌을 자아낸다. 영적이고 성스러운 느낌으로 가득하다. 당시에 모자이크를 가장 잘 활용한 성당은 콘스탄티노플의 하기아 소피아 대성당이다. 유스티니아누스(Justinianus) 대제가 537년에 재건한 성당으로 거대한 중앙의 돔은 지름이 32.6미터이고 높이는 55미터에 달한다. 중앙 돔은 다시 작은 돔으로 나뉘고 그 밑으로 나열된 40여 개의 창으로 빛이 흩뿌려진다.

돔의 안쪽에 성모 마리아가 아기 예수를 안고 있는 장면을 보자. 마리아와 아기 예수는 마치 하늘에서 내려와 공중에 떠 있는 느낌을 자아낸다. 사실적으로 묘사하는 표현 기법을 완전히 무시하였기에 생긴 현상이다. 주변은 황금색 모자이크로 가득하다. 돔 안쪽의 창문으로 빛이 들어오면 황금색 모자이크가 찬란하게 빛나며 하늘에서 내려온 신의 영광으로 가득 찬다. 저런 장면을 보고 어느 누가 의심을 가질 수 있을까? 어찌 신을 믿지 않을 수 있을까? 이것이 바로 눈부신 빛의 예술이다.

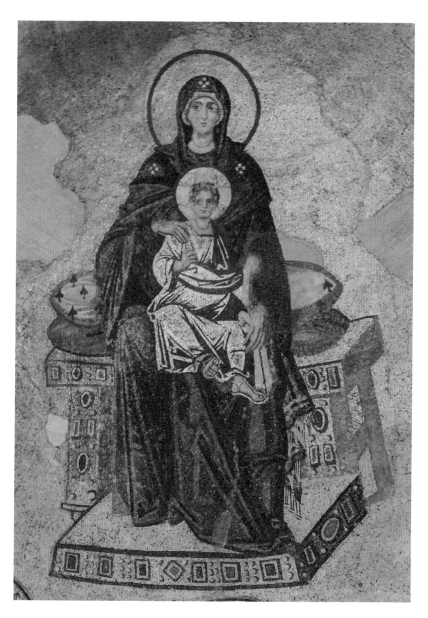

하기아 소피아 대성당의 돔에 그려진
마리아와 아기 예수
537년.

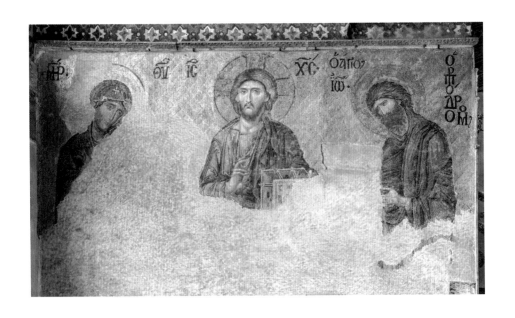

하기아 소피아 대성당에 그려진 예수

함께 보면 좋은 책

---

- 로버트 스테이시·주디스 코핀, 《서양 문명의 역사》 상권, 박상익 옮김, 소나무
- 블라디슬로프 타타르키비츠, 《타타르키비츠 미학사》 1권, 손효주 옮김, 미술문화
- 요한네스 힐쉬베르거, 《서양 철학사》 상권, 강성위 옮김, 이문출판사
- 플로티노스, 《영혼-정신-하나》, 조규홍 옮김, 나남출판

# 10 중세의 가을

700년경~1600년경

# 로마네스크와 고딕

중세에 만들어진 교회를 바라보고 있자면, 경이롭다는 말 이외에는 감히 그 위대함을 표현할 방법이 없다. 거대한 돌로 만들어진 엄청난 규모의 교회와 그 내부에 꾸며진 신비로운 장식들을 보고 있자면 신을 향한 경배심이 절로 생긴다. 그런데 중세는 암흑 시대 아니었나? 아주 후진적인 시대에서 어떻게 이런 건축물이 나오게 되었을까? 어쩌면 우리는 중세에 대해 너무 많은 오해를 하고 있는지도 모른다.

# 카롤링거 르네상스

서로마의 멸망 이후 서유럽 사람들은 극도의 혼란과 함께 비참한 삶을 살아갔지만, 카롤링거 왕조가 들어서면서 사회는 점차 안정된다. 특히 샤를마뉴(Charlemagne) 대제의 시대(742~814년)에는 카롤링거 르네상스라고 부르는 엄청난 변화를 맞이한다. 가장 큰 변화는 농업의 발달이다. 경작 지역이 넓어지고 새로운 농기를 활용한다. 게다가 당시는 기후 조건이 상당히 좋았다. 대략 700~1300년 사이에 평균 기온이 2도 정도 더 따뜻했다. 그 결과 생산량이 비약적으로 늘어나 평균 수명이 증가하여 인구가 폭발적으로 늘어난다.

수공업과 상업이 발전하고 거대한 도시가 다시 부활하기 시작한다. 특히 이탈리아 지역에서 베네치아, 제노바, 밀라노 같은 도시들이 비약적으로 발전한다. 중세 도시가 발전한 이유는 원거리 무역과 도시 인근 지역의 발전 때문이다. 그럼 이것들은 도대체 무엇을 의미할까? 폐쇄적이던 농업 사회가 도시화하면서 장인과 상인이 발전하고 있다는 것이다. 이들은 먼 훗날 시민계급의 토대가 된다.

샤를마뉴는 문화 장려에도 관심이 많았다. 전 왕조인 메로빙거 시대에는 문화적 수준이 너무 떨어졌기 때문이다. 그는 유럽 각지에서 학자와 문인을 초빙하여 궁정 학교에서 수준 높은 라틴어를 가르친다. 수도원을 중심으로 그리스와 로마의 고전을 연구하도록 해서 라틴 문화를 부흥시킨다. 물론 카롤링거 르네상스는 독창적인 형태로 나아가진 못한

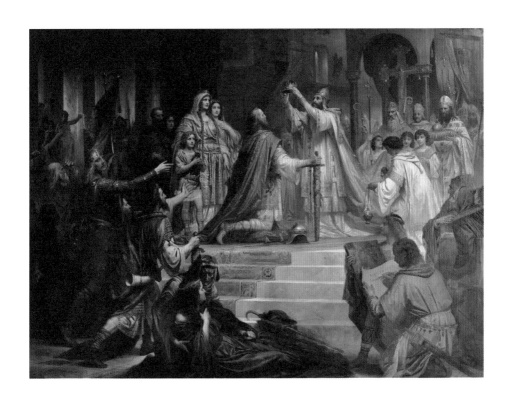

**〈샤를마뉴 대제의 대관식〉**
테오도르 프리드리히 빌헬름 크리스티안 카울바흐(Theodor Friedrich Wilhelm Christian Kaulbach), 1861년.

다. 하지만 고전 문화를 부활시키고 기독교와 융합하는 데 성공하여 훗날 중세 기독교 예술의 발판이 된다.

카롤링거 르네상스는 샤를마뉴 대제의 아들인 경건왕 루이 1세(Louis the Pious)에 이르러 끝나게 된다. 경건왕에겐 아들이 세 명 있었는데 왕국이 분할 상속되어 세 개의 왕국으로 나뉘었기 때문이다. 하지만 이때 쌓아 올린 기반이 순식간에 사라지지는 않는다. 모든 면에서 비약적으로 발전한 사회는 세상을 바라보는 시선 자체를 바꾸어 놓았으며, 로마네스크(Romenesque)라는 예술적 성취를 불러오게 된다.

## 로마네스크

로마네스크는 900년경에 시작되어 12세기 후반까지 이어지는 건축과 조각, 회화 양식을 말한다. 로마네스크는 '로마(Rome)'와 '네스크(nesque)'의 합성어로서 로마 같다는 의미를 가진다. 어떤 면에서 보면 조금 이해하기 힘든 명칭이다. 도대체 왜 중세 중기에 로마 같다는 이름이 나오게 된 걸까? 거기엔 나름의 이유가 있다.

예전의 바실리카 교회는 지붕이 목재이다 보니 화재에 너무 취약했고 겉보기에도 초라했다. 전쟁만 났다 하면 불타 버리는 교회라니. 얼마나 보잘것없는가? 하지만 지금은 상황이 바뀌었다. 사회와 경제가 엄청나게 발전한 만큼 이제는 거대한 석조 교회를 통해 왕의 권위와 신의 영

광을 표현하길 원했다. 권위와 영광을 표현하기엔 거대한 석조 건물이 제격이다. 따라서 돌로 만든 거대한 교회는 기독교의 승리를 보여 주는 상징물 같은 의미를 가진다. 문제는 로마의 멸망 이후 대규모 건축을 해 본 적이 없다는 것이다. 비잔틴 제국에는 거대한 건물을 지을 수 있는 기술이 있었지만, 이제는 너무 멀고 이질적인 문화가 되어 버렸다. 이에 과거 로마의 건축 기술을 찾아보기 시작한다. 그래서 로마네스크라는 이름이 붙게 된 것이다.

당시 사람들은 로마네스크 교회를 신의 성채라고 불렀다. 세상의 모든 악으로부터 피난처를 제공한다는 느낌이 물씬 들도록 크고 웅장하게 만들어졌던 것이다. 천장은 둥근 아치 형태로 만들어진 거대한 반원형(궁륭형 석조 천장)이었으며, 천장의 무게를 버티기 위해 두꺼운 벽과 굵은 기둥을 세운다. 두꺼운 돌기둥을 이중으로 나열하다 보니 중앙에 터널 같은 공간이 만들어진다. 벽이 너무 두껍다 보니 창문을 크게 낼 수가 없어 작은 창문만 만든다. 그래서 실내는 따로 조명이 있어야 할 만큼 상당히 어둡다. 성당의 외관은 십자가 형태로 되어 있으며 십자가의 머리에 속하는 제단은 항상 동쪽을 향하도록 만들어진다. 왜 굳이 동쪽으로만 지었을까? 어쩌면 작은 창문을 통해 아침 햇살을 조금이라도 더 받아 제단을 빛내고 싶었던 건 아니었을까?

로마네스크 교회를 장식하는 그림이나 조각상은 딱딱하고 형식적이다. 피사 대성당의 제단화를 보면 약간 무서울 정도로 무표정하다. 감정 같은 것은 전혀 느껴지지 않는다. 하지만 이것도 잠시일 뿐, 고딕 양식으

피사 대성당의 외관

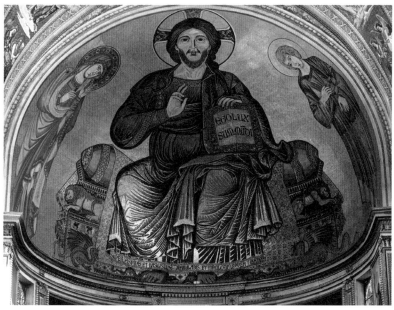

피사 대성당의 실내 모습(위)과 제단화(아래)

로 넘어가면 많은 변화가 생긴다. 건물 내·외부에 조각 장식이 새겨진다. 예전에는 우상숭배 논란 때문에 조각이 거의 금기시되었는데 이제 조각은 교회 건물의 일부가 되어 다시 사용된다. 로마네스크의 가장 대표적인 건축물로는 이탈리아 피사 대성당, 프랑스의 생 세르냉 대성당을 들 수 있다.

## 토마스 아퀴나스

"예루살렘으로 가는 순례자가 박해를 받고 있습니다. 예루살렘 성지를 되찾으러 가야 합니다. 신이 그것을 원하십니다." 교황 우르바누스 2세(Urbanus II)의 외침과 함께 예루살렘 탈환을 위한 십자군 전쟁이 시작된다. 신의 영광을 위해 벌였던 전쟁은 뜻밖의 결과를 불러온다. 그곳에서 새로운 지식을 만난 것이다. 당시 이슬람 세계는 상당한 수준의 과학 지식과 철학을 가지고 있었다. 특히 고대 그리스의 지식을 거의 온전히 유지하고 있었다. 십자군 전쟁은 그리스 문화와 이슬람의 자연과학이 만나는 계기가 된다. 수많은 선진 문물이 유럽으로 유입되었고 아리스토텔레스의 철학도 다시 전해진다.

　토마스 아퀴나스(Thomas Aquinas)는 새로운 철학과 자연과학이 발전하던 변화의 시대 한복판을 살았다. 그는 기독교 교리와 아리스토텔레스의 사상을 체계적으로 종합한다. 가장 큰 특징은 자연의 경험을 통해 신

의 지혜에 닿을 수 있다는 것이다. 신이 자연을 창조하였기 때문에 자연을 통해 얼마든지 신에게 다가설 수 있다고 말한다. 더불어 그는 가치나 이념이 아닌 구체적 삶 속에서 구원이 이루어질 수 있다고 생각한다.

아퀴나스는 아름다움에 대해서는 다음과 같이 말한다. "우리가 어떤 것을 사랑하기 때문에 아름다운 것이 아니라, 그것이 아름답기 때문에 우리에 의해 사랑받는 것이다." 도대체 이 말은 무슨 의미일까? 쉽게 말해 꽃은 원래부터 아름답기 때문에 우리가 사랑한다는 의미이다. 꽃의 아름다움은 이미 실재한다. 이를 미의 실재성이라 부른다. 그렇다고 꽃의 아름다움이 신의 아름다움과 완전히 똑같을 수는 없다. 아퀴나스는 미의 조건으로 완전성, 비례성, 명료성을 든다. 세 가지 특징을 완벽하게 갖춘 아름다움은 오로지 신에게만 있다. 다만 신이 세상을 창조하였으니 개별 사물(꽃)도 어느 정도는 완전성, 비례성, 명료성을 나누어 가진다. 따라서 신에게 비할 바는 아니지만, 꽃도 분명 아름다운 것이다.

그렇다면 현실의 자연물을 모방하는 것을 나쁘다고만 말할 수는 없을 것이다. 신이 세상을 창조하였고, 이 세상에는 신의 광휘가 어느 정도는 담겨 있기 때문이다. 따라서 자연을 감각적으로 모방하는 것도 신에게 다가설 방법이 된다. 이를 두고 아퀴나스는 이렇게 말한다. "신은 모든 것을 반기신다. 모든 것은 신의 본질과 일치하기 때문이다." 아무리 사소하고 무가치해 보이는 것일지라도 신과 직접 관계될 수 있음을 보여 준다. 따라서 자연을 모방한 예술도 신은 분명 반기실 것이다. 이렇게 중세 예술에 다시 자연주의 양식 나타나기 시작하며 이것은 고딕(Gothic) 양식

의 탄생에 큰 영향을 끼친다.

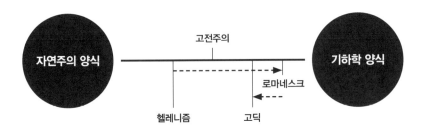

## 고딕 자연주의

12세기를 거치면서 로마네스크 양식은 고딕 양식으로 발전한다. 고딕은 로마의 영향에서 벗어난 중세만의 독자적인 건축 기술을 의미한다. 고딕 양식은 로마네스크에 비해서 그 규모가 더 커지고 화려해진다. 신의 영광과 교회의 권위를 표현하기 위해 하늘을 찌르는 엄청난 교회를 지은 것이다. 프랑스의 노트르담 대성당과 독일의 쾰른 대성당이 가장 대표적인 예다.

　고딕 양식이 가능했던 이유는 건축 기술의 발전 때문이다. 무거운 지붕을 지탱하기 위해서 두꺼운 벽을 세운 것이 로마네스크 양식이었다면 고딕 양식은 기둥을 새롭게 활용한다. 거대한 기둥을 나란히 세우고 천장에 자전거 바큇살 같은 형태로 연결한다. 생트 샤펠 성당의 지붕을 보

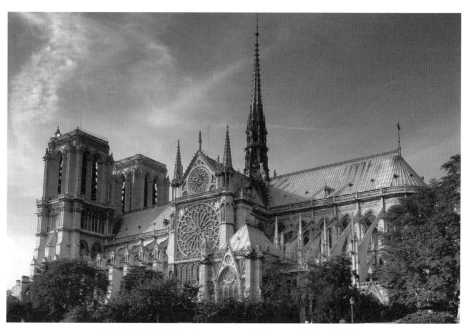

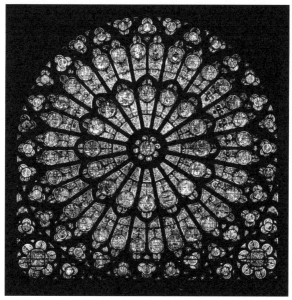

노트르담 대성당의 외관(위)과 장미의 창(아래)

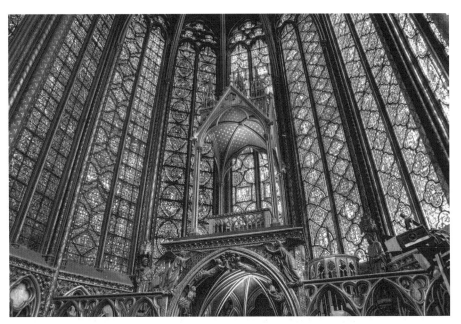

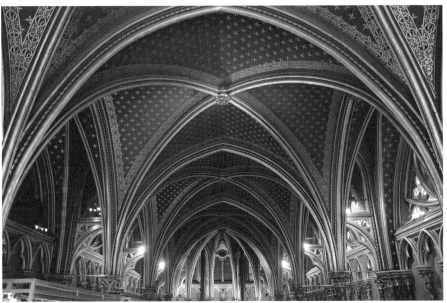

생트 샤펠 성당의 스테인드글라스(위)와 지붕(아래)

면 양쪽의 기둥을 얇은 돌로 자전거 살과 같이 연결한 것이 보인다. 저런 방식으로 엄청난 무게의 지붕을 버틴 것이다. 그 결과 두꺼운 벽을 세울 필요가 없어졌다. 육중한 벽이 제거되자 성당 전체의 크기를 획기적으로 키울 수 있게 된다.

벽 두께가 얇아지니 성당의 외관도 다양하게 꾸밀 수 있게 되었다. 그래서 고딕 성당들의 외관은 다양한 조각으로 채워진 경우가 많다. 가장 큰 변화는 바로 창문이다. 두꺼운 벽이 사라지니 그 자리를 커다란 창으로 채워 넣고 스테인드글라스로 꾸미기 시작한다. 창문이 크고 많아지자 자연 채광이 가능해졌고 성당 내부는 상당히 밝아진다. 특히 스테인드글라스로 들어오는 빛은 화려하고 신비로운 분위기를 연출하기에 이른다.

고딕 양식의 성당들은 신도들에게 현세 이외의 또 다른 세상이 존재할 수 있음을 보여 주었다. 교회 내부에 들어서면 나 자신이 초라하게 느껴질 만큼 그 위풍이 장엄하다. 신비로운 분위기 속에서 이뤄지는 설교와 찬송, 그리고 보석으로 만들어진 문과 순금 장식들, 투명한 유리를 통해 들어온 찬란한 빛은 지상 아래에 천국을 연출하기에 가장 적합했을 것이다.

정말 재미있는 것은 고딕 성당에는 종교적 의미를 찾을 수 없는 장식들이 많다는 것이다. 일상생활 풍경을 담은 스테인드글라스가 많이 발견되는데, 물론 성경에 담긴 사건들이나 성자를 표현하는 것이 대부분이지만 교회 내부에 일상을 담았다는 것 자체가 엄청난 변화를 의미한

**◀▼ 샤르트르 대성당의 스테인드글라스**

포도 재배자가 나뭇가지를 치는 장면(위)과
구둣방을 묘사한 장면(아래).

**◀ 노트르담 대성당의
외관 조각상**

로마네스크 양식의
조각상에 비해
자연스러움이
많이 묻어 있다.

다. 고딕 조각상들은 상당히 자연스럽고 사실적으로 표현된다. 조각상들끼리 바로 고개를 돌려 이야기를 나눌 것 같은 느낌이다. 로마네스크의 조각상이 피 한 방울 안 나올 것 같은 느낌을 준다면 고딕의 조각상은 살아 숨 쉬는 인간 같은 느낌이 든다. 이 모든 변화는 토마스 아퀴나스의 철학과 연결된다. 이제 인간과 자연에 대한 관심은 더 이상 죄가 아니기 때문이다. 신은 모든 것을 반기시는 분이라는 사실을 꼭 기억하자.

**함께 보면 좋은 책**

- 블로디슬로프 타타르키비츠, **《타타르키비츠 미학사》** 2권, 손효주 옮김, 미술문화
- 앙리 포시용, **《로마네스크와 고딕》**, 정진국 옮김, 까치출판사(절판)
- 에르빈 파르노프스키, **《고딕 건축과 스콜라 철학》**, 김율 옮김, 한길사
- 요한 호이징아, **《중세의 가을》**, 최홍숙 옮김, 문학과지성사
- 임영방, **《중세 미술과 도상》**, 서울대학교출판부

# 11 르네상스

1450년경~1600년경

# 피렌체의 선구자들

르네상스(Renaissance)는 학문과 예술의 재생과 부활이라는 의미를 가진다. 과거 고대 그리스·로마 시대의 문화를 이상향으로 여긴 채, 고대 문화를 부흥시켜 새로운 문화를 창출하려는 운동이다. 13세기 이후 이탈리아에서 시작되었다고 보는 것이 정설인데, 왜 하필 이탈리아에서 르네상스 운동이 시작되었을까? 아마도 로마의 유산이 많이 남아 있는 지역이라 로마의 문화와 친근했기 때문일 것이다. 하지만 더 큰 이유는 이탈리아의 지정학적 위치에서 찾아야 한다. 이탈리아는 동서 교류의 중심지로서 교역이 매우 활발하게 일어난 곳이다. 특히 이슬람의 문화를 가장 먼저 접할 수 있는 곳이다 보니 이슬람 문화에 남아 있던 그리스 철학을 쉽게 접할 수 있었다.

과거 중세 시대에는 교회가 예술품의 절대적인 수요자였다. 하지만 13세기에 이르러 예술품에 돈을 지불할 수 있는 새로운 수요가 발생한다. 바로 이탈리아의 부유한 상공업자들이다. 그들은 자신의 취향에 맞는 예술품을 주문하였고 예술가들도 더는 교회의 요구에 억눌릴 필요가 없

었다. 기독교 주제에서 벗어나 더 자유롭게 창의성을 발휘하여 작품 활동을 하게 된다. 그렇다고 교회의 역할이 완전히 줄었다고 착각해선 안된다. 르네상스 시대라고 해서 신을 완전히 버린 것은 아니기 때문이다.

이탈리아의 부유한 상공업자 중 가장 유명한 집안은 피렌체의 메디치 가문이다. 원래는 의사 집안이었는데 금융업으로 큰돈을 벌어 피렌체의 지배자로 떠오른다. 메디치 가문은 학문과 예술에 많은 후원을 하여 네세나(Mecenat, 예술 진흥 정책)를 일으킨다. 피렌체가 초기 르네상스의 중심이 된 것은 바로 메디치 가문 때문이다. 거칠게 말하자면 피렌체에 엄청난 갑부가 있었기에 상업의 중심지가 되었고, 예술가들이 모이면서 자연스레 르네상스의 중심이 된 것이다.

## 단테의《신곡》

당시의 시대적 변화에 큰 역할을 한 사상가는 바로 단테(Durante degli Alighieri)이다. 흔히 단테는 최후의 중세인이자 최초의 근대인으로 불린다.《신곡》을 통해 기독교 세계관을 집대성함과 동시에 근대적인 인간의 자유의지를 구현했기 때문이다.《신곡》은 단테가 지옥, 연옥, 천국을 차례로 겪으며 구원을 향해 나아가는 이야기를 담고 있다.

《신곡》에서 가장 눈여겨볼 사람은 베아트리체(Portinari Beatrice)이다. 베아트리체는 단테가 아홉 살에 만나 평생을 사랑한 여인이다. 그들의 사

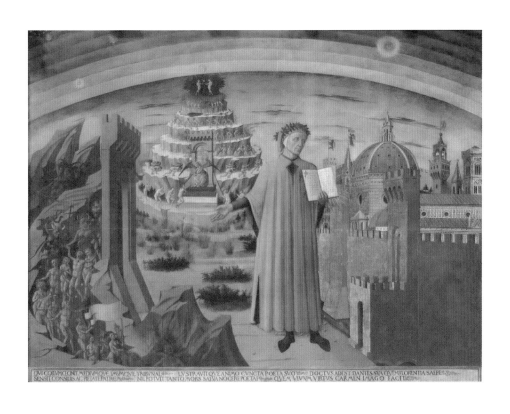

〈단테와 신곡〉

도미니코 디 미켈리노, 1465년.

랑은 이루어지지 않았고 단테는 다른 여인과 결혼하고 베아트리체 역시 다른 남자와 결혼한다. 《신곡》에서 베아트리체는 단테를 천국으로 인도하는 역할을 맡는다. 가장 사랑하던 여인에게 천국의 안내자를 맡긴다는 건 어떤 의미일까? 단테는 구원을 위한 가장 중요한 가치로 사랑을 생각한 것으로 보인다. 확실히 그는 사랑이라는 감정에 매우 호의적이었다.

〈지옥〉 편을 보면 프란체스카와 파올로의 사랑 이야기가 담겨 있는데, 지옥이라는 사실을 잊을 만큼 그들의 사랑은 대단히 낭만적으로 묘사된다. 두 사람의 사랑은 지옥 형벌로도 끊을 수 없을 만큼 초월적이다. 이를 통해 사랑에 대한 관점의 변화를 알 수 있다. 과거 중세에는 사랑을 인간의 영혼을 병들게 하고 타락으로 이끄는 안 좋은 감정으로 생각했지만, 이제는 구원으로 이끄는 가장 중요한 감정으로 사랑을 바라보게 된 것이다. 더불어 인간을 구원할 수 있는 자는 오직 베아트리체와 같은 인간뿐이라는 결론도 함께 내려진다. 이것은 실로 혁명에 가까운 엄청난 사고의 변화이다.

미켈리노(Domenico di Michelino)는 단테의 《신곡》 중 지옥과 연옥의 모습을 〈단테와 신곡〉이라는 그림으로 남긴다. 그림의 왼쪽 아래에는 저주받은 영혼들이 악마들에게 고통을 받으며 지하세계로 향하는 모습을 담는다. 단테 뒤로는 연옥이 있다. 연옥 입구에는 천사의 심사를 받은 후에 한 단계씩 자신의 죄를 정화하는 힘겨운 과정이 나타난다. 그림의 오른쪽은 '꽃의 성모 마리아 성당'으로 불리는 피렌체 대성당의 거대한 돔과 권력을 상징하는 피렌체의 베키오 궁전 성곽이 있다.

# 피렌체의 선구자들

이탈리아 회화의 아버지로 불리는 치마부에(Giovanni Cimabue)는 인간의 정신과 감정을 표현한 화가로 널리 알려져 있다. 피렌체의 산타 크로체 성당에 가면 치마부에의 그림 〈십자가의 예수〉가 걸려 있다. 아쉽게도 이 작품은 1966년 대홍수로 인해 원작이 심각하게 훼손되어 현재 제단에는 복제품이 걸려 있다. 십자가에 걸린 예수의 표정을 살펴보자. 과거 중세에 그려진 작품이라면 의연하고 근엄한 무표정으로 표현되었을 것이다. 하지만 치마부에는 고통스러워하는 예수의 표정을 섬세하게 그려낸다. 십자가에 걸린 몸은 무게를 못 이겨 축 늘어졌으며 비쩍 마른 신체는 예수의 고통을 더 극적으로 드러낸다. 너무 큰 고통을 당하고 있는 예수를 보자면 측은함이 느껴질 정도이다. 이것이 바로 치마부에가 추구한 예술의 사실성이다.

치마부에의 혁신성은 제자인 조토 디 본도네(Giotto di Bondone)에게로 이어진다. 이탈리아 파도바에 가면 스크로베니 예배당이 있다. 예배당 내부에는 예수의 생애를 주제로 조토의 그림이 사방에 채워져 있다. 그 중 〈그리스도의 죽음〉을 보자. 십자가에서 내려진 예수를 마리아가 끌어안고 있으며, 마리아의 뒤쪽에는 요한이 죽음을 인정할 수 없다는 듯 두 팔을 벌린 채로 슬퍼하고 있다. 이 작품의 특징은 공간의 창조에서 찾을 수 있다. 중세의 회화는 최대한 많은 이야기를 전달하기 위해 좁은 공간 안에 사람들을 억지로 집어넣어 버린다. 그래서 상당히 비현실적

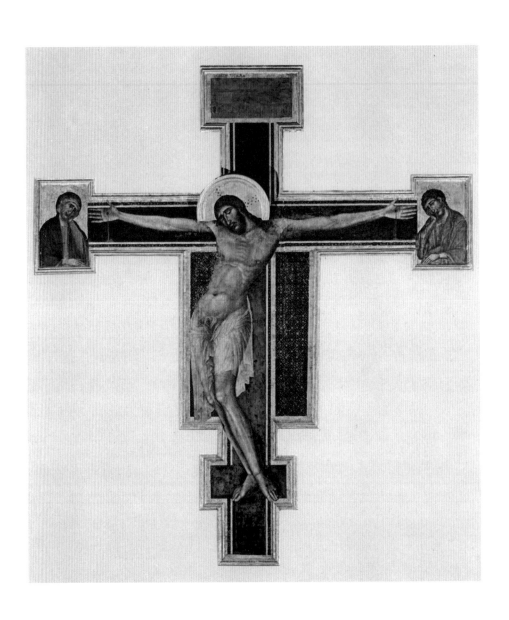

〈십자가의 예수〉

조반니 치마부에, 1287~1288년.

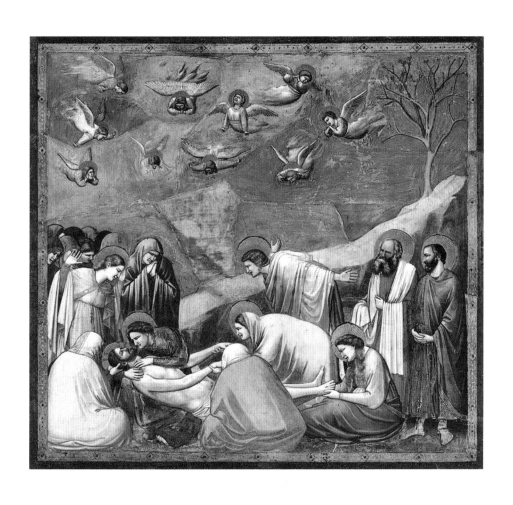

〈그리스도의 죽음〉

조토 디 본도네, 1304~1306년.

〈수태고지〉
두치오 디 부오닌세냐, 1308~1311년.

인 공간이 연출된다. 반면 조토의 공간 연출은 원근법을 사용하지 않았음에도 불구하고 굉장히 현실적이다. 사람들을 겹쳐서 그려 놓아도 각자만의 공간을 확실히 확보하고 있다.

　치마부에와 조토가 피렌체에서 명성을 알리고 있었다면, 시에나에선 두치오(Duccio di Buoninsegna)가 왕성한 활동을 벌이고 있었다. 두치오는 회화에서 3차원 공간을 표현하기 위해 노력하였다. 두치오의 〈수태고지〉를 살펴보자. 마리아가 서 있는 공간은 약간의 입체성을 가지고 있다. 그이유는 무엇 때문일까? 간단한 예로 눈으로 어떤 물체를 본다면 거리에 따라 크기가 다르게 보인다. 가까이 있을수록 크게 보이고 멀리 있을수록 작게 보인다. 두치오는 이런 특성을 표현하기 위해서 투시화법을 사용한다. 물체를 원근법에 따라 눈에 비친 그대로 표현하는 것이다. 물론 두치오의 그림은 소실점이 완벽하게 맞아 떨어지진 않는다. 하지만 분명히 3차원의 입체감을 시도하였다는 점에선 진일보했다고 볼 수 있다.

## 건축과 조각

피렌체의 중심에 가면 팔각의 둥근 지붕으로 널리 알려진 산타 마리아 델 피오레 대성당(피렌체 대성당)이 있다. 흔히 브루넬레스키(Filippo Brunelleschi)가 지은 것으로 알려졌지만 그가 만든 부분은 팔각지붕뿐이다. 하지만 이 지붕은 피렌체 고아원®과 함께 르네상스 건축의 문을 연

작품으로 평가받는다.

피렌체 대성당은 1296년 아르놀포 디 캄비오(Arnolfo di Cambio)의 설계에 따라서 착수된 이후 중간 중간 공사가 중단되면서 1418년 이르러 돔을 뺀 대부분이 완료된다. 브루넬레스키에게 주어진 일은 지름 45미터의 둥근 지붕을 팔각형의 모양으로 얹는 것이다. 사실 피렌체 대성당에서 돔의 건축은 난제 중의 난제였다. 당대에는 마땅한 건축 기술이 없었기 때문이다. 브루넬레스키는 이중 껍질 구조로 기술적인 문제를 해결한다. 내부 지붕과 외부 지붕이라는 이중 구조로 만들어 서로 하중을 받치게 만든다. 이러한 방식은 고대 로마인들은 상상도 하지 못했던 것으로 완전히 새롭고 자유로운 기법이다.

피렌체 최고의 조각가로는 도나텔로(Donatello)를 꼽을 수 있다. 그는 피렌체 대성당과 오르산미켈레 성당을 위한 조각 장식에 참여하면서 명성을 날린다. 오르산미켈레 성당의 조각품은 성당 내부가 아닌 외부 바깥벽에 놓여 있다. 그중 조각상 〈성 게오르기우스〉가 유명한데, 그 이유는 조각상의 하단부 때문이다. 성 게오르기우스(St. George Georgius)가 용과 싸우는 모습을 자연 풍경과 함께 부조로 새겨 놓았다. 멀리 아스라이 보이는 배경은 먼 곳에 있기에 부조를 얕게 만들고 용과 싸움을 하는 모습은 거리가 가깝기 때문에 부조를 깊고 선명하게 만든다. 마치 회화를 보

---

● 피렌체 고아원은 르네상스 인본주의 정신이 가득 담긴 건축물이다. 기본적으론 중세 수도원의 구성을 따라한 건축물로 탁아소, 기숙 사제 학교, 직업학교, 병원, 사회 회관, 고아원 등의 시설을 갖추었다.

**산타 마리아 델 피오레 대성당(피렌체 대성당)**
1294~1462년.

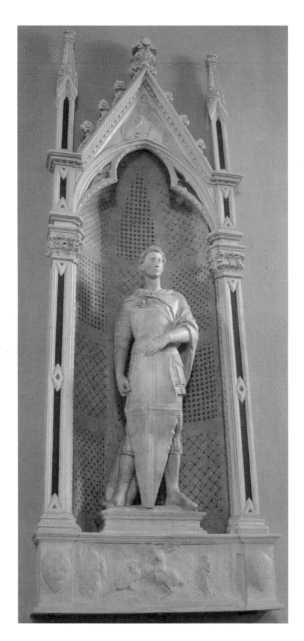

〈성 게오르기우스〉
도나텔로, 1416년.

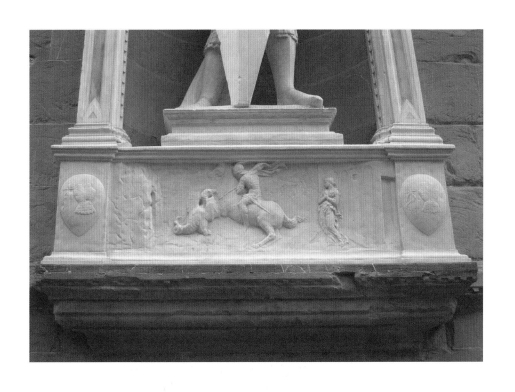

〈성 게오르기우스〉의 하단부

〈막달라 마리아〉

도나텔로, 1455년.

는 것 같은 느낌을 자아내는 조각 방식이다. 이를 릴리보 스키아치아토(relievo schiacciato)라고 부른다. 사실주의가 돋보이는 독특한 조각 양식으로 볼 수 있다.

그는 나이가 일흔에 가까워질 때 목제 조각상 〈막달라 마리아〉로 세상에 큰 충격을 준다. 너무 험하고 추하게 조각하였기 때문이다. 과거에는 막달라 마리아(Maria Magdalena)를 표현할 때 성스럽고 고귀한 여성의 모습으로 그리는 경우가 많았다. 하지만 도나텔로의 생각은 달랐다. 예수 승천 이후 막달라 마리아는 30년간 참회의 고행을 한다. 고통스러운 고행 끝에 그녀의 몸은 다 망가지기에 이른다. 이런 상황에서 그녀의 모습이 예쁘고 고귀할까? 도나텔로가 표현한 막달라 마리아의 추한 모습 이면에는 정신의 숭고함이 담겨 있다. 그 긴 세월을 견뎌낸 마음은 어떠할까? 감히 상상조차 하기 힘든 그 복잡한 마음과 정신을 절묘하게 담아낸 것이다. 결국, 막달라 마리아 조각상은 자연주의 입각한 새로운 형태의 조각상으로 이해할 수 있다.

**함께 보면 좋은 책**

---

- 단테 알리기에리, 《**신곡**》, 김운찬 옮김, 열린책들
- 블라드슬로프 타타르키비츠, 《**타타르키비츠 미학사**》 3권, 손효주 옮김, 미술문화
- 아르놀트 하우저, 《**문학과 예술의 사회사**》 2권, 백낙청·반성완 옮김, 창비
- 임영방, 《**이탈리아 르네상스의 인문주의와 미술**》, 문학과지성사(절판)
- 하인리히 뵐플린, 《**르네상스의 미술**》, 안인희 옮김, 휴머니스트

# 12 르네상스

1450년경~1600년경

# 다시 인간을 향하다

르네상스 시대에서 가장 눈여겨볼 부분은 인간을 바라보는 관점의 변화이다. 르네상스는 그리스의 부활이자 인간성의 부활이기 때문이다. 조반니 보카치오(Giovanni Boccaccio)는 소설《데카메론》을 통해 본격적으로 인간성을 탐구하기 시작한다. '데카메론'은 그리스어로 '열흘 동안의 이야기'라는 의미이다. 흑사병을 피해 열 명의 남녀가 교외 별장에 모인다. 그들은 열흘 동안 매일같이 각자 한 가지씩 이야기를 한다. 주된 내용은 섹스, 신부의 부패, 계급에 대한 불만 등이다. 예를 들어 아홉 번째 날의 두 번째 이야기를 보면 수녀원장이 사제와 섹스를 즐기다 들키게 되자, 섹스를 통해 기쁨을 느끼는 것을 나쁜 것이 아니니 할 수 있을 때 적당히 즐기라고 말한다. 이 이야기는 타락한 교회를 비판함과 동시에 인간의 욕망은 부끄러운 것이 아니라고 말한다. 한마디로 욕망에 충실하여 행복하다면 그것으로 충분하다는 의미이다.

철학자 조반니 피코 델라 미란돌라(Giovanni Picodella Mirandola)는 〈인간의 존엄성에 관한 연설〉을 통해 인간의 자유의지와 존엄성에 대해 이야

기한다. 그에 따르면 신은 인간에게 자유의지를 내려 주었고 자신의 운명에 책임지도록 만들었다. 따라서 인간은 자기 삶을 개척하고 행복하게 살 능력을 갖추고 있다. 한마디로 인간은 자신이 원하는 삶을 살아갈 수 있다는 의미이다.●

이렇듯 당대의 사상가들이 평범한 사람들의 삶에 관심을 기울이기 시작하면서 교회가 금기시했던 다양한 가치들이 새롭게 주목받기 시작한다. 이제 인간은 자신의 욕망에 충실하며, 자신의 의지에 따라서 모든 것이 될 수 있는, 오직 자신만이 자기를 구원할 수 있는 존재로 재탄생한다. 이것이 바로 르네상스가 바라본 인간의 존엄성이다. 이러한 시대적 배경 아래에서 자연주의 양식이 발달하는 것은 어쩌면 당연한 일일지도 모른다. 이제 예술은 중세의 기하학에서 좀 더 자연주의 쪽으로 중심을 옮기게 되고 그 속에서 르네상스 고전주의가 싹트게 된다.

## 레오나르도 다빈치의 회화론

레오나르도 다빈치(Leonardo da Vinci)는 화가이면서 조각가였고, 과학자이면서 기술자였으며 또한 발명가였다. 그는 세상의 모든 것에서 기쁨을

---

● 피코 델라 미란돌라, 《피코 델라 미란돌라》, 성염 옮김, 경세원.

느꼈다. 인간의 육체와 감정, 식물과 동물들, 흘러가는 물의 모습과 하늘에서 내리는 비까지. 그에겐 세상의 모든 자연 현상이 너무나도 신비롭고 재미있었다. 특히 그는 과학 지식을 동원하여 그림을 그리는 것으로 유명했다. 다빈치에게 예술과 과학은 본질적으로 차이가 없다. 그는 예술의 목표를 가시적 세계의 인식이라고 말한다. 쉽게 말해 자연을 있는 그대로 묘사해야 한다는 것이다. 자연을 잘 모방하기 위해 과학 지식을 통해 완벽한 기법을 만든다. 그는 진정한 창의력이란 현실을 잘 재현하기 위한 규칙을 발견하는 능력이라고 생각한다. 따라서 예술가는 현실을 함부로 왜곡하거나 교정해서는 안 된다. 가장 빛나는 예술은 대상과 완벽히 일치될 때이며, 예술에는 반드시 따라야 할 보편적 법칙이 있다. 르네상스 고전주의는 바로 이 법칙 때문에 절반의 자연주의와 절반의 기하학이 균형을 이루게 된다.

다빈치는 회화야말로 대상과 완벽하게 일치할 수 있는 최고의 예술이라고 생각한다. 하나의 그림 안에는 원근법, 해부학, 생리학, 물리학에 이르는 다양한 과학 지식이 담겨 있기 때문이다. 최고의 예술적 성취는 평평한 종이 위에 완전한 3차원의 세계를 표현할 때이다. 이것은 직관적으로 되는 것이 아니라 원근법과 명암에 대한 이론적 통찰력이 필요한 일이다. 예를 들어 다빈치의 〈최후의 만찬〉을 살펴보자. 이 작품은 예수가 열두 명의 제자와 함께 만찬을 하는 장면을 표현했다. 제자들은 세 명씩 짝을 이뤄 네 개의 무리를 이루고 세 개의 창문을 뒤쪽에 배치하여 안정감을 준다. 각 인물의 옷이나 표정은 대단히 사실적이다. 제일 중요

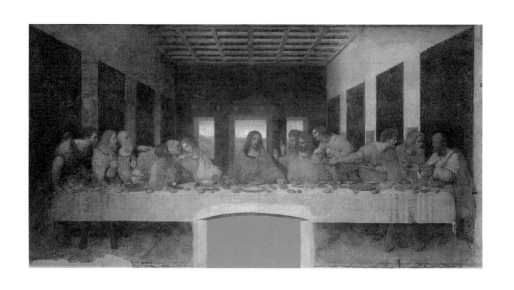

〈최후의 만찬〉
레오나르도 다빈치, 1495~1498년.

한 건 원근법이다. 예수의 머리를 소실점으로 잡아 공간의 깊이를 표현한다. 전체적인 분위기는 소란스럽다. 예수는 만찬 도중에 너희 중에 나를 배신할 자가 있다고 말하고, 제자들은 누가 스승을 배신할지를 놓고 설왕설래하는 중이다. 특히 예수 왼편에서 베드로가 예수에게 뛰어가듯 움직이는 바람에 그 아래로 유다가 식탁 쪽으로 밀쳐진다. 자연스럽게 유다는 등을 내보이면서 배신을 상징하게 된다. 이것이 바로 다빈치의 회화 연출 방식이다.

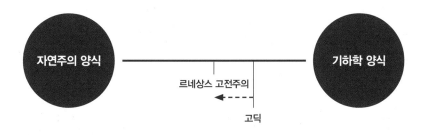

## 회화의 주인공이 된 인간

레오나르도 다빈치의 그림 중 가장 유명한 것은 아마도 〈모나리자〉일 것이다. 이 작품은 피렌체의 부호인 프란체스코 델 조콘도(Francesco del Giocondo)의 부인을 그린 작품이다. 그래서 이탈리아에서는 '라 조콘다(La Gioconda)'라고 부르기도 한다. 이 작품이 특별한 이유는 평범한 사람

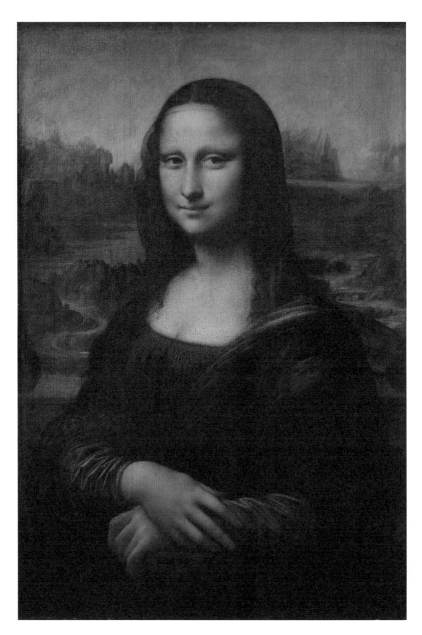

〈모나리자〉

레오나르도 다빈치, 1503~1506년.

을 대상으로 그렸기 때문이다. 중세에는 예수나 성인의 모습만이 예술의 대상이 될 수 있었고 평범한 사람을 묘사하는 것은 예술적 가치가 없었다. 하지만 다빈치는 모나리자를 통해 인간을 위대한 예술로 끌어들인다. 〈모나리자〉가 유명해진 가장 큰 이유는 미소 때문일 것이다. 중세의 예술에서 인간의 감정을 표현한다는 것은 굉장히 불경한 일이다. 따라서 표정 자체가 존재하지 않는다. 하지만 르네상스 시대에는 감정을 적극적으로 담아내기 시작한다.

인간을 향한 관심은 기독교 미술에도 큰 변화를 불러온다. 과거 중세 예술에서 예수와 성모는 신격화된 모습으로 표현된다. 만약 성모를 표현하기 위해 평범한 사람을 모델로 내세운다면 이건 신성모독이 되기 때문이다. 하지만 르네상스 시대에는 예수와 성모 모두가 평범한 인간의 모습으로 나타난다. 다빈치의 〈바위산의 성모〉나 라파엘로(Raffaello Sanzio)의 〈초원의 성모〉를 보자. 성모라는 제목을 붙이지 않았다면 그냥 아이를 낳은 아낙으로만 보인다. 특히 초원의 성모는 목과 어깨를 다 드러내고 있다. 과거의 성모는 온몸을 옷으로 꽁꽁 감싸고 있었을 것이다. 하지만 이젠 자유롭게 어깨선을 드러내도 문제가 되지 않는다. 더불어 예수와 성모 주변의 후광도 사라졌으며 아기 예수는 절대자라기보다는 귀여운 아이에 불과하다.

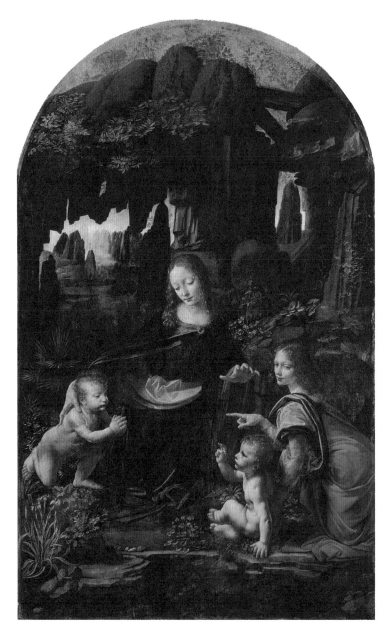

〈바위산의 성모〉

레오나르도 다빈치, 1483년.

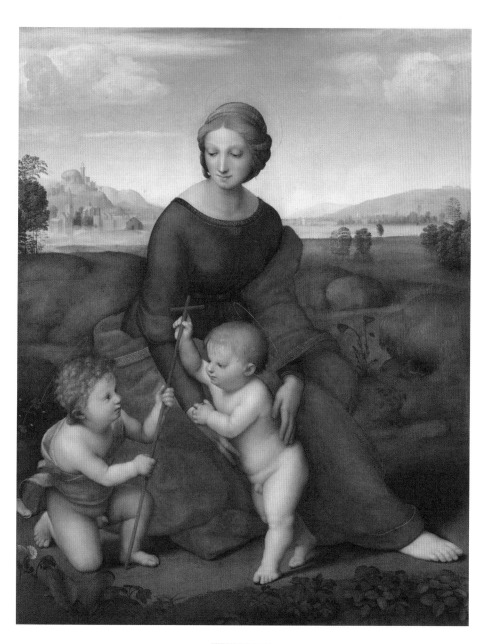

〈초원의 성모〉
라파엘로 산치오, 1506년.

# 빛의 효과

르네상스 시대라고 하여 신에게서 완전히 벗어난 시대는 아니다. 그들에게 기독교라는 종교는 우리의 유교와 같은 것이기 때문이다. 따라서 플로티노스의 빛은 여전히 중요하다. 과거 중세에는 빛을 표현하기 위해 모자이크나 스테인드글라스에 의존하였다. 재료의 성질을 적극적으로 활용했다고 생각하면 된다. 반면 르네상스의 빛은 명암을 통해서 드러낸다.

다빈치의 〈바위산의 성모〉를 다시 살펴보자. 다빈치는 성모를 그리기 위해 어두운 바위산을 배경으로 삼는다. 컴컴한 산 아래에서 얼굴에 빛을 받은 인물들이 등장한다. 성모의 옷과 아기 예수의 등은 어둠 속에 묻혀 잘 보이지 않지만, 얼굴만큼은 확실하게 빛난다. 이런 기법을 두고 스푸마토(sfumato) 기법이라고 부른다. 연기처럼 사라진다는 뜻으로 물체의 윤곽선을 마치 안개처럼 사라지게 만드는 방식이다. 다빈치는 굳이 표현할 필요가 없는 부분은 윤곽선을 없애 어두운 배경 속으로 묻어 버리고 반대로 적극적으로 드러낼 필요가 있는 부분은 빛을 받게 하여 환하게 표현한다. 이렇게 르네상스의 빛은 회화 기법으로 다시 태어난다.

# 미켈란젤로의 눈의 판단

미켈란젤로(Michelangelo Buonarroti)는 많은 부분에서 다빈치와 생각이

달랐다. 그는 예술에 반드시 따라야 할 보편적 법칙은 없다고 말하며, 법칙이 아닌 '눈의 판단'을 따라야 한다고 말한다. 눈의 판단이란 자신만의 구체적인 생각과 감각을 말한다. 더불어 미켈란젤로에게 아름다움이란 예술가의 내면에 존재하는 것이기 때문에 내면의 형상을 토대로 그림을 그리고 조각을 한다. 따라서 진정한 예술은 자연을 있는 그대로 모방하는 것이 아니라 내면의 아름다움을 실현하는 것이다.

미켈란젤로와 관련해선 재미있는 일화가 전해진다. 교황 율리우스 2세(Julius II)가 자신의 영묘를 건축해 달라고 부탁한다. 당시 막강한 권력을 휘두르던 교황들은 파라오처럼 자신이 묻힐 무덤을 짓곤 했었다. 미켈란젤로는 교황의 제안을 받아들이고 묘지에 쓸 석재를 고르기 위해 킬라 채석장으로 향한다. 그런데 그는 그곳에서 쓸 만한 돌을 고르느라 무려 6개월을 보내 버린다. 너무 긴 시간을 기다리던 교황은 영묘의 일을 잊어버린다. 성 베드로 대성당의 신축에 더 마음이 끌렸기 때문이다. 이때 교황은 미켈란젤로에게 다른 일을 부탁한다. 시스티나 예배당의 천장이 비어 있으니 그곳에 그림을 그려 장식을 해 달라는 것이었다. 이때 만들어지는 작품이 〈천지창조〉이다.

이 이야기에서 눈여겨볼 부분은 6개월 동안 돌을 골랐다는 사실이다. 왜 그는 이토록 긴 세월 동안 돌을 골랐을까? 그건 그의 독특한 생각 때문이다. 미켈란젤로는 돌덩이 안에 조각할 형상이 이미 들어 있다고 생각한다. 그에게 조각이란 형상을 새기는 것이 아니라 쓸데없는 부분을 제거하여 돌 안에 갇힌 형상을 끄집어내 주는 작업이었다. 그러니 형상

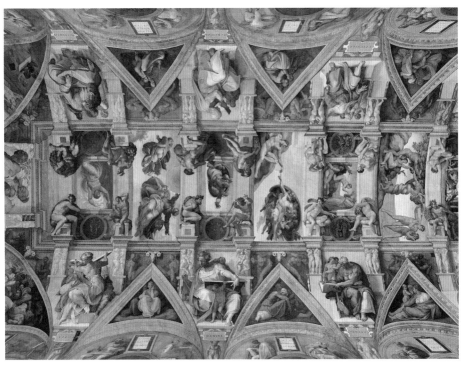

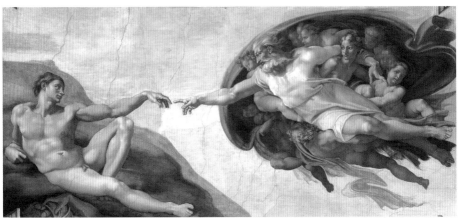

**〈천지창조〉(위)와 〈천지창조〉의 한 부분(아래)**

미켈란젤로 부오나로티, 1508~1512년.

이 들어 있는 돌을 찾기 위해 그 긴 시간을 허비한 것이었다. 이러한 미켈란젤로의 생각은 아리스토텔레스의 철학과 많은 부분에서 닮아 있다.

## 신체의 아름다움

중세의 예술가들은 인간의 신체를 부정적으로 바라보았다. 플로티노스의 신플라톤주의에서 말하듯 신체는 빛에서 가장 멀리 떨어진 것이기에 빛으로 나아가는 데 방해가 될 뿐이다. 따라서 구원을 위해선 신체에 깃드는 욕망과 감정 따위를 멀리해야 한다. 반면 르네상스의 예술가들은 신체의 아름다움을 적극적으로 드러내고자 하였다. 특히 미켈란젤로는 묘사할 가치가 있는 것은 오로지 신체뿐이라고 생각한다. 그리고 신체의 완벽함은 조각을 통해서만 드러난다. 신체 이외의 사물이나 자연 풍광 따위는 전혀 중요하지 않았다. 오로지 인간의 몸을 통해서만 아름다움과 역동성을 표현한다. 이러한 생각이 가장 잘 담겨 있는 작품이 〈천지창조〉와 〈최후의 심판〉, 그리고 조각상 〈다비드〉이다.

〈다비드〉는 건장한 청년의 모습으로 만들어진다. 그는 해부학적 지식을 토대로 근육이 보여 주는 아름다움을 뽐낸다. 표현력이 극도로 발전하여 그는 손톱과 손가락 관절의 주름까지도 섬세하게 조각상에 담아낸다. 〈최후의 심판〉은 시스티나 예배당을 장식하는 그림인데 엄청난 수의 등장인물이 그려졌으며 거의 대부분 나체로 그려진다. 특히 예수와

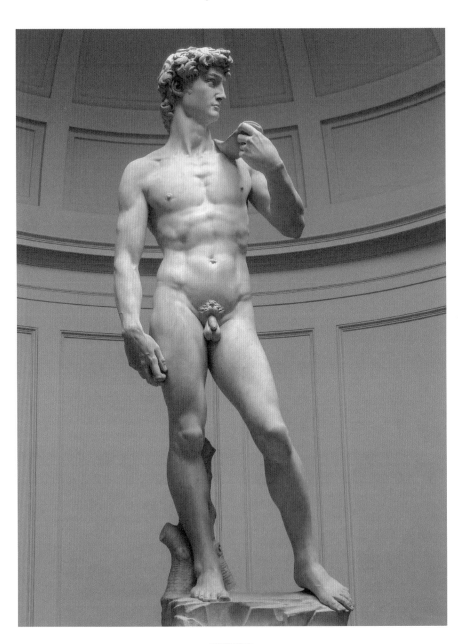

〈다비드〉
미켈란젤로 부오나로티, 1501~1504년.

### 〈최후의 심판〉
미켈란젤로 부오나로티, 1536~1541년.

성모까지도 나체로 등장하자 당시 교황과 고위 성직자들은 미켈란젤로를 비난하였다. 고위 성직자들은 성기만이라도 가려 달라고 요청하였지만 미켈란젤로는 이를 거절하였다.

미켈란젤로는 천지가 창조될 때 신의 모습을 본떠 인간을 만들었기 때문에 나체야말로 신의 아름다움에 가장 가깝다고 생각했다. 인간의 신체야말로 신을 닮은 가장 고귀하고 아름다운 존재라는 것이다. 하지만 교회는 이런 생각을 받아들일 수 없었고 결국, 미켈란젤로가 죽은 이후 그의 제자를 시켜 옷을 입히는 수정 작업을 한다.

## 함께 보면 좋은 책

- 블라드슬로프 타타르키비츠, 《타타르키비츠 미학사》 3권, 손효주 옮김, 미술문화
- 아르놀트 하우저, 《문학과 예술의 사회사》 2권, 백낙청 · 반성완 옮김, 창비
- 임영방, 《이탈리아 르네상스의 인문주의와 미술》, 문학과지성사(절판)
- 조반니 보카치오, 《데카메론》, 장지연 옮김, 서해문집
- 하인리히 뵐플린, 《르네상스의 미술》, 안인희 옮김, 휴머니스트

# 13 바로크

1500년경~1700년경

# 두 개의 교회가 불러온 혼란

1515년 교황 레오 10세(Leo X)는 성 베드로 성당의 건축을 위해 면죄부를 판매한다. 당시 교회는 면죄부를 팔면서 정말 기가 찬 소리를 했다. 면죄부를 구입한 사람만이 구원받을 수 있고 구입하지 않은 사람은 무조건 지옥으로 떨어진다는 말이었다. 심지어 이미 죽은 사람도 면죄부를 사면 곧바로 지옥에서 탈출하여 천국으로 갈 수 있다고 말한다. 돈으로 구원을 살 수 있다는 생각은 엄청난 논란을 불러오게 되고 독일의 사제 루터(Martin Luther)는 타락한 교회를 상대로 아흔다섯 개의 반박문을 붙인다. 종교개혁의 시작이다. 당시 종교개혁은 타락한 교회에 대한 도전이었고 이를 기점으로 교회는 두 개로 완전히 분열된다.

## 오로지 신의 말씀만이 중요하다

루터는 오직 성경으로만 신을 섬길 것을 요구한다. 사실 누구도 신을 본 적은 없다. 신은 오직 말씀으로 인간에게 나타날 뿐이다. 따라서 신의 말씀이 적힌 성경이 제일 중요하다. 인간은 오직 믿음으로 신의 말씀을 따라야 한다. 복잡한 스콜라 교리는 아무런 쓸모가 없다. 오로지 믿음만이 유일한 의미를 가진다. 신 앞에선 모든 인간이 동등하다. 그 어떤 위계질서도 없고 심지어 사제를 통한 고해성사도 부정한다.

루터는 예술에 대해서 특별히 견해를 드러내지는 않는다. 그는 종교화나 고딕 교회 내부에 있는 스테인드글라스의 아름다움에 대해선 단 한 번도 말하지 않았다. 그러나 당대 유명한 화가인 뒤러(Albrecht Dürer)나 루카스 크라나흐(Lucas Cranach)는 루터와 밀접한 친분을 맺었고, 특히 크라나흐는 루터의 생각을 옹호하는 그림을 여럿 남긴다. 먼저 〈교회의 진실과 거짓〉을 보자. 중심 기둥의 왼쪽에는 루터가 성서를 펼쳐 놓고 설교하고 있으며 오른쪽에는 악마의 영을 받은 수도사가 성서 없이 설교하고 있다. 오른쪽 아래에선 교황이 면죄부를 팔고 있다. 타락한 가톨릭과 오로지 성서만을 중요시하는 개신교를 나란히 배치하여 개신교의 정당성을 주장하는 작품이다.

〈교회의 진실과 거짓〉

루카스 크라나흐, 1547년.

## 르네상스 미술의 형식화

16세기는 두 개의 교회로 인해 불안과 혼란으로 가득 찬 시대였고 신교도와 구교도 간의 피비린내 나는 싸움은 눈 뜨고 못 볼 정도로 잔혹하였다. 이렇듯 타락한 교회가 스스로 분열해 버리니 자연스럽게 교회 권력은 약화되었고 그 틈을 타 왕권이 강화되어 절대 왕정 체제가 나타난다. 한때는 교회 권력이 너무 커서 왕을 파문시킬 수 있었음을 생각해 본다면 이것이 얼마나 큰 변화인지를 쉽게 알 수 있다. 이런 상황에서 새로운 예술 양식이 등장하는 건 어쩌면 당연한 일일지도 모른다.

먼저 르네상스 미술에 대한 반발이 시작된다. 당시 르네상스 미술은 수많은 거장의 영향 아래에서 형식적인 양식으로 굳어진다. 선배들의 걸작을 체계적으로 배우면 누구나 걸작을 만들 수 있다고 생각했을 정도였다. 학교에서는 대가들의 방식을 마니에라(maniera)라고 부르며 그것만을 반복해서 가르친다. 아무런 변화 없이 틀에 박힌 방식을 사용하여 비슷한 그림만 그리는 현상이 발생한 것이다.

르네상스의 거장들이 자연을 관찰하였다면 그 제자들은 스승이 남긴 그림 자체를 관찰하고 모방한다. 레오나르도 다빈치의 제자였던 체사레 다 세스토(Cesare da Sesto)가 그린 〈레다와 백조〉는 다빈치의 작품을 똑같이 모사한 것이다. 스승의 그림을 똑같이 재현할 때 걸작 취급을 받았기 때문에 이런 작품이 남게 된 것이다. 우리는 흔히 '매너리즘에 빠지다'라는 표현을 사용하는데, 바로 매너리즘의 어원이 마니에라이다.

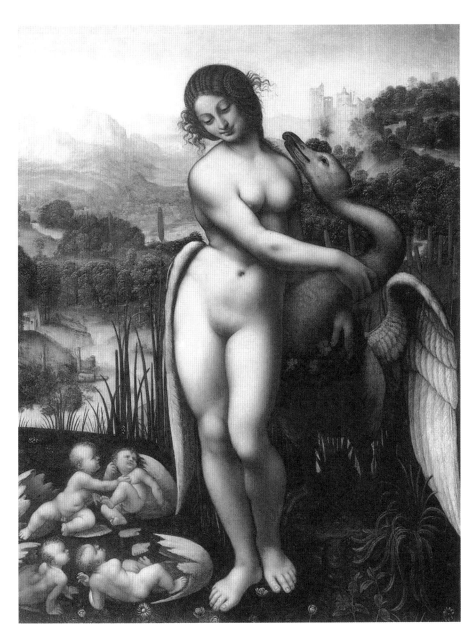

**〈레다와 백조〉**
체사레 다 세스토, 1505~1510년.

# 매너리즘 미술

하지만 지금 사용되는 매너리즘이라는 말의 부정적인 어조와 달리 매너리즘(Mannerism) 미술은 르네상스의 권위에서 벗어나려는 흐름으로 볼 수 있다. 모든 화가가 마니에라만을 익혀 르네상스 대가들과 똑같은 그림만 그리다 보니 자신만의 차별성을 드러낼 수 없었다. 그래서 몇몇 화가들은 자신만의 방식으로 변화를 꾀하기 시작한다. 르네상스가 중요시했던 구도, 조화, 균형 따위의 가치를 전부 무너뜨리는 것이다. 그래서일까? 매너리즘 미술은 상당히 인위적이고 부자연스럽다. 복잡한 구성, 왜곡된 비례, 불안한 심리적 태도까지 가미하여 기존의 양식에서 벗어나고자 한다. 매너리즘 미술은 자연의 재현보다는 내면 감정의 표현에 더 관심이 더 많은 것으로 보인다. 예술을 위한 예술이 처음으로 등장한 순간인 셈이다.

초기 매너리즘 화가인 폰토르모(Jacopo Pontormo)도 처음에는 다빈치의 화풍을 배우고 익히지만 이내 자신만의 스타일을 추구하게 된다. 〈십자가에서 내려지는 예수〉를 보면 예수의 축 늘어진 몸과 기절할 듯한 마리아, 이를 부축하는 사람들로 무질서하게 채워져 있다. 르네상스에서 중요시한 사실적인 공간의 조화와 균형은 온데간데없고 도리어 비현실적인 공간만이 가득하다. 특히 등장인물들은 하나같이 어딘가 혼이 나간 듯 눈에 초점이 없다. 그림의 주제가 가지는 경건함은 전혀 느껴지지 않는다. 특히 눈여겨볼 부분은 화려한 색상이다. 왜 이토록 다채로운 색상

〈십자가에서 내려지는 예수〉
자코포 다 폰토르모, 1526~1528년.

을 사용하였을까? 첫 번째 이유는 특유의 몽환성을 부여하기 위해서이고 두 번째 이유는 시선의 분산 때문이다. 이 작품을 보면 시선을 어디에다 두어야 할지 모를 만큼 산만하다. 시선이 그림 전체를 회전하며 살펴보도록 그려진 것이다. 상당히 산만한 구성 방식인데, 이와 달리 바로크 양식의 회화에서는 한 지점에 시선이 정확히 고정된다.

파르미자니노(Parmigianino)의 〈목이 긴 성모〉는 매너리즘 미술의 가장 전형적인 작품이다. 일단 성모의 묘사가 너무나 기이하다. 르네상스 미술과는 달리 뱀처럼 구불거리는 왜곡된 비례로 성모를 표현한다. 특히 충격적일 만큼 목을 길게 늘어트리는 방식은 파르미자니노라는 화가를 기억하게 하는 데 큰 일조를 한다. 성모의 품에 있는 아기 예수도 길게 늘여 괴이한 모습으로 등장한다. 어딘가 부자연스럽지만 우아하고, 극단적이지만 섬세하다. 이 작품은 크게 두 개의 사건으로 이루어진다. 하나는 성모와 여섯 명의 천사들이고 다른 하나는 오른쪽 아래에 있는 성 히에로니무스(St. Eusebius Hieronymus)이다. 르네상스 미술은 하나의 그림에 단일한 공간과 시점 그리고 하나의 사건을 담아내는 경우가 많았다. 그런데 이 작품은 두 개의 공간과 두 개의 사건을 하나의 화폭에 그려낸다.

피렌체에서 시작된 매너리즘 미술은 저 멀리 스페인에서도 발견된다. 엘 그레코(El Greco)는 종교적인 주제를 많이 다루었는데 20세기 초의 표현주의와 아주 많이 닮아 있다. 왜곡된 형태와 강렬한 색채, 어딘지 알 수 없는 기이한 배경을 주로 사용한다. 특히 어지러운 윤곽선을 적극적으로 사용하여 인간의 내면세계를 적극적으로 표출한다. 〈요한묵시록의

〈목이 긴 성모〉

파르미자니노, 1534~1540년.

〈요한묵시록의 다섯 번째 봉인의 개봉〉
엘 그레코, 1608~1614년.

다섯 번째 봉인의 개봉〉은 왜곡된 비례와 구불거리는 형상, 그리고 구름이 가득 낀 어두운 하늘 아래에서 상당히 몽환적이고 신비로운 느낌을 자아낸다. 특히 기괴한 배경은 환상 속에 있는 듯한 분위기를 자아낸다.

## 바로크 예술

바로크(Baroque)라는 용어는 크게 두 가지 의미로 사용된다. 첫 번째는 17세기에 만들어진 예술이라는 시기적 의미를 가지며, 두 번째는 고전주의에 대항하는 역동적이고 격정적인 그림이라는 의미를 가진다. 먼저 용어의 사용을 정확하게 정리해야 한다. 이탈리아에서 발전한 바로크 양식은 두 번째 의미가 중심이 되고 첫 번째 의미가 덧붙는다. 반면 프랑스에서 발전하는 푸생(Nicolas Poussin)의 고전적 바로크 같은 경우는 첫 번째의 의미만을 가지는 것으로 이해해야 한다.

17세기 바로크 양식은 먼저 이탈리아 로마를 중심으로 발전한다. 그 이유는 종교개혁 때문이다. 종교개혁파는 오로지 신의 말씀만 중요시하고 교회 그림은 우상숭배에 불과하다고 여긴다. 따라서 개신교에게 예술은 하등 쓸모없는 것에 불과하였다. 반면 가톨릭은 개혁의 이상을 회화로 표현하고자 한다. 처음에는 매너리즘 미술과 손을 잡았다. 신비롭고 몽환적인 분위기가 대중에게 어필하기 좋았기 때문인데, 지나치게 왜곡된 신체가 문제였다. 아무래도 파르미자니노의 〈목이 긴 성모〉 같

은 그림은 성모의 권위를 지나치게 약하게 만들기 때문이다. 가톨릭 교회가 원한 것은 자신들의 실추된 권위를 회복하는 것이다. 그들은 성서의 주제를 풍부한 감정과 극적인 연출로 표현하길 원했다. 그래서 다른 형태의 미술 양식과 손을 잡게 되었고 이때 바로크 양식이 발전한다.

## 뵐플린의 분석

스위스 출신의 미술사가 하인리히 뵐플린(Heinrich Wölfflin)은 르네상스 미술과 바로크 미술의 차이점을 총 다섯 가지로 설명한다. 첫 번째는 선적인 것에서 회화적인 것으로의 변화이다. 르네상스 회화는 선적이다. 대상의 윤곽선이 뚜렷하여 배경과 명확하게 구분되어 촉각적이다. 반면 바로크 회화는 윤곽선이 뚜렷하지 않고 희미하며 종종 사라지기도 하는 특징을 가진다. 먼저 보티첼리(Sandro Botticelli)의 〈비너스의 탄생〉을 보자. 르네상스를 대표하는 이 작품은 매우 뚜렷한 윤곽선을 보여 준다. 마치 손으로 선을 만질 수 있을 것 같은 느낌이다. 반면 바로크의 대표 화가 루벤스(Peter Paul Rubens)의 작품은 완전히 다르다. 루벤스의 〈십자가에서 내려지는 예수〉를 살펴보자.《플랜더스의 개》에서 네로가 죽어 가며 보았던 바로 그 작품으로 예수가 십자가에서 내려지는 과정을 그린 것인데, 마치 조명을 비추듯 예수만 밝게 처리하고 주변 사람들은 어둠 속에 섞어 놓아 윤곽선이 사라져 버린다. 이런 방식은 관람자의 시선을 예수

〈비너스의 탄생〉
산드로 보티첼리, 1486년.

**〈십자가에서 내려지는 예수〉의 일부**
페테르 파울 루벤스, 1612~1614년.

에게만 집중되도록 하는 효과가 있다.

　두 번째는 평면에서 깊이로의 변화이다. 르네상스 회화는 평면적이다. 인물들을 나란히 배치하는 경우가 많다. 반면 바로크 회화는 깊이를 강조한다. 쉽게 말해 앞에 서 있는 사람과 뒤에 서 있는 사람 사이의 깊이를 정확히 전해 준다. 보티첼리의 〈비너스의 탄생〉을 보면 등장인물들이 같은 깊이로 표현되어 있음을 쉽게 알 수 있다. 또 다른 르네상스 화가인 티치아노(Vecellio Tiziano)의 〈이삭의 희생〉은 아들의 목을 치려는 아브라함의 모습을 담고 있는데 이 작품 역시 아브라함, 이삭, 천사 사이에 깊이의 차이가 느껴지지 않는다. 다만 〈이삭의 희생〉 같은 경우는 역동적인 동작이 눈에 띄는데 이는 바로크 화가들에게 많은 영감을 준다. 반면 루벤스의 작품은 인물들 간의 공간적 깊이가 정확하게 묘사되어 있음을 알 수 있다. 쉽게 말해 누가 뒤에 있고 누가 앞에 있는지 정확하게 묘사되어 있다는 의미이다.

　세 번째는 폐쇄적 형태에서 개방된 형태로의 변화이다. 르네상스 회화는 대상들이 안정적인 구도를 통해 화폭 안에서 주제가 완결되는 형태를 보여 준다. 예를 들어 라파엘로의 〈아테네 학당〉(7장 참조)은 둥근 반원의 바깥에서 학당 안쪽을 바라보는 형태이다. 공간이 고정되어 화폭 바깥으로 확장될 수 없다. 보티첼리의 〈비너스의 탄생〉도 화폭 바깥에 대한 상상은 전혀 이루어지지 않는다. 화폭 안에서 주제가 완결되는 것이다. 반면 바로크 회화는 그림이 완결되지 못한 채 화폭 바깥으로 열린 형태이다. 루벤스의 〈십자가에 올려지는 예수〉를 살펴보자. 그림의

〈이삭의 희생〉
베첼리오 티치아노, 1542~1544년.

**〈십자가에서 올려지는 예수〉의 일부**
페테르 파울 루벤스, 1610년.

오른편엔 십자가를 세우려는 사람들이 있고 왼편엔 십자가에 매달린 예수를 바라보는 사람들이 있다. 양쪽 모두 화폭 안에서 완결되지 못한 채 그 너머가 있는 것처럼 그려져 있다. 이것이 바로 완결되지 못한 개방적인 회화이다.

네 번째는 다원적 통일성에서 단일적 통일성으로의 변화이다. 르네상스 회화는 등장인물 모두가 정확히 구분된다. 미켈란젤로의 〈최후의 심판〉(12장 참조)을 보면 정말 많은 인물이 등장하지만, 모두가 정확히 구분되고 나름의 임무를 수행한다. 쉽게 말해 〈최후의 심판〉에 등장하는 모든 인물은 나름의 메시지를 각각 전달한다고 보면 된다. 예를 들어 하단에는 지옥과 연옥, 위쪽으로는 천국과 그리스도가 배치된 식으로 각 부분이 완전한 독립성을 가지지만, 크게 보면 각 부분이 조화롭게 최후의 심판이라는 통일성을 이룬다. 이것이 다원적 통일성이다. 반면 바로크 회화는 단일성이 특징이다. 등장인물들은 독립성을 가지지 못한 채 오로지 하나의 주제에 녹아들어 통일성을 이룬다. 앞서 살펴본 루벤스의 두 작품은 십자가에 걸리는 예수와 십자가에서 내려지는 예수라는 주제를 가지고 있다. 등장인물들은 이 주제에 완전히 녹아들 뿐, 각자가 독립적으로 다른 의미를 전달하지는 못한다.

다섯 번째는 대상에 대한 명료성에서 불명료성으로의 변화이다. 르네상스 회화는 뚜렷한 형태로 그려진다. 단 한 치도 모호하게 그려지는 것은 없다. 모든 등장인물과 배경은 뚜렷한 모습을 가지고 있다. 반면 바로크 회화는 불명료하게 그려진다. 형태들이 온전한 모습을 갖출 필요

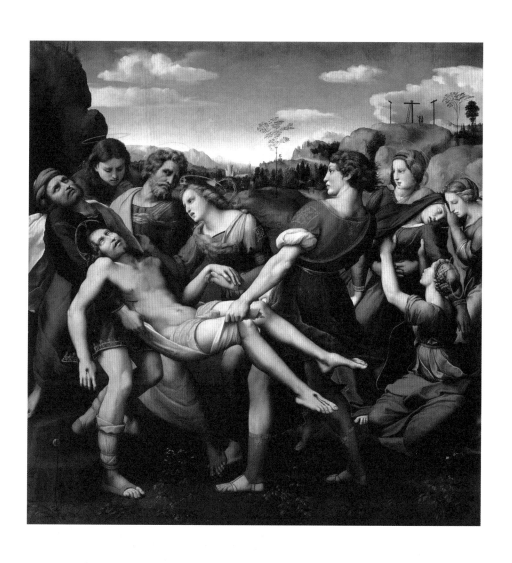

〈그리스도의 매장〉

라파엘로 산치오, 1507년.

〈그리스도의 매장〉

카라바조, 1602~1603년.

가 없고, 주제와 관련된 본질적인 부분만 잘 드러낼 수 있으면 충분하다. 예를 들어 라파엘로와 카라바조의 예수의 매장이라는 주제의 그림을 동시에 살펴보자. 라파엘로의 그림은 예수의 매장이라는 주제와 함께 주변 배경, 등장인물의 옷자락 하나까지도 아주 명료하게 묘사되어 있다. 반면 카라바조(Caravaggio)의 〈그리스도의 매장〉은 완전히 다르다. 예수를 매장한다는 주제에만 집중하여 배경의 묘사는 완전히 무시한다. 오로지 인물에게만 빛을 비추어 행위 그 자체만을 부각할 뿐이다.

　카라바조의 〈홀로페르네스의 목을 치는 유디트〉도 크게 다를 것은 없다. 유디트(Judith)는 이스라엘의 아름다운 여성으로 아시리아가 쳐들어오자 그녀는 적진에 뛰어들어 사령관인 홀로페르네스(Holofernes)의 환심을 얻고 술을 마시게 한다. 그리고 술에 취한 그의 목을 잘라 유대 민족을 구한다. 카라바조는 이야기가 담고 있는 주제에만 집중하여 주변의 배경은 무시한 채 목을 자르는 장면만을 보여 줄 뿐이다. 특히 카라바조는 빛에 대한 발상의 전환을 불러온다. 과거에는 찬란한 빛을 보완하기 위해 어둠을 사용하였다면 카라바조는 어둠 속에서 한 줄기의 광채를 부여하여 극적인 효과를 끌어낸다. 빛과 어둠의 대비 효과를 극단적으로 밀어붙여 역동성을 부여하는 것이다.

⟨홀로페르네스의 목을 치는 유디트⟩
카라바조, 1598년.

## 함께 보면 좋은 책

- 블라드슬로프 타타르키비츠, **《타타르키비츠 미학사》** 3권, 손효주 옮김, 미술문화
- 아르놀트 하우저, **《문학과 예술의 사회사》** 2권, 백낙청 · 반성완 옮김, 창비
- 임영방, **《바로크》**, 한길아트
- 하인리히 뵐플린, **《르네상스의 미술》**, 안인희 옮김, 휴머니스트
- 하인리히 뵐플린, **《미술사의 기초개념》**, 박지형 옮김, 시공아트

# 14   고전적 바로크

1600년경~1800년경

# 알프스 너머의 새로운 변화

바로크 양식은 알프스를 넘어 프랑스로 전해진다. 하지만 프랑스의 바로크는 조금 다른 형태로 발전한다. 가장 큰 이유는 정치적 대립 때문이었다. 바로크 예술은 이탈리아를 비롯하여 스페인과 오스트리아의 합스부르크 왕조의 취향을 많이 따르고 있었다. 그런데 당시 프랑스는 이들과 사이가 상당히 좋지 않았다. 이런 상황에서 그들의 취향을 따른 예술을 모방한다는 것은 자존심이 허락하지 않는, 결코 있을 수 없는 일이었을 것이다.

17세기 당시 프랑스는 절대 왕정의 토대가 단단해지고 있던 시점으로 국가의 통합을 위해 새로운 철학과 프랑스만을 위한 예술을 장려하고 있었다. 그래서 루이 14세(Louis XIV)는 강력한 왕권을 바탕으로 베르사유 궁전을 건설하고 궁정 미술을 발전시킨다. 루이는 웅장하면서도 약간은 수수한 양식을 선호하였다. 그래서 프랑스만의 독특한 고전적 바로크 양식이 등장하였고 루이 14세의 치세(1651~1715) 동안 프랑스의 주요 양식으로 자리 잡는다. 이를 두고 고전적 바로크 양식이라 부른다.

# 근대 철학의 아버지 데카르트

근대 철학의 아버지로 알려진 데카르트(René Descartes)는 합리주의의 대명사이다. 데카르트는 방법적 회의를 통해 그간의 모든 진리를 의심하고 확실한 진리를 찾고자 한다. 방법적 회의란 전능한 악마를 가정하여 생각할 수 있는 모든 것을 의심하는 것을 말한다. 예컨대 지금 내 앞에 있는 책이나 연필 같은 물건은 사실은 존재하지 않는데 악마가 존재하는 것처럼 속이고 있다고 방법적으로 회의하는 것이다. 이런 식으로 데카르트는 세상의 모든 것들을 의심한 끝에 "나는 생각한다. 고로 존재한다"라는 절대로 의심할 수 없는 명제를 발견한다. 이 명제는 나를 중심에 놓고 생각하는 근대적 주체의 선언을 의미한다.

데카르트는 의심할 수 없는 명증(évidence)한 지식으로 수학과 기하학을 든다. 그는 수학과 기하학을 두고 '명석(clara)'하면서 '판명(distincta)'하다고 말한다. 명석은 의심할 여지없이 분명한 인식을 말하고, 판명은 다른 것과 확실히 구별되는 인식을 말한다. 그럼 감정이나 상상 같은 것은 어떠할까? 이런 것들은 모호하고 불확실한 성격을 가진다. 이런 것을 두고 '명석(clara)'하지만 '혼연(confusa)'하다고 표현한다. 예컨대 봄날에 벚꽃을 보면 절로 아름답다는 생각이 들지만 아름다움이란 무엇이냐고 묻는다면 대답하기 힘들다. 쉽게 말해 어떤 대상이 아름다운 건 알겠지만 아름다움의 뚜렷한 개념은 알 수 없다는 의미이다. 합리주의의 입장에서 명석 혼연한 것은 권할 만한 것이 아니다. 따라서 합리적 이성은 감

각적인 예술보다는 이성적이고 규범적인 형태의 예술을 선호할 수밖에 없다. 바로 고전주의이다. 고전주의야말로 기하학적으로 설명하기 쉬운 명석 판명한 형태를 가지고 있기 때문이다. 이렇듯 프랑스의 고전적 바로크가 보여 주는 균형 감각은 데카르트 철학과 밀접한 연관성이 있다.

## 고전적 바로크

우리가 흔히 알고 있는 바로크에 대한 생각은 뵐플린의 분석에서 시작된 것이다. 그러나 뵐플린의 개념으로 모든 바로크 예술을 설명할 수는 없다. 이탈리아의 바로크는 설명이 잘 되지만 프랑스의 고전적 바로크 같은 경우에는 아예 맞지 않는다. 따라서 바로크는 지역적으로 분리해서 이해할 필요가 있다. 즉 이탈리아의 바로크와 프랑스의 고전적 바로크는 17세기 회화라는 시대적 의미를 공유하고 있을 뿐, 완전히 다른 형태의 스타일이다. 프랑스와 네덜란드의 바로크는 합리주의의 영향으로 인한 고전주의 양식으로 보아야 한다.

고전적 바로크에서 가장 유명한 인물은 푸생이다. 그는 프랑스 고전주의의 시조이자 모범 같은 인물이다. 그런데 푸생은 일생의 대부분을 로마에서 보낸다. 바로크 미술이 기세를 떨치던 이탈리아에서 그리스 고전주의를 추구한 것이다. 주로 그리스 신화와 성경 같은 고전적인 주제를 다루었으며, 주제뿐만 아니라 엄격한 균형·조화·비례를 따르고자

했다. 특히 푸생은 그림을 통해 교훈을 전달하는 데 중점을 둔다. 그림 속 이야기를 통해 어떤 의미를 전달하는 것이다.

〈계단 위의 성 가족〉을 보자. 이 작품은 화폭 안에서 이야기가 완결되는 형태이며 뚜렷한 윤곽선이 눈에 띈다. 등장인물들도 같은 깊이로 표현된다. 뵐플린의 분석은 이 작품에 전혀 적용되지 않는다. 그렇다고 바로크의 양식에서 완전히 벗어난 것도 아니다. 〈사비니 여인들의 납치〉는 로마의 군인들이 사비니 여성들을 납치해 가는 모습을 담은 그림이다. 이 작품은 르네상스 미술처럼 윤곽선이 뚜렷하고 등장인물과 배경의 표현이 명료하며 빛과 어둠의 극단적인 대비도 보이지 않는다. 그런데 바로크처럼 이야기가 화폭 바깥으로 열려 있으며 등장인물들의 동작 또한 매우 역동적이다. 양자의 특징을 다 갖추고 있는 것이다. 이렇듯 고전적 바로크는 고전주의의 명료성과 단순성, 조화로움과 바로크의 역동성과 감정의 풍부함이 적절히 섞여 있다.

당대의 비평가들 사이에서는 푸생이 좋은지 루벤스가 좋은지를 놓고 말다툼이 많았다고 한다. 아무래도 합리성을 중시하는 사람은 고전주의적인 면모가 좋았을 테고, 감정을 좀 더 중시하는 사람은 바로크적인 면모가 좋았을 것이다. 이는 예술을 바라보는 관점이 취향의 문제로 바뀌고 있음을 보여 준다. 미적 취향에 대한 논의는 낭만주의에서 자세하게 다룰 것이다.

〈계단 위의 성 가족〉
니콜라 푸생, 1648년.

〈사비니 여인들의 납치〉
니콜라 푸생, 1634~1635년.

# 일상을 돌아보다

프랑스의 지방에서는 고전주의와 완전히 다른 미술이 등장한다. 그중 가장 유명한 사람은 르냉(Le Nain) 형제이다. 농촌에서 자란 3형제는 농민의 노동과 검소한 가정 그리고 시골의 일상적인 풍경을 주로 다루었다. 르냉 형제의 〈실내에 있는 농부의 가족〉을 보면 탁자를 중심으로 3대가 함께 앉아 있다. 과장된 행동은 전혀 찾아볼 수 없으며 단지 담담한 일상만이 있을 뿐이다. 미동조차 느껴지지 않는 정적인 분위기는 힘겨운 삶의 존엄과 가치를 드러내기에 적합하다. 르냉 형제의 〈달구지〉에는 삶의 고단함이 많이 느껴지지만, 전체적인 분위기는 매우 숭고하다. 꼭 종교적인 신성함이 아니더라도 소박한 사람들을 통해 숭고미를 드러내는 것이다.

네덜란드에서는 페르메이르(Johannes Vermeer)가 활동하고 있었다. 그는 네덜란드의 대표적인 장르 화가이다. 전통적인 사실주의에 바탕을 두고 원근법, 빛의 활용, 환각적인 기법을 이용한다. 페르메이르의 〈우유 따르는 여인〉이라는 작품에서는 바로크적인 과장된 몸짓은 전혀 찾을 수 없다. 그릇으로 떨어지는 우유를 자세히 묘사해 일상의 한 장면을 사진처럼 보여 준다. 르냉 형제의 작품들과 마찬가지로 아주 정적으로 표현되어 있어 마치 고결한 일을 하는 것 같은 느낌을 전한다. 이런 느낌이 드는 이유는 바로 빛 때문이다. 페르메이르의 빛은 바로크의 극적인 빛과 많이 다르다. 순수한 자연의 빛을 있는 그대로 드러내 익숙하고 자연스러운 느낌을 만들어 낸다. 더불어 빛이 전하는 따스한 느낌은 온화하

〈실내에 있는 농부의 가족〉
르냉 형제, 1640년.

〈달구지〉
르냉 형제, 1641년.

**〈우유 따르는 여인〉**
요하네스 페르메이르, 1660년.

면서 평화롭다.

## 내면의 세계를 관찰하다

네덜란드에서는 인간의 내면으로 눈을 돌리는 시도가 나타난다. 그중 가장 유명한 화가는 렘브란트(Rembrandt Harmenszoon van Rijn)이다. 그는 개인적으로 상당히 불행한 삶을 살았는데 그 경험 때문에 자신의 내면으로 시선을 돌렸다고 봐도 무방하다. 렘브란트는 상당히 많은 자화상을 남긴다. 1630년의 젊은 시절의 〈자화상〉을 보자. 아주 당당한 젊은이가 보인다. 모든 걸 손에 쥔 자신만만한 모습이다. 실제로 1632년에 렘브란트는 성공한 화가로서 엄청난 돈과 명성을 가지고 있었다. 값비싼 물건들과 화려한 저택을 살 만큼 돈이 많았다. 하지만 1642년에 그린 대작 〈야간순찰〉이 주문자에게 외면당하고 뒤이어 아내가 아들 티투스(Titus van Rijn)를 낳은 후 폐결핵으로 죽는다. 급기야 그림 주문이 없어지면서 파산하기에 이른다. 잘나가던 화가가 한순간에 망해 버린 것이다.

모든 것을 잃어버린 렘브란트는 자신의 내면으로 천착해 들어간다. 1652년의 〈자화상〉을 보면 고독에 빠진 한 남자가 보인다. 그의 얼굴에서는 더 이상 자신만만함을 찾아볼 수 없으며, 오히려 고독으로 가득 찬 내면의 깊이가 엿보인다. 젊은 시절 〈야간순찰〉을 그릴 때만 하더라도 전형적인 바로크 방식으로 빛을 처리했다면, 1652년 자화상에 보이는

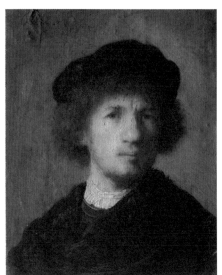

◀ 〈자화상〉
렘브란트 반 레인, 1630년.

▲ 〈자화상〉
렘브란트 반 레인, 1652년.

◀ 〈자화상〉
렘브란트 반 레인, 1665년.

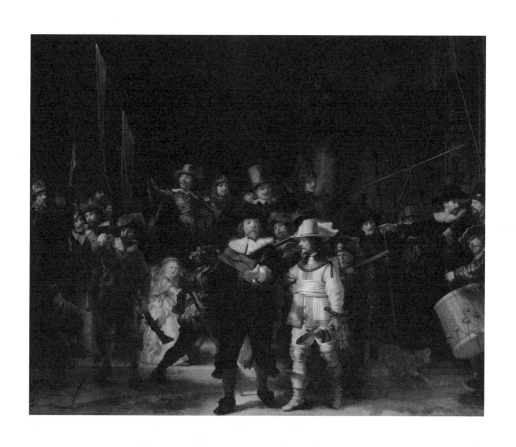

〈야간순찰〉
렘브란트 반 레인, 1642년.

〈돌아온 탕자〉
렘브란트 반 레인, 1669년.

빛의 처리는 인간의 깊은 내면을 끌어내는 완숙한 경지를 보여 준다. 렘브란트의 불행은 1649년 새로운 여인 헨드리케(Hendrickje Stoffels)를 만나면서 끝나는 듯했으나 1663년 헨드리케가 세상을 떠나고 뒤이어 1668년 아들 티투스마저도 죽음을 맞이한다. 그리고 1년 뒤 1669년 렘브란트도 쓸쓸하게 눈을 감는다. 1665년에 그린 초상화에는 힘든 삶을 견뎌낸 노인의 모습이 담겨 있다. 마치 모든 걸 초월한 듯 희미한 미소를 띠고 있는 노인을 보고 있자면 과연 삶이란 무엇인가에 대한 생각이 자연스레 떠오른다.

그는 세상을 떠나기 직전 〈돌아온 탕자〉라는 마지막 작품을 남긴다. 성경 〈누가복음〉 15장 11~32절에 나오는 이야기를 주제로 담았다. 아버지의 재산 가운데 자기 몫을 가지고 떠난 아들이 모든 것을 다 잃고 다시 돌아왔을 때 아버지는 따뜻하게 반겨 주었다는 내용이다. 아버지와 아들을 비추는 빛은 부자의 내면 감정을 그대로 보여 준다. 아버지에게 죄송한 마음을 가진 아들과 그런 아들을 보듬어 주는 아버지의 따스함. 저 순간의 내면을 이토록 잘 표현한 작품도 없을 것이다.

## 로코코

1715년 루이 14세가 77세의 나이로 죽음을 맞이하고 증손자인 루이 15세(Louis XV)가 다섯 살의 나이로 왕위를 계승한다. 아직 너무 어린 나이

〈사랑의 축제〉
장 앙투안 와토, 1717년.

였기에 대고모부인 오를레앙(Philipp II Orleans) 공이 섭정을 맡는다. 오를레앙 공은 지나칠 정도로 쾌락을 추구했다. 섭정은 국가 운영에 전혀 관심이 없었고 되려 100여 명의 애첩을 두고 난교 파티를 즐겼다. 그의 지나친 방탕으로 인해 왕권은 점점 약해지기에 이른다. 왕권이 약해지면 반대급부로 신하들의 권력이 커지기 마련이다. 이렇게 17세기 후반 절대 군주제는 붕괴되고 귀족들의 영향력이 급속도로 커진다. 바로 이런 상황에서 로코코(Rococo) 양식이 발전한다.

절대 왕권 시절에는 베르사유 궁전과 같은 거대한 건축물과 화려한 예술품이 만들어졌다. 하지만 왕권이 약화되면서 대규모의 건축과 같은 화려한 예술 활동은 더 이상 진행하기 어려워진다. 대신 귀족들이 우아하면서 화려하고 향락적이면서 에로틱한 예술품을 소비하기 시작한다. 쉽게 말해 고전적 바로크가 왕실 예술이었다면 로코코는 귀족과 부르주아의 예술로서 전형적인 사교계 예술로 발전한 것이다.

와토(Jean-Antoine Watteau)는 주로 귀족들의 우아한 야외 연회 풍경을 많이 남겼다. 절대 권력이 유지되던 시절에는 엄격한 예의와 규칙을 따르며 연회를 즐겼다면 루이 15세 치세에는 야외에서 자유롭고 재미있게 연회를 즐기게 된다. 자연 풍경을 그리긴 했지만, 목가적인 느낌은 아니다. 그냥 오로지 우아한 연회를 위한 배경 정도의 느낌이다.

와토의 뒤를 이은 화가는 부셰(François Boucher)이다. 와토에게서 많은 것을 배운 부셰는 에로틱한 여성의 나체 그림을 많이 남겼다. 사실 로코코 회화에서 가장 중요한 주제는 여성의 나체이다. 당시 여성의 나체를

〈쉬고 있는 소녀〉
프랑수아 부셰, 1751년.

〈비너스의 화장〉

프랑수아 부셰, 1751년.

보고 싶은 것은 아주 흔한 욕망 중 하나였고 회화뿐만 아니라 성행위를 묘사한 조각상도 많이 만들어졌다.

부셰는 주로 신화 속 이야기나 주문자의 취향에 따라서 작품을 제작했다. 〈비너스의 화장〉을 보면 신화 속 이야기이지만 상당히 에로틱하다는 것을 알 수 있다. 초기 로코코 시절에는 벌거벗은 여자들의 나체를 많이 다루었다. 온 사방을 둘러봐도 나체 예술품밖에 없던 시절이다. 그런데 나체가 너무 흔해지자 이것도 지겨워진다. 그래서 다시 적당히 가릴 수 있는 옷을 입혀서 더욱 에로틱한 효과를 자아낸다. 자신의 성적 취향을 적극적으로 드러내는 주문자도 많았다. 독특한 자세를 요구하거나 아니면 어린아이들을 대상으로 한 나체 그림이 많이 만들어진다. 부셰의 〈쉬고 있는 소녀〉를 보면 엎드린 채로 온몸을 드러내는 자세를 취하고 있다. 부셰의 다른 작품에서도 저 자세가 많은 것을 보면 아마도 당대에 유행했던 성적 취향이 아닐까 생각된다. 이런 분위기를 두고 당시에는 "젖가슴과 엉덩이의 그림"이라며 하나의 양식처럼 불리게 된다.

귀족들의 초상화도 상당히 많이 그려지는데 당시에는 주인공을 비롯하여 배경의 가구 심지어 옷의 질감까지 완벽하게 표현하려고 애쓴다. 그래서일까? 로코코 미술에서 그려진 초상화는 옷의 촉감까지 느껴질 정도로 매우 섬세하게 묘사되어 있다. 가장 대표적인 그림은 부셰가 그린 초상화 〈베르제레 부인〉과 〈퐁파두르 부인의 초상〉이다.

〈베르제레 부인〉
프랑수아 부셰, 1766년.

〈퐁파두르 부인의 초상〉

프랑수아 부셰, 1758년.

**함께 보면 좋은 책**

---

- 르네 데카르트, 《**성찰**》, 이현복 옮김, 문예출판사
- 르네 데카르트, 《**정념론**》, 김선영 옮김, 문예출판사
- 블라디슬로프 타타르키비츠, 《**타타르키비츠 미학사**》 3권, 손효주 옮김, 미술문화
- 임영방, 《**바로크**》, 한길아트
- 아르놀트 하우저, 《**문학과 예술의 사회사**》 2권, 백낙청·반성완 옮김, 창비
- 아르놀트 하우저, 《**문학과 예술의 사회사**》 3권, 염무웅·반성완 옮김, 창비

# 15 신고전주의

1750년경~1860년경

# 혁명 시대의 예술

루이 16세(Louis XVI)의 즉위와 함께 프랑스의 역사는 엄청난 전환점을 맞이한다. 루이 16세의 무능으로 절대 왕권은 무너지고 귀족들의 향락은 점점 심해졌으며 급기야 경제 위기까지 발생한다. 특히 미국 독립전쟁을 과하게 지원하여 정부 재정이 궁핍에 빠지고 지속적인 향락으로 왕가 재산도 바닥을 드러낸다. 이런 상황에서 벗어나기 위해 정부는 제3신분에게 과도한 세금을 부과하기 시작한다. 게다가 당시엔 물가 상승률이 상당히 높았는데 특히 식량 가격이 급격히 상승한다. 식량 생산력이 인구 증가를 따라가지 못했기 때문이다. 식량과 생필품 가격이 폭등하자 민중들의 삶의 질은 급격히 떨어지기 시작한다. 이런 상황에서 귀족들이 농산물 가격 상승을 빌미로 지대를 더 올려 버리는 사태까지 벌어진다.

한번 상상해 보자. 내 삶은 너무나도 힘들고 고단한데 나체 그림이나 보며 시시덕거리는 귀족들이 과연 곱게 보일까? 곧이어 터질 프랑스 대혁명은 어쩌면 너무나도 당연한 순서일지도 모른다. 당시 볼테르(Voltaire), 디드로(Denis Diderot), 몽테스키외(Charles De Montesquieu)와 같은 계몽

주의 철학자들은 방탕하고 향락에 빠져 버린 프랑스 귀족의 삶을 극도로 경멸하였다. 그들은 봉건적인 구체제(앙시앙 레짐, Ancien Régime)를 맹렬히 비판하면서 새로운 세상을 향한 열망을 드러내고 있었다.

## 드니 디드로의 회화론

프랑스대혁명 시대에 새로운 중심이 된 사상은 계몽주의이다. 계몽주의 철학은 경험론에 바탕을 두고 있기 때문에 예술을 논할 때도 경험론의 시각이 많이 가미된다. 따라서 사실적이고 자연주의적인 특징이 강조된다. 그중 프랑스의 철학자 드니 디드로는 경험론에 바탕을 둔 완전 새로운 형태의 예술론을 주장한다.

디드로에 따르면 아름다움이란 자연 그 자체의 순수함에서 찾을 수 있다. 최고의 아름다움은 자연 그 자체의 원래적 기능이 잘 나타날 때이다. 예를 들어 매우 추한 대상이라도 그것이 본래의 자연스러운 모습이라면 그 자체로 아름답다. 반면 보기에 예쁜 것이라도 실제 자연과 무관하게 인위적으로 그려진 것이라면 그것은 아름답지 않다. 과거에는 노인의 외모를 추하다고 생각하여 회화의 대상으로 삼지 않았다. 하지만 디드로는 그들의 거친 피부와 구부정한 허리, 어정쩡한 걸음걸이까지 모두 자연스러운 현상이기에 이를 사실적으로 표현할 때 가장 아름답다고 말한다. 당시 디드로는 그뢰즈(Jean Baptiste Greuze)와 샤르댕(Jean Baptiste

Simeon Chardin)을 가장 높이 평가하였는데 자연스러운 아름다움을 가장 잘 표현한 화가였기 때문이다.

더불어 디드로는 현실을 자세히 살펴볼 수 있는 관찰력이야 말로 예술가에게 가장 중요한 덕목이라고 말한다. 남의 그림을 보고 똑같이 따라 그리는 것은 무의미한 행동이다. 화가는 실제 살아 숨 쉬는 사람들의 생활을 화폭에 담아야 하며 그것이야말로 진정한 아름다움이라는 것이다. 인물을 표현할 때도 그 사람의 직업, 생각, 가치관을 염두에 두어야 하고 직업의 기능적 특성을 고려해야 한다. 누드를 그릴 때도 자연 그대로의 신체를 자연스럽게 드러낼 수 있도록 해야 한다는 것이다.

## 계몽 시대의 예술, 전(前) 낭만주의

루이 14세의 죽음부터 프랑스대혁명이 터지기 전까지는 상당히 다양한 예술 양식이 난립하게 된다. 아르놀트 하우저는 이 시기의 예술을 크게 네 가지로 나누어 설명한다. 첫 번째는 로코코의 전통이고, 두 번째는 그뢰즈의 생활 예술, 세 번째는 샤르댕의 자연주의, 네 번째는 비앵(Joseph-Marie Vien)의 고전주의이다.●

●  아르놀트 하우저, 《문학과 예술의 사회사》 3권, 염무웅·반성완 옮김, 창비, 190쪽.

처음 만나볼 화가는 그뢰즈이다. 그는 대중들의 일상을 주로 그렸던 생활 화가이다. 주로 도덕적인 교훈을 주제로 삼아서 공감을 일으키는 작품을 많이 남겼다. 아무래도 로코코의 퇴폐적인 문화에 대한 반발로 볼 수 있을 것이다. 먼저 〈마을의 신부〉를 살펴보자. 결혼을 앞둔 신부와 가족, 딸을 시집보내는 어머니의 눈물을 자연스럽게 그려낸 작품이다. 특히 젊은 커플이 사랑을 서약하는 장면은 도덕적으로 심각하게 타락한 귀족들의 문화와 극명히 대비되며, 당대 사람들에게 진정한 사랑에 대한 도덕적 양심을 일깨운다. 〈깨진 항아리〉도 마찬가지이다. 이 작품은 어린 여자아이를 전형적인 로코코 방식으로 표현한 작품이다. 젖가슴을 살짝 드러내고 치마 아랫부분에서 꽃을 들고 있는 모습이 은근히 에로틱하다. 하지만 이 작품의 진정한 의미는 다른 곳에 있다. 어린아이들마저도 성적 대상으로 바라본 채, 정절을 깨 버리는 당대의 풍토를 비판한 것이다. 이렇듯 그뢰즈는 당시 사람들에게 도덕적 교훈을 알려 주는 작품을 많이 남겨 사람들을 계몽으로 이끌었다.

샤르댕은 독특한 형태의 정물화로 이름을 널리 알린다. 원래 정물화는 네덜란드에서 주로 발전하였는데 그 이유는 종교개혁 때문이다. 당시 네덜란드는 칼뱅파의 교리를 받아들여 아주 엄격한 우상숭배 금지를 따르게 된다. 이런 상황 아래에서 종교화는 더는 그려질 수 없었고 다른 예술 활동도 억압되다 보니 자연스럽게 정물화가 발전하게 된다. 빌럼 클라스 헤다(Willem Claesz Heda)의 정물화를 보면 알 수 있듯, 당시의 정물화는 사진처럼 생생하면서 화려하게 표현된다. 반면 샤르댕은 소박하고 단순한

〈마을의 신부〉

장 바티스트 그뢰즈, 1761년.

〈깨진 항아리〉

장 바티스트 그뢰즈, 1771년.

▲ 〈금장식의 잔이 있는 정물〉
빌럼 클라스 헤다, 1635년.

◀ 〈생선과 야채, 주방용품 정물〉
장 시메옹 샤르댕, 1769년.

〈빨래하는 여자〉
장 시메옹 샤르댕, 1733~1739년.

소재를 주로 사용하여 정물화를 그린다. 일상에서 흔하게 볼 수 있는 평범한 것으로 주로 부엌 용품이나 채소 바구니, 고양이, 생선 따위를 소재로 삼는다. 특별한 의미가 있는 것은 아니다. 도상학적 해석도 불가능하다. 샤르댕은 그냥 일상을 담았을 뿐이다. 그림 〈빨래하는 여자〉를 보더라도 그의 시선이 일상생활에 깊이 머물러 있음을 알 수 있다.

조제프 마리 비앵은 자크 루이 다비드(Jacques Louis David)의 스승으로 그리스 신화를 주제로 하여 고전주의 작품을 많이 남겼다. 〈두 여자의 목욕〉처럼 그의 작품에 나오는 여인들은 당시의 로코코적인 에로티시즘과는 상당히 거리가 있다. 오로지 여성의 나체를 감상하는 데 목적이 있었던 로코코와는 달리, 그는 고전적 아름다움을 추구하였다. 다만 색상이나 질감에서는 로코코적인 면모가 많이 엿보인다. 이렇듯 프랑스대혁명 직전까지 프랑스에는 정말 많은 유형의 작품들이 다양하게 전시되고 있었다. 하지만 결국 단 하나의 양식이 승리를 거두게 된다. 그것은 바로 고전주의이다.

## 고귀한 단순함과 고요한 위대함

프랑스대혁명 이후, 공화주의파 혁명가들은 자신들의 이상을 표현하기에 가장 적합한 예술 양식을 선택한다. 그것은 바로 신고전주의이다. 당시 혁명가들은 그리스의 고전주의를 극히 선호하였는데 이는 어쩌면 당

〈두 여자의 목욕〉
조제프 마리 비앵, 1763년.

연한 일일지도 모른다. 애국심을 고취하고 공화주의 시민의 덕목을 설명하기에 고대 그리스의 문화만큼 적합한 것도 없기 때문이다. 더불어 독일의 미학자 빙켈만의 영향으로 고전주의야말로 가장 고귀한 예술이라는 신념까지 생기게 된다. 따라서 신고전주의는 이념적인 측면이 상당히 강할 수밖에 없다.

미술사가 빙켈만은 고전주의의 승리를 가져오는 데 큰 역할을 한다. 그는 "우리가 위대하게 되는 길, 아니 가능하다면 모방적이지 않을 수 있는 유일한 길은 고대인을 모방하는 것이다"●라고 말하며 고대 그리스 미술을 찬양한다. 그의 생각에 가장 위대한 그리스 걸작들에는 한 가지 공통점이 있다. 그것은 "고귀한 단순함과 고요한 위대함"이다. 이런 특징이 가장 잘 드러나는 작품이 바로 〈라오콘 군상〉(8장 참조)이다. 포세이돈이 보낸 뱀에 칭칭 감겨 죽음을 맞이하는 아주 격정적인 순간이지만 고통의 표현은 상당히 절제되어 있다. 바다 표면이 아무리 사납게 날뛰어도 그 깊은 곳은 항상 평온한 것처럼, 아무리 격정적인 상황이라도 한결같은 영혼의 침착함을 유지하는 것이다. 이것이 고전주의가 생각하는 가장 이상적인 아름다움이다.

---

● 요한 요아힘 빙켈만, 《그리스 미술 모방론》, 민주식 옮김, 이론과실천, 26쪽.

# 신고전주의

자크 루이 다비드는 빙켈만의 사상에 심취한 신고전주의의 선구자였고, 당시 프랑스 혁명 정부의 예술 행정을 맡을 만큼 가장 영향력이 큰 화가이기도 했다. 그는 상당히 많은 제자도 남겼는데 대표적으로 제라르(Francois Gerard), 지로데(Anne Louis Girodet Trioson), 그로(Antoine-Jean Baron de Gros) 등을 들 수 있으며 이들과 함께 다비드파를 형성한다. 그는 1775년부터 1781년까지 로마로 유학을 떠나 한동안 그곳에 머물며 고대 그리스와 로마의 조각상을 연구하며 고전주의를 습득한다. 다비드의 남성 누드화 〈파트로클로스〉를 보면 그가 얼마나 신체의 근육을 생동감 있게 잘 묘사하는지를 알 수 있다.

　당시 다비드는 자코뱅 당원으로 혁명에 적극적으로 가담하였으며 예술을 통해 혁명 정신을 널리 알릴 수 있다고 생각한다. 그래서 그의 그림은 정치적 목적에 따라 주제가 정해지는 경우가 많았다. 먼저 〈호라티우스 형제의 맹세〉를 살펴보자. 이 작품은 신고전주의 시대를 본격적으로 여는 작품이다. 로마와 알바의 전쟁에서 두 가문의 아들들이 결투를 벌이는 장면을 담고 있다. 원래 두 가문은 사돈지간이었지만 국가를 위해서 결투를 벌이게 된다. 이 작품이 중요한 이유는 당시 사회가 요구하던 이상을 담아냈기 때문이다. 국가를 향하는 신념을 위해 가족과 싸움을 벌이다 죽음까지 선택할 수 있는 영웅성이야말로 혁명기 프랑스에 가장 적합한 주제였다. 〈테로모필레의 레오니다스〉(5장 참조) 역시 같은

〈파트로클로스〉

자크 루이 다비드, 1780년.

〈호라티우스 형제의 맹세〉

자크 루이 다비드, 1784년.

맥락으로 이해할 수 있다. 이 작품은 그리스 세계를 위해 페르시아 대군과 맞서는 스파르타 전사를 다루고 있다. 그리스 세계의 자유를 위해 목숨을 버릴 수 있었던 300명의 전사야말로 공화주의 이상을 설명하는 데 적합했다.

다비드는 자코뱅파의 정치적 메시지를 표현하는 데도 적극적이었다. 〈마라의 죽음〉은 혁명 당시 공포 정치의 최전선에 서 있었던 장 폴 마라(Jean Paul Marat)의 최후를 그렸다. 당시에는 급진적 자코뱅파, 온건 지롱드파, 왕당파가 루이 16세의 처형을 두고 정치적 견해 차이를 드러내고 있었고, 결국 루이 16세는 처형당하는 것으로 결정된다. 자코뱅파는 혁명 정부를 수립한 이후 루이 16세를 비롯하여 무려 1만여 명의 반혁명 용의자를 처형한다. 실로 엄청난 공포 정치가 펼쳐지는데 급진주의를 혐오한 여인이 자코뱅 당수인 마라를 식칼로 살해한다. 다비드는 마라의 죽음이 불러올 파장을 우려하여 그를 순교자로 만들기로 결심한다. 고통에 몸부림치지 않고 편안하게 죽음을 맞이한 듯 묘사하여, 마라를 죽음마저 초월한 공화주의의 화신으로 표현한다.

나폴레옹 제정 시대에도 다비드는 크게 중용되어 미술계 최대 권력자가 된다. 신고전주의 화가들은 나폴레옹의 영웅적 면모를 기리는 대형 작품을 많이 남겼다. 그중 가장 유명한 것은 〈나폴레옹 대관식〉이다. 다비드는 나폴레옹의 실각 이후 추방당한다. 그는 제자들이 끝까지 고전주의 양식을 유지하길 바랐지만, 이미 시대는 낭만주의라는 거대한 변화 앞에 서 있었다.

〈마라의 죽음〉

자크 루이 다비드, 1793년.

〈나폴레옹 대관식〉
자크 루이 다비드, 1808년.

# 신고전주의의 마지막

앵그르(Jean-Auguste-Dominique Ingres)는 다비드의 후계자가 되지만 다비드와는 달리 혁명 정신에 관심이 없었다. 그는 로마로 유학을 떠나 14년 가까이 라파엘로의 그림을 연구한다. 앵그르는 스승과 마찬가지로 고전주의자였다. 하지만 세월은 흘러가고 어느덧 신고전주의는 낡은 이념이자 아카데미의 보호를 받는 보수적인 양식으로 전락해 버린다. 세상은 낭만주의의 거대한 물결 속으로 휩쓸리고 있었다.

앵그르는 낭만주의의 영향을 많이 받은 고전주의자였다. 먼저 〈오달리스크〉를 살펴보자. 오달리스크는 터키 궁정에서 시중을 들던 여자 노예이다. 이 작품은 요염한 자세를 한 여자가 슬쩍 뒤돌아보는 자세로 유명하다. 곡선이 아름다우며 피부의 질감도 섬세하다. 마치 손으로 만지고 있는 것 같은 느낌이다. 하지만 이 작품이 살롱전에 출품되었을 때 평론가들은 엄청난 비난을 가한다. 그들의 눈에 〈오달리스크〉에는 고전적 아름다움이 전혀 담겨 있지 않았기 때문이다. 언뜻 보면 고전적 조화와 통일성이 보이기도 하지만 자세히 보면 이질적인 부분을 상당히 많이 찾을 수 있다. 특히 눈에 띄는 건 긴 허리이다. 정상적인 사람으로 볼 수 없을 만큼의 허리를 가지고 있으며 허리와 엉덩이의 경계도 모호하다. 왼팔도 기이할 정도로 길다.

앵그르는 자신을 비난하는 평론가들에게 "눈으로 보아 아름다운 것이 진정 아름다운 것"이라고 말한다. 고전주의의 엄격한 해부학에 따른 소

〈오달리스크〉
장 오귀스트 도미니크 앵그르, 1814년.

〈터키 목욕탕〉

장 오귀스트 도미니크 앵그르, 1862년.

묘 방식을 따르고 싶지 않았던 것이다. 그는 감성에 직접 호소하듯이 작품을 그린다. 예술의 진정한 아름다움은 엄격한 형식에 있는 것이 아니라 대상을 바라보는 감각에 달린 문제이다. 따라서 〈오달리스크〉는 낭만주의의 영향을 굉장히 많이 받은 고전주의 작품으로 볼 수 있다. 그가 만년에 그린 〈터키 목욕탕〉 역시 같은 맥락에서 바라볼 수 있다. 〈터키 목욕탕〉의 둥근 캠퍼스는 여성의 곡선을 더욱 강조하는 역할을 한다.

**함께 보면 좋은 책**

- 기정희, 《**빈켈만 미학과 그리스 미술**》, 서광사
- 드니 디드로, 《**회화론**》, 백찬욱 옮김, 영남대학교출판부
- 아르놀트 하우저, 《**문학과 예술의 사회사**》 3권, 염무웅·반성완 옮김, 창비
- 요한 요아힘 빙켈만, 《**그리스 미술 모방론**》, 민주식 옮김, 이론과실천

# 16 낭만주의

1750년경~1900년경

# 즐거움과 취미로서의 아름다움

지금까지 수많은 미학 이론과 예술가들을 살펴보았지만, 어느 누구도 즐거움을 위해서 예술을 한다는 사람은 없었다. 플라톤은 선의 이데아를 위한 예술을, 다빈치에게 예술은 과학과 다를 것이 없었으며, 바로크는 종교를 위해서 예술을 이용한 것에 불과하다. 그런데 칸트(Immanuel Kant)는 완전히 다른 생각을 제안한다. 그에 따르면 예술은 어떤 이상을 위한 것이 아니라 오로지 즐거움과 취미를 위한 것이다. 이러한 생각이 널리 퍼지면서 낭만주의가 시작된다.

# 즐거움과 취미로서의 아름다움

봄날에 벚꽃을 보러 간 두 명의 남자가 있다고 해 보자. 한 명은 10년간 혼자 사랑한 여자와 사귀게 되어 기쁜 마음으로, 다른 한 명은 10년간 사귀던 여자와 헤어진 상태에서 벚꽃을 보러 간다. 두 사람이 바라보는 벚꽃은 똑같이 예쁠까? 아니면 완전히 다른 의미로 다가올까? 아마도 후자가 답일 것이다. 같은 꽃을 보더라도 누군가에게는 아름답게 보이고 누군가에게는 지저분한 쓰레기처럼 보일 수 있다. 그림도 마찬가지이다. 지로데의 〈엔디미온의 잠〉을 두 사람이 본다고 했을 때, 누군가는 아름답다고 생각하지만, 또 다른 누군가는 별로라고 생각할 수도 있다. 이것이 의미하는 바는 무엇일까? 아름다움이란 그냥 취향의 문제라는 것이다. 이를 두고 칸트는 '취미판단'이라고 부른다. 취미판단이란 주관적인 쾌와 불쾌에 대한 판단을 의미한다.

칸트에 따르면 취미판단은 인식이 아니다. 무슨 뜻일까? 간단한 예로 벚꽃의 객관적 속성을 한번 나열해 보자. 내가 관찰한 벚꽃은 꽃잎은 다섯 개이고 한 줄기에 여러 개의 꽃이 달린 형태이다. 색깔은 분홍빛이며 향기는 없다. 이것이 나의 감각기관으로 바라본 벚꽃의 객관적 속성이다. 다시 앞의 두 남자를 생각해 보자. 두 남자가 똑같은 벚꽃을 보았다면 두 사람의 뇌리에 박힌 벚꽃의 모양은 완전히 동일할 것이다. 똑같은 대상의 객관적 속성을 인식했기 때문이다. 그런데 두 사람에게 '벚꽃이 아름다운가?'라고 묻는다면 생각이 달라진다. 그것이 아름다운지 아닌지

〈엔디미온의 잠〉

안 루이 지로데, 1791년.

다비드의 제자 중 한 명인 지로데는 스승의 뒤를 이어
신고전주의 화풍 속에서 낭만주의의 가능성을 드러낸다.
이 작품은 달의 여신 셀레네가 양치기 엔디미온에게 반해
그를 영원히 잠에 빠지게 한 신화 속 이야기를 다루고 있다.
달빛을 받는 야경이 신비롭게 묘사되었다.

는 개인의 감정 상태에 따라서 얼마든지 달라질 수 있다. 아름다움에 대한 판단은 객관적 속성이 아닌 주관적 문제이기 때문이다. 따라서 아름다움은 객관적 속성이 될 수 없으며 고로 취미판단은 인식이 될 수 없다.

칸트 이전의 과거에는 아름다움에 대한 나름의 기준이 있었다. 그리스인에게 아름다움이란 조화와 비례이다. 그것을 갖춘 조각상이 최고로 아름답다. 이집트인에게 아름다움이란 완전성이다. 따라서 정면성의 원리를 갖춘 것이 아름답다. 중세인에게 아름다움이란 신의 영광이 잘 드러나는 것이다. 이것은 각 시대마다 아름다움의 개념과 형식이 이미 정해져 있다는 것을 의미한다. 그리고 예술가는 이미 정해진 아름다움의 기준에 딱 맞아떨어지는 예술품을 창작하였다. 무엇이 아름다운지에 대한 개념이 이미 정해져 있으니 미는 객관적 속성이 될 수 있었다.

예를 들어 고대 그리스에서는 완벽한 황금비율을 아름답다고 생각한다. 따라서 〈밀로의 비너스〉(6장 참조)는 황금비율을 고스란히 따라서 제작된다. 당시의 조각가에게는 자유롭게 조각을 한다는 생각 자체가 없었을 것이다. 이미 무엇이 아름다운지에 대한 결론이 내려져 있기에 그 방식대로 만들면 그뿐이다. 따라서 그리스인들은 〈밀로의 비너스〉를 보고 '좋다', '싫다'는 식의 말을 할 수가 없었을지도 모른다. 이미 아름답다고 결론 내려진 조각상을 보았기 때문에 그냥 아름답다고 말해야 하는 것이다. 반면 칸트의 생각은 완전히 달랐다. 가치 판단이 내려지지 않는 객관적 대상을 먼저 인식한 이후 그다음에 주관적으로 '좋다', '싫다'는 식으로 판단을 내린다. 이것이 칸트가 말하는 취미판단의 의미이다.

# 천재의 예술

과거의 예술가는 정해진 규칙을 정밀하게 재현하는 기술자에 가까울 수밖에 없다. 예컨대 고전주의 화가라면 가장 이상적인 비례와 규칙을 공부해서 그것을 정확하게 화폭에 풀어놓는다. 가장 위대한 예술가는 규칙을 칼같이 정확하게 재현하는 사람이다. 심지어 다빈치는 예술을 과학이라고까지 말하지 않았던가? 따라서 예술가의 자유나 감성 따위는 중요하지 않다. 그리스의 조각가는 비례를 엄격히 따라야 했으며, 이집트의 조각가는 정면성의 원리를 충실히 따라야 했다. 르네상스 이후의 고전주의 작가들도 다를 바 없다. 무언가 자유롭게 새로운 발상을 떠올리는 것이 불가능한 것이다.

반면 칸트는 진정한 예술이란 자신의 개성을 적극적으로 드러내는 것이라고 말한다. 내 생각과 나의 취향을 자유롭게 표현하는 것이다. 이것이 바로 고전주의와 칸트 미학의 차이점이며 낭만주의는 바로 여기에서 시작한다. 낭만주의 화가들은 적극적으로 자기만의 표현을 화폭에 담는다. 칸트는 자신만의 상상력을 통해 자유로운 작품 활동을 하는 예술가를 천재라고 부른다. 천재는 기술자와는 다르다. 그들은 기존의 관습을 버리고 자유롭게 자신만의 규칙을 만들어 숭고미를 표현한다. 천재들은 예술 행위 자체를 즐기면서 자신만의 창조성을 드러낸다. 이건 배워서 되는 문제가 아니다. 그냥 그렇게 타고난 사람만이 해낼 수 있다.

## 미적 무관심성과 공통감

칸트에 따르면 취미판단을 내릴 때는 미적 무관심을 따라야 한다. 어떤 대상을 보고 좋거나 싫다는 판단을 내릴 때, 다른 이해관계에 따라서 생각하지 않는 것이다. 우리가 보통 벚꽃을 볼 때, 꽃이 돈이 되기 때문에 아름답다고 말하거나 정치적으로 이익이 되기 때문에 아름답다고 말하지 않는다. 그런데 가끔 어떤 정치적 이유나 경제적 이익 때문에 자기 생각과는 다른 말을 할 때도 있다. 이렇게 해서는 진정한 미적 즐거움을 얻을 수 없다. 미적 즐거움은 이해관계에 무관심한 채, 자신의 마음에 드는 것을 찾을 때 얻을 수 있다.

아름다움이란 주관적인 문제이기에 저마다 아름다움에 대한 생각이 다를 것이다. 하지만 무조건 취향의 문제라고 해 버리면 보편성을 가질 수 없다. 예컨대 내가 연필로 대충 나무를 그려 놓고 지로데의 〈엔디미온의 잠〉과 똑같은 수준이라고 주장한다면 사람들이 과연 동의할까? 어느 누구도 동의하지 않을 것이다. 그럼 한 가지 의문이 생긴다. 조금 전만 해도 아름다움은 주관적인 문제라고 해 놓고서 왜 나의 그림은 별로라고 말하는 걸까?

그 이유는 모든 인간은 주관적 보편타당성을 가지고 있기 때문이다. 쉽게 말해 모든 인간은 어느 정도 비슷한 주관 형식을 가진다는 뜻이다. 이것이 가능한 이유는 아름다움에 대한 공통감이 있기 때문이다. 공통감이란 일종의 사회적 약속으로 형성된 공통의 감정을 의미한다. 나의

그림보다 지로데의 그림이 더 선호되는 이유는 그의 작품이 더 아름답다는 공통감을 가지고 있기 때문이다. 봄날의 벚꽃이 아름다운 이유는 내가 좋아하기 때문이지만 다른 한편으론 모두가 아름답다고 여기는 공통감이 있기 때문이다. 그러니 그토록 많은 벚나무를 심고 축제로 즐기는 것이 아닐까?

## 숭고의 미학

로마 시대 이래로 사람들은 미적 경험을 단순하게 미와 추로 양분할 수 없다는 것을 알고 있었다. 아름답지도 추하지도 않은 어떤 강렬한 인상을 남기는 미적 경험이 있기 때문이다. 이러한 경험을 로마의 철학자 롱기누스(Kassios Longinos)는 숭고함이라고 표현한다. 계몽시대의 미학자 에드먼드 버크(Edmund Burke)는 깊은 어둠과 엄청난 광활함 그리고 거대한 대상과의 만남에서 숭고를 경험할 수 있다고 말한다. 그리고 숭고의 체험이야말로 가장 중요한 미적 체험이라고 주장한다.

칸트 역시 숭고미를 강조한다. 그는 숭고(Erhaben)란 비교할 수 없을 만큼 절대적으로 큰 것이라고 말한다. 너무나도 거대하기에 그것을 경험했을 때 처음 느끼는 감정은 두려움이다. 예컨대 엄청난 규모의 태풍을 보고 있으면 그 거대함에 위압당해 두려움과 전율이라는 불쾌감이 생긴다. 태풍에 휩싸여 죽을 것 같은 느낌이다. 하지만 집안에서 태풍을 본다

면 이내 두려움은 사라지고 안도감이라는 쾌감이 생긴다. 곧이어 태풍은 두려움이 아닌 경이로움의 대상이 되고 이때 숭고를 느끼게 된다. 따라서 숭고란 두려움이라는 불쾌감을 통해서 발생하는 쾌감이다.

숭고미를 잘 표현한 화가로 먼저 클로드 베르네(Claude Joseph Vernet)를 만나 보자. 그는 18세기에 활동한 프랑스의 풍경 화가로서 적당히 보기 좋은 자연 풍광보다는 경외심을 불러일으키는 어마어마한 자연을 주로 그렸다. 그래서 베르네는 숭고를 대표하는 화가로 손꼽힌다. 〈지중해 연안의 폭풍〉을 보면 그가 다루고 싶은 숭고미가 무엇인지 알 수 있다. 인간의 지성이 총집합하여 만들어 낸 거대한 배가 자연의 힘 앞에서 맥없이 무너졌다. 사람들은 어찌할지 몰라 발을 동동거리지만 마땅한 방법은 없다. 다만 바닷가에서 살아남은 자신에게 안도할 뿐이다. 이 작품을 보는 사람은 마치 집안에서 태풍을 보는 것과 비슷한 현상을 경험한다. 분명 압도적인 자연 현상을 보고 있지만, 감상자는 안전한 곳에서 그림을 보고 있을 뿐이다.

영국의 화가 터너(William Turner)도 숭고미로 잘 알려져 있다. 〈눈보라 속의 증기선〉을 살펴보자. 터너가 보여 주는 것은 시커먼 선체와 눈 폭풍이 휘몰아치는 바다의 인상뿐이다. 증기선의 세세한 부분은 전혀 표현되어 있지 않다. 터너가 증기선의 생김새를 몰라서 안 그린 것이 아니다. 그는 빛과 폭풍의 어두운 부분을 눈에 보이는 대로 그렸을 뿐이다. 더불어 거대한 폭풍을 바라보는 인간의 감정도 담겨 있다. 통제할 수 없는 힘 앞에서 느껴지는 나약함을 통해 숭고미를 잘 표현한다.

〈지중해 연안의 폭풍〉

클로드 베르네, 1767년.

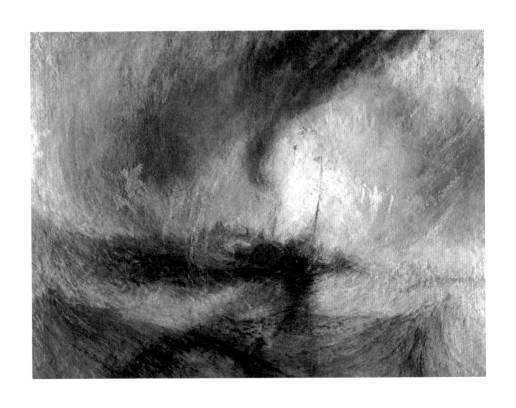

〈눈보라 속의 증기선〉
윌리엄 터너, 1842년.

# 독일의 낭만주의

독일 낭만주의를 대표하는 인물로 프리드리히(Caspar David Friedrich)를 들수 있다. 그는 18세 말 독일 초기 낭만주의를 열어젖힌 인물로, 베르네와 마찬가지로 자연을 통해 숭고미를 표현하고자 노력하였다. 〈안개 바다 위의 방랑자〉를 살펴보자. 적막감이 드는 거대한 바다 앞에 한 남자가 서 있다. 그의 눈앞에는 끝이 어디인지 알 수 없는 거대한 세상이 펼쳐질 뿐이다. 인간의 힘으론 감히 닿을 수도 이해할 수 없는 세상의 거대함은 압도적인 경외심을 불러일으킨다. 〈얼음 암초〉와 같은 작품은 인간의 힘으로는 어찌할 수 없는 자연의 거대한 힘을 보여 준다. 그림의 오른편에는 암초에 난파된 배가 보인다. 날카로운 암초에 마치 종이처럼 구겨져 버린 배의 모습은 인간이 얼마나 무력한 존재인지를 알려 준다.

독일 낭만주의는 아르놀트 뵈클린(Arnold Böcklin)에 의해 절정에 이른다. 그는 상징성이 많이 가미된 작품을 통해 인간 내면의 공포와 두려움을 다루었고 특히 죽음이라는 주제에 집착했다. 아마도 자신의 불행한 가정사가 큰 영향을 끼쳤을 것이다. 뵈클린은 항상 가난한 삶을 살았으며 부인과 다섯 자녀의 죽음을 경험한다. 아무리 애써도 나아지지 않는 형편과 가족들의 죽음은 아마 삶과 죽음에 대해 많은 생각을 불러왔을 것이다.

대표적인 작품인 〈죽음의 섬〉은 언뜻 보면 풍경화처럼 보이지만 사실은 죽음을 상징적으로 표현한 그림이다. 칙칙한 하늘 아래에 정체를 알

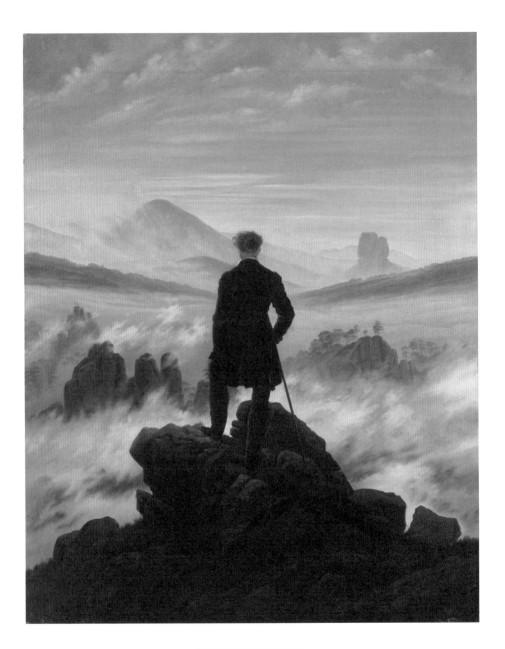

**〈안개 바다 위의 방랑자〉**
카스파르 다비트 프리드리히, 1817년.

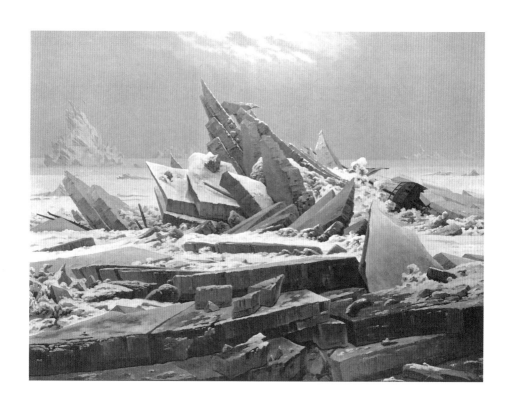

〈얼음 암초〉
카스파르 다비트 프리드리히, 1823~1824년.

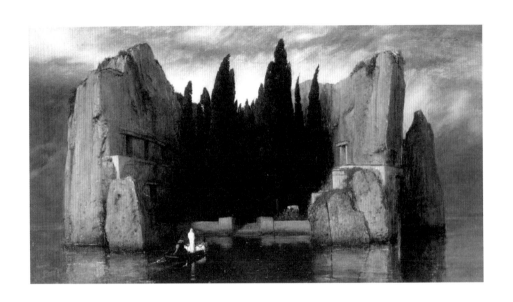

〈죽음의 섬〉

아르놀트 뵈클린, 1883년.

⟨흑사병⟩

아르놀트 뵈클린, 1898년.

수 없는 사이프러스 나무로 우거진 돌섬이 있으며, 하얀 옷을 입은 사람이 하얀 관을 들고 섬을 향하고 있다. 아마도 시신을 섬에 안치하려는게 아닐까. 뵈클린은 자신의 그림을 두고 "이 그림을 보는 사람들은 문을 노크하는 소리에도 놀라서 눈을 크게 뜰 만큼 고요와 정적과 침묵에틀림없이 감명을 받을 것이다"라고 말한다. 어쩌면 이 작품에 담긴 고요와 침묵은 죽음 뒤에 닥쳐올 무(無)를 보여 주는 것 같다.

〈흑사병〉은 삶의 고통이라는 주제를 상징성을 통해 표현한 작품이다.정중앙의 커다란 악마는 거대한 용을 타고 날아다닌다. 악마가 낫을 휘두르면 사람들은 죽음을 맞이한다. 유럽에서 흑사병은 공포 그 자체였다. 무려 4,000만 명에 달하는 사람을 죽음으로 몰아갔기 때문이다. 페스트를 흑사병으로 부르는 이유는 온몸이 검게 변하면서 죽음을 맞이하였기 때문이다. 악마와 용을 까맣게 표현한 이유는 아마도 흑사병의 특징 때문일 것이다.

## 프랑스의 낭만주의

프랑스에서는 신고전주의가 득세하고 다비드가 최고 권력자로 군림하던 시절에 이미 낭만주의의 씨앗이 뿌려지고 있었다. 그중 제리코(Théodore Géricault)는 프랑스 낭만주의의 선구자였다. 나폴레옹 제정 시절에 청소년기를 보내고 부르봉 왕가 복고 시절에 많은 활동을 하였다. 제

리코 역시 뵈클린과 마찬가지로 삶의 고통에 많은 관심을 보인다. 다만 뵈클린이 개인적 고통에 관심을 두었다면 제리코는 사회적 고통에 더 많은 관심을 가졌다. 모순에 가득 찬 현실로 인해 생기는 삶의 비참함을 표현한 것이다. 〈메두사의 뗏목〉은 실제 사건을 기반으로 만든 작품으로 낭만주의의 서두를 여는 굉장히 중요한 작품 중 하나이다.

1816년 메두사호가 식민지로 가던 도중에 좌초하는 사건이 발생한다. 선장은 몇 안 되는 구명보트에 고위층만을 탑승시키고 나머지 사람들은 뗏목을 만들어 표류한다. 선장은 구명보트에 탄 채 도주해 버리고, 뗏목에 탑승한 사람들은 대략 13일 정도 표류하면서 최악의 굶주림과 광기, 살인과 식인 행위를 경험한다. 그들이 구조되었을 때 살아남은 사람은 열다섯 명이었고 그중 다섯 명은 본국으로 돌아가는 도중 사망한다. 당시 노예 사업은 막대한 부를 안겨 주는 대단히 이권이 큰 사업이었다. 사업권만 가질 수 있다면 엄청난 부자가 될 수 있었다. 메두사호의 선장은 정부에 뇌물을 주고 무자격으로 사업권을 따서 배를 운용하다 사고를 낸다.

제리코는 이 사건을 극단적으로 표현하여 살롱전에 제출한다. 최대한 많은 사람에게 이 사건의 비극적 진실을 알리고 싶었기 때문이다. 이 작품은 언뜻 보면 삼각형 형태의 구도에 입각한 신고전주의 작품으로 보이지만 이 안에는 인간의 비참한 감정이 담겨 있다. 거대한 바다 위에서 살아남기 위해서 몸부림치는 인간의 고통을 적나라하게 표현한 것이다.

〈메두사의 뗏목〉

테오도르 제리코, 1818~1819년.

# 들라크루아

들라크루아(Eugène Delacroix)는 19세기 예술의 중심적 인물로 프랑스 낭만주의를 대표하는 사람이다. 그는 당시 신고전주의 거물이었던 앵그르의 적수였으며 앵그르에 반대하는 사람들의 구심점이었다. 들라크루아는 늘 똑같은 형식과 주제만을 요구하는 아카데미에 질려 1832년 북아프리카로 건너간다. 그곳에서 아랍의 풍속과 색채를 연구한다.

들라크루아는 〈키오스 섬의 학살〉을 통해 본격적으로 낭만주의에 뛰어든다. 이 작품은 그리스 독립 전쟁에서 벌어진 학살을 주제로 한다. 키오스 섬은 에게 해에 있는 작은 섬인데, 1822년 당시 터키인들이 9만 명의 주민 중 900명을 뺀 나머지를 모조리 학살하는 사건이 발생한다. 만약 신고전주의자가 이 주제를 다룬다면 엄격한 형식 아래에서 교훈적 메시지를 전하려고 했을 것이다. 하지만 들라크루아는 오로지 전쟁의 잔인함만을 담아낸다. 당시 신고전주의 평론가들은 어떤 교훈도 없는 오로지 잔인한 감정만이 가득한 그림이 무슨 의미가 있냐며 혹평한다. 하지만 들라크루아는 교훈 따위에는 전혀 관심이 없었다. 그의 관심은 오로지 격앙된 순간의 감정뿐이다. 그의 또 다른 작품인 〈파샤와 지아우르의 대결〉은 말을 타고 전투를 벌이는 장면을 담고 있다. 먼지 모래와 거친 숨소리, 삶과 죽음의 갈림만이 존재하는 순간을 잘 담아낸 작품이다.

들라크루아는 정치 자체에 큰 관심을 두지 않는다. 그가 활동하던 시절만 하더라도 7월 왕정을 거쳐 제2공화국에서 제2제정에 이르기까지.

〈키오스 섬의 학살〉

외젠 들라크루아, 1824년.

〈파샤와 지아우르의 대결〉

외젠 들라크루아, 1826년.

〈민중을 이끄는 자유의 여신〉

외젠 들라크루아, 1830년.

엄청난 정치적 변화가 발생하지만, 그는 자신의 정치적 견해를 전혀 드러내지 않는다. 혁명과 관련된 작품은 7월 혁명을 담은 〈민중을 이끄는 자유의 여신〉이 전부이다. 프랑스 대혁명을 이끄는 여성의 모습을 담았으니 아무래도 교훈적인 주제가 있을 것 같지만, 이 작품 속에는 저 순간 여인이 가졌을 격정적인 감정만이 가득할 뿐이다.

**함께 보면 좋은 책**

* 디오니시우스 롱기누스, 《**롱기누스의 숭고미 이론**》, 김명복 옮김, 연세대학교출판부
* 에드먼드 버크, 《**숭고와 미의 근원을 찾아서**》, 김혜련 옮김, 한길사
* 임마누엘 칸트, 《**판단력 비판**》, 백종현 옮김, 아카넷
* 크리스티안 헬무트 벤첼, 《**칸트 미학**》, 박배형 옮김, 그린비

# 17 인상주의

1860년경~1900년경

# 직관의 세계를 만나다

모네(Claude Monet)는 1872년에 센 강 북쪽 르아브르 해변의 한 호텔 창가에서 해돋이 장면을 그리고 〈인상〉이라는 제목을 붙인다. 해가 막 떠오르는 순간, 짙은 안개 사이로 커다란 배의 실루엣이 아련히 드러나는 작품이다. 그런데 모네의 〈인상〉을 본 비평가 루이 르루아(Louis Leroy)는 "덜 된 벽지도 이 그림보다는 완성도가 있겠다"고 말하며 "그림에 완성된 작품은 없고 제목 그대로 인상만 있으니 '인상'이라고 불러주겠다"라고 비아냥거린다. 하지만 모네는 그 이름이 나쁘지 않다고 생각한다. 이것이 인상주의의 기이한 시작이다. 그렇다고 인상주의가 갑자기 혜성처럼 등장했다고 오해는 하지 말자. 삶이나 예술이나 변화는 언제나 점진적으로 다가온다.

〈인상: 해돋이〉

클로드 모네, 1872년.

# 바르비종파

1835년경부터 1870년경까지 일군의 화가들이 파리 교외의 퐁텐블로 숲 어귀의 작은 마을인 바르비종에 모여 살기 시작한다. 이들은 자연과 농부들의 삶을 관찰하여 화폭에 옮겼다. 주요 인물로는 장 프랑수아 밀레 (Jean-François Millet), 카미유 코로(Camille Corot), 콩스탕 트루아용(Constant Troyon) 등이 있다. 그중 가장 대표적인 화가가 밀레이다.

밀레는 파리에서 거의 주목받지 못한 무명 화가 중 하나였다. 어쩌다 초상화 한 점이 살롱전에 당선되어 초상화가로 간신히 먹고사는 정도였다. 그러다 바르비종으로 이주하기 직전 1848년에 〈키질하는 사람〉이라는 작품을 살롱전에 출품한다. 정말 아무 내용 없이 한 농부가 키질하는 장면을 묘사한 작품이다. 〈이삭 줍는 여인들〉은 어떠한가? 밀레의 가장 유명한 작품이지만 역시 특별한 의미는 없다. 극적인 사건도 줄거리도 없다. 그렇다고 여성들이 아름다운가? 그런 것도 아니다. 그냥 농촌에서 힘겹게 일하고 있는 한 장면을 표현한 것에 불과하다.

그런데 밀레의 작품은 당시 비평가들에게 엄청난 논란거리가 된다. 여전히 신고전주의가 가장 중요한 평가 기준이었기에, 엄격한 고전적 형식과 교훈적 주제를 담고 있는 작품을 우수하다고 평가하던 때였다. 그런데 밀레의 작품은 도대체 무얼 말하려는 건지 알 수가 없었다. 그냥 노동을 표현한 것인데, 이게 무슨 의미인지 신고전주의 비평가들은 이해하지 못했다. 왜 그럴까? 당시 비평가들은 관습적인 주제에 얽매여 있

〈키질하는 사람〉

장 프랑수아 밀레, 1848년.

**〈이삭 줍는 여인들〉**
장 프랑수아 밀레, 1857년.

었기 때문이다. 항상 똑같은 것만을 보고 똑같이 평가한다. 회화의 주제를 대단히 한정해 바라본 것이다. 그러니 밀레의 작품이 이해가 될 리가 있나? 그들은 위대한 삶과 노동의 경건함조차도 이해하지 못했다.

## 새로운 발견

바르비종파가 보여 준 관습적 주제의 파괴는 새로운 생각을 불러온다. 어쩌면 무의미한 인습에 지나치게 휘둘리고 있는 것은 아닐까? 아니나 다를까, 당대 화가들은 아주 큰 인습을 하나 발견한다. 기존의 예술은 눈으로 본 것을 그린 것이 아니라 알고 있는 것을 그렸다는 사실이다. 이집트의 미술, 그리스의 고전주의, 초기기독교와 중세 미술, 르네상스에서 신고전주의에 이르기까지. 전부 다 지식을 통해 알고 있는 것을 그린 것이다. 하지만 집 바깥으로 나가 자연을 직접 대하면 지식으로는 설명할 수 없는, 훨씬 더 다양하고 고유한 것들이 눈에 보인다. 예컨대 밀레의 〈봄〉은 집요할 정도로 자연을 성실하게 관찰한 결과물이다. 갑작스럽게 나타난 빛을 신선한 느낌의 색채로 표현하여 찰나의 순간을 담아냈다. 이것은 봄을 지식으로 접근하지 않았기에 얻을 수 있었던 성과이다. 이러한 생각은 점점 발전하여 아주 큰 인식의 변화를 가져온다.

마네(Edouard Manet)는 1863년 살롱전에 〈풀밭 위의 점심 식사〉를 출품하여 큰 소동을 불러온다. 심사위원들은 이 작품에서 큰 반감과 모욕감

〈봄〉
장 프랑수아 밀레, 1868~1873년.

**〈풀밭 위의 점심 식사〉**
에두아르 마네, 1863년.

을 느낀다. 이제껏 중요하게 생각해 온 원근법 같은 규칙이 완전히 무시되고 그 어떤 주제도 없었기 때문이다. 급기야 심사위원들은 이 작품을 보고 자신들을 조롱하기 위해 출품되었다고 생각한다. 너무 큰 소동이 일어나자 나폴레옹 3세(Napoleon Ⅲ)는 같은 해에 낙선전을 열어 대중들이 직접 그림을 보고 판단하도록 한다. 그런데 대중은 인상주의 그림에 더 많은 흥미를 보였고 급기야 살롱전보다 더 많은 관람객이 몰려들기에 이른다. 마네의 〈풀밭 위의 점심 식사〉는 회화에서 왜 의미를 찾아야 하느냐고 묻는 작품이다. 이 그림 속엔 정말 아무런 의미도 교훈도 없다. 직관적으로 보이는 빛과 색의 효과를 그냥 표현했을 뿐이다. 어떻게 보면 예술을 위한 예술이라고 보아도 무방할 것이다.

## 직관으로 바라본 세계

우리는 흔히 인상파 화가들이 자연의 빛을 좋아한다고만 생각한다. 하지만 단순히 빛을 좋아한다는 것만으로는 그들의 작품을 완전히 이해했다고 보긴 힘들다. 앞서 보았듯 그 안에는 좀 더 깊은 사유가 담겨 있다. 인상주의자들은 세계를 직관적으로 인식하고 화폭에 담아낸다.

간단한 예로 오렌지를 본다고 해 보자. 우리는 눈으로 직접 오렌지를 보기 전에 먼저 지성을 통해 오렌지의 개념을 형성한다. 그냥 머릿속에 떠오르는 오렌지의 이미지를 상상하면 된다. 오렌지는 주황색이고 동그

란 모양이다. 이러한 이미지는 지식을 통해서 형성된다. 여러 개의 오렌지가 가진 공통된 특징을 뽑아내서 개념화한 것이다. 그리고 우리는 개념이라는 필터를 통해서 오렌지를 대면한다.

그런데 만약 지성을 거치지 않고 직관적으로 오렌지를 볼 수 있다면 어떠할까? 사실 오렌지가 주황색이라는 생각은 심각하게 잘못된 고정관념이다. 두 눈으로 오렌지를 자세히 살펴보면 매우 다채로운 색깔이 공존하고 있음을 알 수 있다. 빨간색에서 노란색을 거쳐 검은색에 이르는 수많은 색이 마치 점처럼 이어진다. 눈을 가느스름하게 뜨고 살펴보면 사물의 윤곽선은 점점 흐릿해지고 수많은 독립된 색의 점들이 연속해서 이어지는 것을 볼 수 있다. 이것을 통해 알 수 있는 것은 지성으로 인식된 오렌지와 직관으로 인식된 오렌지는 다르다는 것이다. 그리고 지성으로 인식된 오렌지는 세상에 존재하지 않는다. 세상에 주황색으로 단일한 색상인 오렌지가 어디에 있던가?

지성으로 세상을 인식하느냐 직관으로 세상을 인식하느냐에 따라 그림을 그리는 방식도 달라진다. 개념 속에 존재하는 오렌지를 그림으로 그린다면 먼저 선을 그리고 선 안쪽에 주황색을 색칠할 것이다. 이를 설명적이고 개념적인 채색 방식이라 부른다. 반면 직관으로 세상을 인식하는 인상주의자들은 선을 그리지 않는다. 주황색을 만들기 위해 팔레트에서 미리 색깔을 섞지도 않는다. 그들은 선을 소멸시키고 선을 따라 채색되는 색상을 없애 버린다. 그들은 물감이 마르기도 전에 바로 옆에 새로운 색상을 얹어 모호하게 섞어 그 경계를 흐려 버린다. 하나의 색이

다른 색으로 이어져가는 연속성을 보여 주는 것이다.

## 자연의 빛에 대한 관심

인상주의 화가들은 거의 대부분 자연의 빛에 대해 관심을 가진다. 작렬하는 태양의 빛이 대지에 닿을 때, 안개 속에서 떠오르는 해가 건물에 비칠 때, 나뭇잎 사이로 투과한 빛이 옷 위로 비칠 때, 수면 위로 바람이 불어 생긴 파장 위로 빛이 비칠 때 등 자연의 빛은 어떤 상황에서 보느냐에 따라서 항상 대상을 다른 모습으로 보여 준다. 순간적이고 일회적인 인상을 다양하게 받기에 빛보다 더 좋은 대상도 없을 것이다.

모네의 〈국회의사당〉 연작을 보자. 그는 같은 대상을 각기 다른 시점에 그리는 것을 좋아했다. 대상을 언제 보느냐에 따라서 그 인상이 달라지기 때문이다. 그는 국회의사당의 외관을 선으로 명확하게 그리지 않는다. 오로지 그 순간 직관적으로 보인 색상의 연속만을 화폭에 담는다. 인상주의 작품을 볼 때, 감상자가 주의해야 할 점은 개념을 끌어내서는 안 된다는 것이다. 만약 어느 책에서 본 국회의사당의 개념을 이미지화하여 그림에 투영시켜 버리면 감상자는 직관의 세계가 아닌 개념의 세계를 만나게 된다. 그렇다면 인상주의 작품을 볼 이유가 없다. 개념이 잘 표현된 고전주의 양식의 작품만으로 충분하기 때문이다. 르누아르(Auguste Renoir)는 인상파의 새로운 발견을 일상생활 곳곳에서 발견한다.

〈런던, 국회의사당〉

클로드 모네, 1900~1901년.

⟨런던, 국회의사당, 안개 속에 빛나는 태양⟩
클로드 모네, 1904년.

특히 〈물랭 드 라 갈레트의 무도회〉는 빛의 효과가 가장 극적으로 드러나는 순간을 담아냈다. 사람들이 많이 모여 있는 공원의 풍경을 그린 것인데 특이한 것은 옷이 얼룩덜룩하다는 점이다. 저것은 나뭇가지와 잎사귀 사이로 파고든 빛이 만들어 낸 효과이다. 르누아르는 인물들 하나하나를 섬세하고 세부적으로 묘사하지 않는다. 그의 관심은 오로지 빛의 효과에만 있을 뿐이고 그것의 인상을 담아냈을 뿐이다. 르누아르의 작품을 보고 있으면 재미있는 사실을 깨달을 수 있다. 과거 르네상스 시절부터 널리 사용되었던 명암과 원근법을 통해 입체성을 드러내는 방식은 아무런 의미가 없다는 사실이다. 현실의 빛이 비치는 진짜 세상에는 원근법도 명암도 없었다.

피사로(Camille Pissaro) 역시 인상파의 대표적인 화가이다. 그의 대표 작품은 〈몽마르트 대로〉 연작이다. 멀리서 바라본 몽마르트 거리의 광경을 표현한 것인데 당시 이 작품을 본 사람들은 이렇게 물었다고 한다. "만일 내가 이 거리를 걷고 있다면 나도 이렇게 보이는가? 눈도 코도 없고 다리도 보이지 않는, 이상한 점으로 밖에 보이지 않는단 말인가?" 무엇 때문에 이러한 질문이 나왔을까? 그 사람들 역시 기존의 관습에 따라 그림을 바라보았기 때문이다.

고전주의 작품은 신체의 모든 부분을 명확하게 드러낸다. 그것이 상식이었기 때문이다. 그런데 피사로가 그린 사람은 어스름한 점처럼 보일 뿐이었다. 게다가 과거에는 작품을 볼 때 최대한 가까이 다가서서 감상하였다. 그런데 피사로의 그림을 가까이서 보면 아무것도 보이지 않

〈물랭 드 라 갈레트의 무도회〉
오귀스트 르누아르, 1876년.

〈몽마르트 대로, 밤 풍경〉
카미유 피사로, 1897년.

는다. 감상자의 눈에는 그냥 점과 거친 붓 터치만이 보일 뿐이다. 하지만 조금 멀리 떨어져 보면 새로운 세상을 경험할 수 있다. 가까이에서는 혼란스러운 점에 불과했던 것들이 멀리서는 각각 자리를 찾고 직관으로 바라본 새로운 세상이 눈앞에 펼쳐진다. 이렇듯 인상파 화가들의 그림을 볼 때는 멀리서 떨어진 채 아무 생각 없이 보는 게 제일 좋은 방식이다.

피사로는 밤의 장면을 그린 것으로도 유명하다. 밤에도 빛은 존재한다. 달빛과 별빛이 있고 인공적인 조명 빛도 있다. 이 빛들이 만들어 내는 효과도 상당히 인상 깊을 수밖에 없다. 〈몽마르트 대로, 밤 풍경〉은 인공의 빛이 자아내는 풍경을 잘 담아낸 작품이다.

### 함께 보면 좋은 책

- 아르놀트 하우저, 《문학과 예술의 사회사》 4권, 백낙청·염무웅 옮김, 창비
- 에른스트 H. 곰브리치, 《서양미술사》, 백승길·이종숭 올김, 예경
- 존 리월드, 《인상주의의 역사》, 정진국 옮김, 까치

# 18 후기 인상주의

1890년~1905년

# 현대 예술의 시작

인상주의 화가들은 자연을 보이는 대로 그리길 원했고 다만 본다는 것
의 의미를 조금 다르게 생각한다. 그들은 그림의 의미나 메시지에는 큰
관심이 없었고 오직 직관적으로 보이는 바라보는 세계에만 관심을 두었
을 뿐이다. 사실상 인상주의에 이르러 다시 구석기 시대와 맞먹는 자연
주의가 등장했다고 봐도 무방하다. 하지만 후기 인상주의에 이르면 기
존과는 완전히 다른 형태의 작품이 등장하기 시작한다. 후기 인상파 화
가인 세잔(Paul Cezanne)과 고흐(Vincent van Gogh), 고갱(Paul Gauguin)은 새로
운 예술의 가능성을 발견한다. 첫 번째는 지성을 완전히 포기한 채 인간
의 내적 심연으로 빠져드는 것이고, 두 번째는 지성을 새롭게 불러들여
인위적인 질서를 구축하는 것이다. 전자의 생각이 점차 발전하여 표현
주의로 나아가게 되고 후자의 생각은 입체주의로 나아간다.

## 세잔의 새로운 시도

폴 세잔은 한 가지 고민에 빠진다. 인상파 동료들의 빛과 색채에 대한 생각은 위대했지만, 세잔의 눈에 너무 어수선하게 느껴졌고 그다지 마음에 들지 않았다. 세잔은 다음과 같은 말을 남긴다. "나는 인상주의를 미술관의 작품처럼 견고하고 지속적인 것으로 만들고 싶다." 쉽게 말하자면 인상주의가 발견한 빛과 색채에 대한 성취를 유지한 채, 명확하고 견고한 사물의 본질적인 면을 표현하길 원한 것이다. 정말 쉽지 않은 일이었지만 절망에 가까운 고민 끝에 결실을 이루어 낸다. 세잔의 〈생 빅투아르 산〉을 보면 그가 원했던 것을 알 수 있다. 인상주의의 빛의 효과를 유지한 채, 대상을 명료하고 견고하게 그려 내었으며 더불어 대상의 거리감과 깊이감까지도 명확하게 표현해 낸다.

먼저 세잔은 맑은 날이든 흐린 날이든 어떤 환경에서도 변하지 않는 본질적인 구조를 찾기 위해 같은 대상을 반복해서 그린다. 이를 위해 세잔은 대상의 면과 색을 분석하여 자연의 모든 사물을 원기둥, 원뿔, 사면체로 해석한다. 자연물을 기하학적 요소로 바라본 것이다. 이것이 바로 사물의 본질적인 부분이다. 더불어 세잔은 멀리 있는 산을 표현하기 위해 색상을 이용한다. 그림을 보면 산은 푸른빛을 띠고 있으며 멀리 있는 들판은 녹색에 가깝고 가까운 들판은 노란빛을 띠고 있다. 차가운 느낌을 주는 파란빛은 후퇴하는 공간을 나타내고 따뜻한 느낌을 주는 노란빛은 전진하는 느낌을 준다. 그는 색상을 통해 깊이감을 표현하는 데 성

〈생 빅투아르 산〉
폴 세잔, 1890년.

〈과일 접시가 있는 정물〉

폴 세잔, 1880년.

공한 것이다.

세잔은 자신의 생각을 정물화를 통해서도 드러낸다. 먼저 〈과일접시가 있는 정물〉의 과일을 담은 그릇은 어딘가 삐딱하고 탁자는 앞으로 기울어져 있는 듯한 느낌을 준다. 탁자가 저런 식으로 보인다는 것은 화가의 시점이 위에 있다는 것을 의미한다. 그런데 포도가 담긴 그릇은 옆에서 보는 것처럼 표현되어 있다. 그리고 바로 밑에 있는 네 개의 사과가 담긴 접시는 다시 살짝 위에서 보는 것처럼 그려진다. 한마디로 시점이 다르다는 것이다. 과거의 그림은 화가가 보는 눈높이에 맞춰서 단일한 시점으로 그려졌는데, 세잔은 어떤 것은 옆에서 어떤 것은 위에서 본 것처럼 표현한다. 그러면서 탁자의 끝부분을 그림의 중심에 수평으로 놓아 안정감을 부여한다. 이렇듯 세잔은 눈에 보이는 현실을 앞에 두고 눈에 보이지 않는 자연의 구조를 보기 시작한다. 그리고 이러한 그의 성취로 인해 세잔은 현대 미술의 아버지로 자리매김한다.

## 반 고흐, 영혼의 편지

반 고흐는 밀레의 작품을 보고 큰 감명을 받아 1880년경 화가에 뜻을 둔다. 하지만 그의 삶은 절대 평탄치 않았다. 지독한 가난과 외로움에 시달렸다. 고흐에게는 테오(Theo van Gogh)라는 남동생이 있었다. 그는 화방에서 일하며 형에게 많은 도움을 주었다. 후견인으로 보아도 무방할 것이

다. 고흐는 세상을 떠날 때까지 테오와 지속적으로 편지를 주고받는다. 고흐가 동생에게 보낸 편지는 무려 668통이나 된다. 마치 일기처럼 계속 쓰인 편지에는 자신의 작품에 대한 그의 생각이 잘 담겨 있다.

1888년 고흐는 남프랑스의 아를로 이주해 예술가 공동체를 만들려고 시도한다. 고흐는 아를에 머무는 동안 고갱을 초청하여 그와 함께 미술 공동체를 만들고자 한다. 하지만 둘 사이엔 메우기 힘든 간극이 있었고 성격도 너무 달랐다. 고흐는 고갱을 너무 좋아했지만, 고갱은 고흐를 은근히 무시했다. 둘은 계속해서 다투게 되고 급기야 1888년 12월 고흐가 정신 발작을 일으켜 자신의 귀를 잘라 버린다. 이렇게 고갱은 떠나고 고흐의 정신 쇠약은 더 심해진다. 그는 아를에 온 지 1년도 지나지 않아 생레미 인근의 요양원으로 들어간다. 가끔 정신을 회복하면 그림을 그리다가 1890년 7월, 그는 권총으로 자살한다. 37세의 나이였다. 그의 유명한 걸작들은 자살하기 3년 안쪽에 대부분 그려진다.

1888년 고갱이 아를에 도착하기 전, 고흐는 자신의 방을 그린다. 그때 테오에게 보낸 편지를 보면 그의 의도가 잘 드러난다.

"이번에 그린 작품은 나의 방이다. 여기서는 색채가 모든 것을 지배한다. 그것을 단순화하면서 방에 더 많은 스타일을 주었고, 전체적으로 휴식이나 수면의 인상을 주고 싶었다. 사실 이 그림을 어떻게 보는가는 마음 상태와 상상력에 달려 있다. 벽은 창백한 보라색이고, 바닥에는 붉은 타일이 깔려 있다. 침대의 나무 부분과 의자는 신선한 버터 같은 노란색

⟨아를의 반 고흐의 방⟩
빈센트 반 고흐, 1889년.

이고, 시트와 베개는 라임의 밝은 녹색, 담요는 진홍색이다. 창문은 녹색, 세면대는 오렌지색, 세숫대야는 파란색이다. 그리고 문은 라일라색. 그게 전부다. 문이 닫힌 이 방에서는 다른 어떤 일도 일어나지 않는다. 가구를 그리는 선이 완강한 것은 침해받지 않는 휴식을 표현하기 위해서이다. 벽에는 초상화와 거울, 수건, 약간의 옷이 걸려 있다. 그림 안에 흰색을 쓰지 않았기 때문에 테두리는 흰색이 좋겠지. 이 그림은 내가 강제로 휴식을 취할 수밖에 없었던 데 대한 일종의 복수로 그렸다."●

편지를 보면 알 수 있듯 고흐는 방 안에 있는 사물을 정확히 묘사하는 데 관심이 없었다. 그가 사물을 보고 느낀 감정을 다른 사람들도 느낄 수 있도록 묘사하는 데 더 큰 관심이 있었다. 따라서 자신의 감정을 잘 전달할 수만 있다면 대상이 왜곡되는 것도 크게 문제 삼지 않는다. 그림을 보면 알 수 있듯 침대는 거대하고 의자는 지나치게 작다. 공간 자체도 무언가 답답하게 그려져 있는데, 고흐의 표현을 빌어보자면 강요된 휴식에 대한 보복을 표현한 것으로 볼 수 있다. 아마도 그는 강제로 휴식을 취해야 하는 방 안을 마치 감옥처럼 느꼈던 것 같다.

1889년 6월 25일에 테오에게 보낸 서신을 보면 〈사이프러스 나무〉 연작에 대한 언급이 있다.

● 빈센트 반 고흐, 《반고흐, 영혼의 편지》, 신성림 옮김. 예담. 214쪽.

18 후기 인상주의

〈사이프러스 나무가 있는 밀밭〉
빈센트 반 고흐, 1889년.

"사이프러스 나무들은 항상 내 마음을 사로잡는다. 그것을 소재로 해 바라기 같은 그림을 그리고 싶다. 사이프러스 나무를 바라보다 보면 이제껏 그것을 다룬 그림이 없다는 사실이 놀라울 정도다. 사이프러스 나무는 이집트의 오벨리스크처럼 아름다움 선과 균형을 가졌다. 그리고 그 푸름에는 그 무엇도 따를 수 없는 깊이가 있다. 태양이 내리쬐는 풍경 속에 자리 잡은 하나의 검은 점, 그런데 이것이 바로 가장 흥미로운 검은 색조들 중 하나이다. 내가 원하는 것을 정확히 표현해 내기란 참 어렵구나."●

뒤이어 다시 보낸 편지에는 이런 내용이 적혀 있다.

"사이프러스 나무를 그린 작품 하나를 완성했다. 밀 이삭과 양귀비꽃이 있고, 스코틀랜드 사람들의 격자무늬 어깨걸이 조각처럼 새파란 하늘이 보이는 그림이다. 사이프러스나무는 몽티셀리의 그림처럼 두껍게 칠했고, 지독한 열기를 드러내는 태양이 내리쬐는 밀밭 역시 아주 두껍게 채색했다. ……고통의 순간에 바라보면 마치 고통이 지평선을 가득 메울 정도로 끝없이 밀려와 몹시 절망하게 된다."●●

---

● 앞의 책, 259쪽.
●● 앞의 책, 261쪽.

**〈별이 빛나는 밤〉**
빈센트 반 고흐, 1889년.

고흐의 〈사이프러스 나무가 있는 밀밭〉에서 사이프러스 나무는 고흐가 말하듯 금빛으로 빛나는 들판 가운데 있는 이질적인 검은 흔적이다. 높게 솟은 사이프러스 나무 옆의 하늘은 붓 자국으로 메워진 희고 푸르며 초록인 구름으로 가득하다. 둥글게 그려진 구름과 곧게 솟은 검은 색 사이프러스 나무는 황금빛 밀밭과 대비되며 그의 불안한 감정을 잘 보여 준다.

　〈별이 빛나는 밤〉은 생 레미 마을 위로 쏟아지는 별빛과 그 아래로 잠든 집들, 파란 하늘 속으로 솟아오른 사이프러스 나무를 표현한 작품이다. 제목만 본다면 아주 평화로운 광경을 그렸을 것 같은데, 도리어 이 작품은 감정으로 넘쳐난다. 이때도 테오에게 편지를 보낸다.

　"달이 뜬 밤의 효과뿐만 아니라 흰 구름과 산을 뒤로한 올리브 나무들은 일반적인 배치에서 보면 과장이다. 윤곽선을 옛날 목판화들처럼 강조했어. 이런 긴장되고 의욕적인 선에서 그림이 시작되지. 비록 과장되었더라도 말이야."

　하늘은 두꺼운 붓 터치로 구불구불 굽이치게 그려져 마치 불꽃처럼 표현된 사이프러스와 연결된다. 휘몰아치는 하늘과는 달리 아래의 마을은 평온하고 고요하다. 고흐는 병실 밖으로 보이는 밤 풍경에 기억과 상상을 덧붙여 이 작품을 그렸다.

〈마나우투파파우〉

폴 고갱, 1892년.

## 고갱, 원시에 매료되다

고갱은 문명 세계의 삶과 예술 모두에 환멸을 느꼈다. 그는 더욱 단순하고 보다 정열적이고 보다 솔직한 어떤 것을 원했다. 고갱은 그것을 원시의 삶에서 발견할 수 있을 것이라고 기대했고, 그래서 타히티로 향한다. 처음부터 타히티로 떠난 것은 아니었다. 먼저 고흐의 초청을 받아 아를에 간다. 그는 그곳에서 원시의 어떤 것을 발견하길 원했지만, 아를은 너무나 실망스러웠다. 더군다나 고흐와는 성격이 너무 안 맞았고 급기야 고흐가 고갱에게 칼을 들고 달려드는 사태가 발생한다. 고흐는 그날 밤 자신의 귀를 잘라 버리고 고갱은 충격을 받아 그길로 파리로 도망친다. 그리고 2년 뒤인 1891년 타히티 섬으로 떠난다.

고갱은 타히티 섬에서 원주민들이 보고 느끼는 방식으로 보고 느끼길 원했다. 그들의 눈으로 자연을 바라보고 이해하고 싶었던 것이다. 원주민들이 과거부터 그려온 회화 기법을 연구하였고 자신의 작품 속에 녹여내기도 하였다. 그 결과, 그는 거침없이 대상을 단순화시키고 원색을 사용하는 데 두려움이 없었다. 타히티 섬의 원주민들이 가지고 있는 순수함과 강렬함을 표현할 수 있다면 그 어떤 것도 개의치 않았다. 이렇게 그는 원시 미술이라는 새로운 장을 연다.

그는 타히티 섬에서 2년 정도 머물다 가족과 친구가 그리워 다시 프랑스로 향한다. 그곳에서 개인전을 열었지만, 상업적으로 실패한다. 고갱의 친구들조차도 그의 작품이 너무 야만적이어서 당황할 정도였다.

고갱은 원시적 아름다움을 사람들에게 알려 주기 위해 책을 집필하지만, 이 또한 외면당한다. 프랑스로 돌아온 이후 1년간 깊은 좌절을 느끼게 되고 심지어 가족들도 그에게 냉담했다. 그래서 고갱은 다시 타히티섬으로 돌아간다. 그곳에서 그는 우울증에 빠져 자살을 시도하고, 매독과 영양실조에 걸려 고생하다 1903년 심장마비로 사망한다.

그의 후기 작품인 〈어디서 왔는가? 우리는 누구인가? 우리는 어디로 갈 것인가?〉는 고갱의 인생에서 가장 힘든 시기에 그려진 인간 존재에 대한 질문이다. 그가 자살을 결심하고 죽기 전에 마지막으로 그리고자 한 작품이다. 인간의 탄생, 삶, 죽음의 3단계를 표현한 것으로 유명하지만 사실 고갱은 이 작품에 대해서 어떤 설명도 남기지 않았다. 어쩌면 지성을 통해 작품을 해석하는 것이 싫었던 건 아닐까?

후기 인상주의를 대표하는 세잔, 고흐, 고갱은 살아생전에 자신들의 예술이 이해되기 힘들다는 걸 알았을 것이다. 하지만 그들은 개의치 않았고 자신의 생각을 표현하기 위해 절망적인 고독 속으로 빠져든다. 결국, 그들의 예술은 젊은 화가들의 관심을 끌게 되고 현대 미술의 토대가 된다. 인상주의가 이성을 해체시켜 직관의 예술을 펼쳤다면, 후기 인상주의는 인상주의의 토대 아래에서 새로운 가능성을 탐색한다. 세잔의 방법은 입체주의를 불러와 피카소(Pablo Picasso)와 같은 위대한 화가를 탄생시키고, 고흐의 방법은 표현주의를 불러와 뭉크(Edvard Munch)와 같은 화가를 불러온다. 고갱은 원시주의라는 새로운 화풍을 끌어낸다. 물론 지금 그들의 작품을 보면 너무 익숙해서 특별할 것이 없을 것이다. 오늘

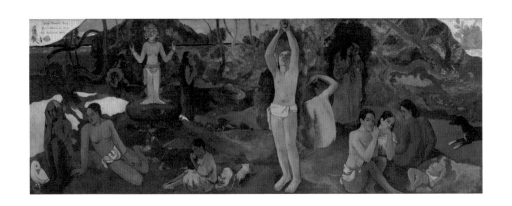

〈어디서 왔는가? 우리는 누구인가? 우리는 어디로 갈 것인가?〉
폴 고갱, 1897년.

날 현대 예술은 더욱 기괴한 형태로 발전했기 때문이다. 하지만 당시의
관점에서 세 명의 시도는 가히 미쳤다는 말밖에 할 수 없을 정도로 혁신
적인 것이었다.

**함께 보면 좋은 책**

---

- 미셸 오, 《**세잔**》, 이종인 옮김, 시공사
- 빈센트 반 고흐, 《**반 고흐, 영혼의 편지**》, 신성림 옮김, 예담
- 아르놀트 하우저, 《**문학과 예술의 사회사**》 4권, 백낙청·염무웅 옮김, 창비
- 에른스트 H. 곰브리치, 《**서양미술사**》, 백승길·이종숭 옮김, 예경
- 전영백, 《**세잔의 사과**》, 한길아트
- 존 리월드, 《**후기인상주의의 역사**》, 정진국 옮김, 까치
- 파스칼 보나푸, 《**VAN GOGH**》, 정진국·장희숙 옮김, 열화당

# 참고 문헌

- J. 해리슨, 《고대 예술과 제의》, 오병남 김현희 옮김, 예전사(절판)
- 게이 로빈스 지음, 《이집트의 예술》, 강승일 옮김, 민음사
- 기정희, 《빈켈만 미학과 그리스 미술》, 서광사
- 단테 알리기에리, 《신곡》, 김운찬 옮김, 열린책들
- 드니 디드로, 《회화론》, 백찬욱 옮김, 영남대학교출판부
- 디오니시우스 롱기누스, 《롱기누스의 숭고미 이론》, 김명복 옮김, 연세대학교출판부
- 로버트 스테이시 · 주디스 코핀, 《서양 문명의 역사》 상권, 박상익 옮김, 소나무
- 르네 데카르트, 《성찰》, 이현복 옮김, 문예출판사
- 르네 데카르트, 《정념론》, 김선영 옮김, 문예출판사
- 미르치아 엘리아데, 《세계종교사상사》 1권, 이용주 옮김, 이학사
- 미셸 오, 《세잔》, 이종인 옮김, 시공사
- 베로니카 이온스 지음, 《이집트 신화》, 심재훈 옮김, 범우사(절판)
- 블라디슬로프 타타르키비츠, 《타타르키비츠 미학사》 1권, 손효주 옮김, 미술문화
- 블라디슬로프 타타르키비츠, 《타타르키비츠 미학사》 2권, 손효주 옮김, 미술문화
- 블라디슬로프 타타르키비츠, 《타타르키비츠 미학사》 3권, 손효주 옮김, 미술문화
- 빈센트 반 고흐, 《반 고흐, 영혼의 편지》, 신성림 옮김, 예담
- 소포클레스, 《소포클레스 비극 전집》, 천병희 옮김, 도서출판 숲.
- 소포클레스, 〈오이디푸스 왕〉, 《소포클레스 비극전집》, 천병희 옮김, 도서출판 숲
- 아르놀트 하우저, 《문학과 예술의 사회사》(개정판) 1권, 백낙청 옮김, 창비
- 아르놀트 하우저, 《문학과 예술의 사회사》(개정판) 2권, 백낙청 · 반성완 옮김, 창비
- 아르놀트 하우저, 《문학과 예술의 사회사》(개정판)) 3권, 염무웅 · 반성완 옮김, 창비

- 아르놀트 하우저, 《문학과 예술의 사회사》(개정판) 4권, 백낙청·염무웅 옮김, 창비
- 아리스토텔레스, 《니코마코스 윤리학》, 이창우·김재홍·강상진 옮김, 길
- 아리스토텔레스, 《시학》(1판), 천병희 옮김, 문예출판사
- 아리스토텔레스, 《시학》, 천병희 옮김, 문예출판사
- 앙리 포시용, 《로마네스크와 고딕》, 정진국 옮김, 까치출판사(절판)
- 에드먼드 버크, 《숭고와 미의 근원을 찾아서》, 김혜련 옮김, 한길사
- 에르빈 파르노프스키, 《고딕 건축과 스콜라 철학》, 김율 옮김, 한길사
- 에른스트 H. 곰브리치, 《서양미술사》, 백승길·이종숭 올김, 예경
- 요한 요아힘 빈켈만, 《그리스 미술 모방론》, 민주식 옮김, 이론과실천
- 요한 호이징아, 《중세의 가을》, 최홍숙 옮김, 문학과지성사
- 요한네스 힐쉬베르거, 《서양 철학사》 상권, 강성위 옮김, 이문출판사
- 임마누엘 칸트, 《판단력 비판》, 백종현 옮김, 아카넷
- 임석재, 《한 권으로 읽는 임석재의 서양건축사》, 북하우스
- 임영방, 《바로크》, 한길아트
- 임영방, 《이탈리아 르네상스의 인문주의와 미술》, 문학과지성사(절판)
- 임영방, 《중세 미술과 도상》, 서울대학교출판부
- 전영백, 《세잔의 사과》, 한길아트
- 제임스 조지 프레이저, 《황금가지》 2권, 박규태 옮김, 을유문화사
- 조르조 바사리, 《르네상스 미술가 평전》 1권, 이근배 옮김, 한길사
- 조르조 바사리, 《르네상스 미술가 평전》 2권, 이근배 옮김, 한길사
- 조르조 바사리, 《르네상스 미술가 평전》 3권, 이근배 옮김, 한길사
- 조철수, 《수메르 신화》, 서해문집(절판)
- 존 리월드, 《인상주의의 역사》, 정진국 옮김, 까치
- 존 리월드, 《후기인상주의의 역사》, 정진국 옮김, 까치
- 크리스티안 헬무트 벤첼, 《칸트 미학》, 박배형 옮김, 그린비
- 투퀴디데스, 《펠로폰네소스 전쟁》 상·하권, 박광순 옮김, 범우사
- 파스칼 보나푸, 《VAN GOGH》, 정진국·장희숙 옮김, 열화당

- 프리드리히 니체, 《비극의 탄생》, 박찬국 옮김, 아카넷
- 플라톤, 《에우티프론, 소크라테스의 변론, 크리톤, 파이돈》, 백종현 옮김, 서광사
- 플로티노스, 《영혼-정신-하나》, 조규홍 옮김, 나남출판
- 피코 델라 미란돌라, 《피코 델라 미란돌라》, 성염 옮김, 경세원
- 하인리히 뵐플린, 《르네상스의 미술》, 안인희 옮김, 휴머니스트
- 하인리히 뵐플린, 《미술사의 기초개념》, 박지형 옮김, 시공아트
- 헤로도토스, 《역사》, 천병희 옮김, 도서출판 숲
- 호메로스, 《일리아스》, 천병희 옮김, 도서출판 숲

## 그림 저작권

## 1  선사 시대

- 〈알타미라 동굴벽화〉 Wikimedia Commons, Public Domain.
- 〈쇼베 동굴벽화〉(위) Wikimedia Commons, Public Domain.
- 〈쇼베 동굴벽화〉(아래) Wikimedia Commons, 작가 Claude Valette.
- 〈우르의 깃발〉 Wikimedia Commons, Public Domain.
- 〈함무라비 법전〉 Wikimedia Commons, Public Domain.
- 〈아슈르바니팔 왕의 사자 사냥〉 Wikimedia Commons, 작가 Carole Raddato.

## 2  이집트

- 〈태양신 라〉 Wikimedia Commons, Public Domain.
- 〈오시리스〉 Wikimedia Commons, Public Domain.
- 〈사자의 서〉 Wikimedia Commons, Public Domain.
- 〈아누비스 신과 파라오 미라〉 Wikimedia Commons, Public Domain.
- 〈나르메르 왕의 팔레트〉 Wikimedia Commons, Public Domain.
- 〈연못이 있는 정원〉 Wikimedia Commons, Public Domain.

## 3  이집트

- 〈아케나톤 석상〉 Wikimedia Commons, 작가 José-Manuel Benito.
- 〈네페르티티 석상〉 Wikimedia Commons, Public Domain.
- 〈아케나톤의 가족들〉 Wikimedia Commons, 작가 José Luiz Bernardes Ribeiro.
- 〈새 사냥〉 Wikimedia Commons, Public Domain.
- 〈투탕카멘과 부인〉 Wikimedia Commons 작가 Djehouty.
- 〈투탕카멘 마스크〉 Wikimedia Commons 작가 Carsten Frenzl.

## 4  아르카이크

- 페테르 파울 루벤스, 〈파리스의 심판〉 Wikimedia Commons, Public Domain.
- 귀도 레니, 〈헬레나의 납치〉 Wikimedia Commons, Public Domain.
- 〈키클라데스 조각상〉 Wikimedia Commons, Public Domain.
- 〈다이달로스 양식의 조각상〉(좌) Wikimedia Commons, 작가 Jastrow.
- 〈다이달로스 양식의 조각상〉(우) Wikimedia Commons, 작가 Neddyseagoon.
- 〈아나비소스의 쿠로스〉 Wikimedia Commons, 작가 Zde.
- 〈코레〉 Wikimedia Commons, 작가 Marsyas.

- 〈크리티오스의 소년〉 Wikimedia Commons, 작가 Marsyas.

## 5   민주주의

- 그리스의 팔랑크스 밀집 방진 Wikimedia Commons, Public Domain.
- 자크 루이 다비드, 〈테르모필레의 레오니다스〉 Wikimedia Commons, Public Domain
- 파르테논 신전 Wikimedia Commons, Public Domain.
- 파르테논 신전의 동쪽 페디먼트 Wikimedia Commons, 작가 Carole Raddato.
- 파르테논 신전의 동쪽 프리즈(위) Wikimedia Commons, 작가 Marie-Lan Nguyen.
- 파르테논 신전의 동쪽 프리즈(아래) Wikimedia Commons, 작가 Twospoonfuls.

## 6   그리스 고전주의

- 델포이의 아폴론 신전 Wikimedia Commons, 작가 Zde.
- 자크 루이 다비드, 〈소크라테스의 죽음〉 Wikimedia Commons, Public Domain.
- 미론, 〈원반 던지는 사람〉 Wikimedia Commons, 작가 Matthias Kabel.
- 필립 폰 폴츠, 〈페리클레스의 추도 연설〉 Wikimedia Commons, Public Domain.
- 피터르 산레담, 〈동굴의 우화〉 Wikimedia Commons, Public Domain.
- 〈아르테미시온의 포세이돈〉 Wikimedia Commons, Public Domain, 작가 Jebulon.
- 〈밀로의 비너스〉 Wikimedia Commons, 작가 Livioandronico2013.

## 7   아리스토텔레스의 예술

- 〈아티카 적색상 도기〉 Wikimedia Commons, 작가 Carole Raddato.
- 라파엘로 산치오, 〈아테네 학당〉 Wikimedia Commons, Public Domain.
- 〈파르테논 신전〉의 말 머리 조각상 Wikimedia Commons, 작가 Marie-Lan Nguyen.
- 〈사모트라케의 니케〉 Wikimedia Commons, Public Domain.

- 〈벨베데레의 아폴로〉 Wikimedia Commons, 작가 Livioandronico2013.

## 8 헬레니즘

- 〈알렉산더의 이소스 전투〉 Wikimedia Commons, Public Domain.
- 〈알렉산더의 이소스 전투〉의 알렉산더 대왕을 확대한 모습 Wikimedia Commons, 작가 Berthold Werner.
- 부처를 지키는 헤라클레스를 묘사한 간다라 미술 작품 Wikimedia Commons, 작가 Goldsmelter.
- 간다라 미술의 부처 입상 Wikimedia Commons, Public Domain.
- 〈아내를 죽이고 자결하는 갈리아인〉 Wikimedia Commons, Public Domain.
- 〈비너스를 유혹하는 판과 에로스〉 Wikimedia Commons, 작가 Carole Raddato.
- 〈라오콘 군상〉 Wikimedia Commons, Public Domain.

## 9 로마의 황혼

- 〈마르쿠스 아우렐리우스 원주〉(위) Wikimedia Commons, 작가 MatthiasKabel.
- 〈마르쿠스 아우렐리우스 원주〉(아래) Wikimedia Commons, 작가 Barosaurus Lentus.
- 카타콤 벽화의 〈예수와 그의 열두 사도들〉 Wikimedia Commons, Public Domain.
- 피에로 델라 프란체스카, 〈콘스탄티누스의 꿈〉 Wikimedia Commons, Public Domain.
- 갈라 플라치디아 묘당 Wikimedia Commons, 작가 currybet.
- 갈라 플라치디아 묘당 천장 Wikimedia Commons, 작가 Isatz.
- 〈성 아폴리나레 누오보 성당〉 Wikimedia Commons, 작가 Dinkush.
- 〈성 아폴리나레 누오보 성당〉의 내부 벽면 모자이크 Wikimedia Commons, 작가 GFreihalter.
- 하기아 소피아 대성당의 돔에 그려진 마리아와 아기 예수 Wikimedia Commons, Public Domain.

- 하기아 소피아 대성당에 그려진 예수 Wikimedia Commons, Public Domain.

## 10 중세의 가을

- 테오도르 프리드리히 빌헬름 크리스티안 카울바흐, 〈샤를마뉴 대제의 대관식〉 Wikimedia Commons, Public Domain.
- 피사 대성당의 외관 Wikimedia Commons, 작가 Saffron Blaze.
- 피사 대성당 실내 모습 Wikimedia Commons, 작가 Dudva.
- 피사 대성당의 제단화 Wikimedia Commons, 작가 MAMJODH.
- 노트르담 대성당의 외관 Wikimedia Commons, 작가 Skouame.
- 노트르담 대성당의 장미의 창 Wikimedia Commons, 작가 Krzysztof Mizera.
- 생트 샤펠 성당의 스테인드글라스 Wikimedia Commons, 작가 Jean–Christophe BENOIST.
- 생트 샤펠 성당의 지붕 Wikimedia Commons, 작가 Benh LIEU SONG.
- 샤르트르 대성당의 스테인드글라스(위) Wikimedia Commons, 작가 MOSSOT.
- 샤르트르 대성당의 스테인드글라스(아래) Wikimedia Commons, 작가 MOSSOT.
- 노트르담 대성당의 외관 조각상 Wikimedia Commons, Public Domain.

## 11 르네상스

- 도미니코 디 미켈리노, 〈단테와 신곡〉 Wikimedia Commons, Public Domain.
- 조반니 치마부에, 〈십자가의 예수〉 Wikimedia Commons, Public Domain.
- 조토 디 본도네, 〈그리스도의 죽음〉 Wikimedia Commons, Public Domain.
- 두치오 디 부오닌세냐, 〈수태고지〉 Wikimedia Commons, Public Domain.
- 두치오 디 부오닌세냐, 〈마리아와 아기 예수〉 Wikimedia Commons, Public Domain.
- 산타 마리아 델 피오레 대성당 Wikimedia Commons, 작가 Felix König.
- 도나텔로, 〈성 게오르기우스〉 Wikimedia Commons, 작가 sailko.

- 도나텔로, 〈성 게오르기우스〉의 하단부 Wikimedia Commons, 작가 sailko
- 도나텔로, 〈막달라 마리아〉 Wikimedia Commons, Public Domain.

## 12 르네상스

- 레오나르도 다빈치, 〈최후의 만찬〉 Wikimedia Commons, Public Domain.
- 레오나르도 다빈치, 〈모나리자〉 Wikimedia Commons, Public Domain.
- 레오나르도 다빈치, 〈바위산의 성모〉 Wikimedia Commons, Public Domain.
- 라파엘로 산치오, 〈초원의 성모〉 Wikimedia Commons, Public Domain.
- 미켈란젤로 부오나로티, 〈천지창조〉 Wikimedia Commons, 작가 Aaron Logan.
- 미켈란젤로 부오나로티, 〈천지창조〉의 한 부분 Wikimedia Commons, Public Domain.
- 미켈란젤로 부오나로티, 〈다비드〉 Wikimedia Commons, 작가 Jörg Bittner Unna.
- 미켈란젤로 부오나로티, 〈최후의 심판〉 Wikimedia Commons, Public Domain.

## 13 바로크

- 루카스 크라나흐, 〈교회의 진실과 거짓〉 Wikimedia Commons, Public Domain.
- 체사레 다 세스토, 〈레다와 백조〉 Wikimedia Commons, Public Domain.
- 자코포 다 폰토르모, 〈십자가에서 내려지는 예수〉 Wikimedia Commons, Public Domain.
- 파르미자니노, 〈목이 긴 성모〉 Wikimedia Commons, Public Domain.
- 엘 그레코, 〈요한묵시록의 다섯 번째 봉인의 개봉〉 Wikimedia Commons, Public Domain.
- 산드로 보티첼리, 〈비너스의 탄생〉 Wikimedia Commons, Public Domain.
- 페테르 파울 루벤스, 〈십자가에서 내려지는 예수〉의 일부 Wikimedia Commons, Public Domain.
- 베첼리오 티치아노, 〈이삭의 희생〉 Wikimedia Commons, Public Domain.
- 페테르 파울 루벤스, 〈십자가에 올려지는 예수〉의 일부 Wikimedia Commons, Public Domain.

- 라파엘로 산치오, 〈그리스도의 매장〉 Wikimedia Commons, Public Domain.
- 카라바조, 〈그리스도의 매장〉 Wikimedia Commons, Public Domain.
- 카라바조, 〈홀로페르네스의 목을 치는 유디트〉 Wikimedia Commons, Public Domain.

## 14   고전적 바로크

- 니콜라 푸생, 〈계단 위의 성 가족〉 Wikimedia Commons, Public Domain.
- 니콜라 푸생, 〈사비니 여인들의 납치〉 Wikimedia Commons, Public Domain.
- 르냉 형제, 〈실내에 있는 농부의 가족〉 Wikimedia Commons, Public Domain.
- 르냉 형제, 〈달구지〉 Wikimedia Commons, Public Domain.
- 요하네스 페르메이르, 〈우유 따르는 여인〉 Wikimedia Commons, Public Domain.
- 렘브란트 판 레인, 〈자화상〉(위) Wikimedia Commons, Public Domain.
- 렘브란트 판 레인, 〈자화상〉(가운데) Wikimedia Commons, Public Domain.
- 렘브란트 판 레인, 〈자화상〉(아래) Wikimedia Commons, Public Domain.
- 렘브란트 반 레인, 〈야간순찰〉 Wikimedia Commons, Public Domain.
- 렘브란트 판 레인, 〈돌아온 탕자〉 Wikimedia Commons, Public Domain.
- 장 앙투안 와토, 〈사랑의 축제〉 Wikimedia Commons, Public Domain.
- 프랑수아 부셰, 〈쉬고 있는 소녀〉 Wikimedia Commons, Public Domain.
- 프랑수아 부셰, 〈비너스의 화장〉 Wikimedia Commons, Public Domain.
- 프랑수아 부셰, 〈베르제레 부인〉 Wikimedia Commons, Public Domain.
- 프랑스아 부셰, 〈퐁파두르 부인의 초상〉 Wikimedia Commons, Public Domain.

## 15   신고전주의

- 장 바티스트 그뢰즈, 〈마을의 신부〉 Wikimedia Commons, Public Domain.
- 장 바티스트 그뢰즈, 〈깨진 항아리〉 Wikimedia Commons, Public Domain.
- 빌럼 클라스 헤다, 〈금장식의 잔이 있는 정물〉 Wikimedia Commons, Public Domain.

- 장 시메옹 샤르댕, 〈생선과 야채, 주방용품 정물〉 Wikimedia Commons, Public Domain.
- 장 시메옹 샤르댕, 〈빨래하는 여자〉 Wikimedia Commons, Public Domain.
- 조제프 마리 비앵, 〈두 여자의 목욕〉 Wikimedia Commons, Public Domain.
- 자크 루이 다비드, 〈파트로클로스〉 Wikimedia Commons, Public Domain.
- 자크 루이 다비드, 〈호라티우스 형제의 맹세〉 Wikimedia Commons, Public Domain.
- 자크 루이 다비드, 〈마라의 죽음〉 Wikimedia Commons, Public Domain.
- 자크 루이 다비드, 〈나폴레옹 대관식〉 Wikimedia Commons, Public Domain.
- 장 오귀스트 도미니크 앵그르, 〈오달리스크〉 Wikimedia Commons, Public Domain.
- 장 오귀스트 도미니크 앵그르, 〈터키 목욕탕〉 Wikimedia Commons, Public Domain.

## 16  낭만주의

- 안 루이 지로데, 〈엔디미온의 잠〉 Wikimedia Commons, Public Domain.
- 클로드 베르네, 〈지중해 연안의 폭풍〉 Wikimedia Commons, Public Domain.
- 윌리엄 터너, 〈눈보라 속의 증기선〉 Wikimedia Commons, Public Domain.
- 카스파르 다비트 프리드리히, 〈안개 바다 위의 방랑자〉 Wikimedia Commons, Public Domain.
- 카스파르 다비트 프리드리히, 〈얼음 암초〉 Wikimedia Commons, Public Domain.
- 아르놀트 뵈클린, 〈죽음의 섬〉 Wikimedia Commons, Public Domain.
- 아르놀트 뵈클린, 〈흑사병〉 Wikimedia Commons, Public Domain.
- 테오도르 제리코, 〈메두사의 뗏목〉 Wikimedia Commons, Public Domain.
- 외젠 들라크루아, 〈키오스 섬의 학살〉 Wikimedia Commons, Public Domain.
- 외젠 들라크루아, 〈파샤와 지아우르의 대결〉 Wikimedia Commons, Public Domain.
- 외젠 들라크루아, 〈민중을 이끄는 자유의 여신〉 Wikimedia Commons, Public Domain.

## 17 인상주의

- 클로드 모네, 〈인상: 해돋이〉 Wikimedia Commons, Public Domain.
- 장 프랑수아 밀레, 〈키질하는 사람〉 Wikimedia Commons, Public Domain.
- 장 프랑수아 밀레, 〈이삭 줍는 여인들〉 Wikimedia Commons, Public Domain.
- 장 프랑수아 밀레, 〈봄〉 Wikimedia Commons, Public Domain.
- 에두아르 마네, 〈풀밭 위의 점심 식사〉 Wikimedia Commons, Public Domain.
- 클로드 모네, 〈런던, 국회의사당〉 Wikimedia Commons, Public Domain.
- 클로드 모네, 〈런던, 국회의사당, 안개 속에 빛나는 태양〉 Wikimedia Commons, Public Domain.
- 오귀스트 르누아르, 〈물랭 드 라 갈레트의 무도회〉 Wikimedia Commons, Public Domain.
- 카미유 피사로, 〈몽마르트 대로, 밤 풍경〉 Wikimedia Commons, Public Domain.

## 18 후기 인상주의

- 폴 세잔, 〈생 빅투아르 산〉 Wikimedia Commons, Public Domain.
- 폴 세잔, 〈과일 접시가 있는 정물〉 Wikimedia Commons, Public Domain.
- 빈센트 반 고흐, 〈아를의 반 고흐의 방〉 Wikimedia Commons, Public Domain.
- 빈센트 반 고흐, 〈사이프러스 나무가 있는 밀밭〉 Wikimedia Commons, Public Domain.
- 빈센트 반 고흐, 〈별이 빛나는 밤〉 Wikimedia Commons, Public Domain.
- 폴 고갱, 〈마나우투파파우〉 Wikimedia Commons, Public Domain.
- 폴 고갱, 〈어디서 왔는가? 우리는 누구인가? 우리는 어디로 갈 것인가?〉 Wikimedia Commons, Public Domain.